LA SCULPTURE EN EUROPE

— 1878 —

PRÉCÉDÉ D'UNE CONFÉRENCE

SUR

LE GÉNIE DE L'ART PLASTIQUE

PAR

M. HENRY JOUIN

LAURÉAT DE L'INSTITUT

> Le but le plus digne de la sculpture, c'est de perpétuer la mémoire des hommes illustres.
>
> Étienne Falconet.

PARIS

E. PLON et Cie, IMPRIMEURS-ÉDITEURS

RUE GARANCIÈRE, 10

—

1879

Tous droits réservés

LA

SCULPTURE

EN EUROPE

L'auteur et les éditeurs déclarent réserver leurs droits de traduction et de reproduction à l'étranger.

Cet ouvrage a été déposé au ministère de l'intérieur (section de la librairie) en juin 1879.

OUVRAGES DU MÊME AUTEUR

David d'Angers, sa vie, son œuvre, ses écrits et ses contemporains. Deux portraits du maître d'après Ingres et Ernest Hébert, de l'Institut. Vingt-trois planches hors texte et un *fac-simile* d'autographe, gravés par A. Durand. — *Ouvrage couronné par l'Académie française.* — 2 vol. gr. in-8° vélin. — Prix : broché, 50 fr.
Il a été tiré quelques exemplaires sur papier de Hollande. — Prix : 200 fr.

La Sculpture au Salon de 1873, précédé d'une étude philosophique sur l'*Œuvre sculptée*, grand in-8°. — Prix : 2 fr.

La Sculpture au Salon de 1874, précédé d'une étude philosophique sur le *Marbre*, grand in-8°. — Prix : 2 fr.

La Sculpture au Salon de 1875, précédé d'une étude philosophique sur le *Procédé*, grand in-8°. — Prix : 2 fr.

La Sculpture au Salon de 1876, précédé d'une étude philosophique sur la *Statue*, grand in-8°. — Prix : 2 fr.

La Sculpture au Salon de 1877, précédé d'une étude philosophique sur le *Groupe*, grand in-8°. — Prix : 2 fr.

La Sculpture au Salon de 1878, précédé d'une étude philosophique sur le *Buste*, grand in-8°. — Prix : 2 fr.

Hippolyte Flandrin. — Les Frises de Saint-Vincent de Paul. — Conférences populaires, in-8°. — Prix : 1 fr. 50.

Galeries de peinture et de sculpture. — Le Musée David. — La Collection Turpin de Crissé, à Angers. Notice historique et analytique des œuvres exposées. *Deuxième édition,* 1 vol. in-12. — Prix : 1 fr. 50.

Portraits nationaux. — Notice historique et analytique des peintures, sculptures, tapisseries, miniatures, émaux, dessins, etc., exposés dans les galeries des portraits nationaux au palais du Trocadéro, en 1878. 1 vol. grand in-8°. — Prix : 3 fr. 50.

PARIS. TYPOGRAPHIE DE E. PLON ET Cie, RUE GARANCIÈRE, 8.

LA
SCULPTURE
EN EUROPE
— 1878 —

PRÉCÉDÉ D'UNE CONFÉRENCE

SUR

LE GÉNIE DE L'ART PLASTIQUE

PAR

M. HENRY JOUIN

LAURÉAT DE L'INSTITUT

> Le but le plus digne de la sculpture,
> c'est de perpétuer la mémoire des hommes
> illustres.
>
> Étienne FALCONET.

PARIS

E. PLON ET Cie, IMPRIMEURS-ÉDITEURS

RUE GARANCIÈRE, 10

—

1879

Tous droits réservés

DU GÉNIE

DE

L'ART PLASTIQUE

DU GÉNIE
DE
L'ART PLASTIQUE

> Le but le plus digne de la sculpture, c'est de perpétuer la mémoire des hommes illustres.
>
> Étienne FALCONET.

I

MESSIEURS[1],

Entre tous les maîtres de l'antiquité, il en est un qui aborda la figure humaine avec une science des proportions si précise, un sens esthétique si juste, qu'un de ses ouvrages fut universellement adopté comme règle par les artistes du Péloponèse et de la Grèce[2]. Ce merveilleux étranger, contemporain de Polygnote et de Phidias, a nom Polyclète.

[1] Ce discours, préparé sur l'invitation de plusieurs membres du Comité central des congrès et conférences, fut inscrit pour être prononcé au palais du Trocadéro pendant la première quinzaine du mois d'août 1878. Mais une lettre du secrétaire du Comité, en date du 13 août, informa l'auteur que son tour de parole se trouvait reporté au mardi 17 septembre. A cette date, depuis un mois déjà, nous étions loin de Paris.

[2] PLINE, lib. XXXIV, cap. VIII.

Il était sculpteur.

C'est sur la sculpture que je me propose de m'entretenir avec vous.

Les historiens de Polyclète nous apprennent que ce maître n'atteignit pas à la sévère beauté qui caractérise les œuvres de Phidias[1] ; il y a plus : Polyclète n'a guère sculpté que des corps d'enfants ou de jeunes hommes. La maturité, la vieillesse étonnaient son ciseau. Ce qu'il aimait à traduire dans le bronze, c'étaient les formes indécises de l'éphèbe, la grâce de cet âge heureux et rapide dont le nom même est synonyme de parfum, l'adolescence. Il se jouait avec l'élégance, la souplesse, la légèreté, les profils fins et suaves, habile à creuser la matière, à inscrire les divisions de la vie dans un ensemble de plans harmonieusement cadencés. Mais on ne saurait dire que sa sculpture n'ait eu rien de profane. Son marbre amolli manquait de majesté. La chair bien plus que l'idée palpitait dans ses figures d'*Athlètes,* dans l'*Amazone* ou les *Joueurs d'osselets*. Ses œuvres, si séduisantes, si parfaites qu'elles fussent, ne portaient pas au front cette flamme auguste et souveraine qui est la marque de la génération de l'esprit. Inférieur à Phidias, Polyclète n'eut pas conçu cette épopée sans rivale, *la Naissance de Minerve,* qui servit de parure au Parthénon. Et cependant, messieurs, ce même Polyclète ayant exécuté une statue d'éphèbe occupé à ceindre son front d'un bandeau, Pline raconte que le prix de cette figure avait été fixé à la

[1] QUINTILIEN, *Inst. orat.,* lib. XII, cap. x.

somme de cent talents d'or, c'est-à-dire environ cinq cent mille francs[1]. Deux statues de *Canéphores* sortiront de son atelier, et l'enthousiasme deviendra tel à la vue de ces deux œuvres, que plus tard les étrangers feront le voyage de Messine, — c'est Cicéron qui l'affirme, — pour admirer dans le *Sacrarium* d'Héius, le Mamertin, les bronzes du sculpteur grec[2]. Enfin, c'est de ce maître que Pline a dit : « Il sut condenser l'art dans une œuvre d'art[3] », faisant allusion par ces mots à la figure de jeune homme que les artistes appelèrent le « Canon », en d'autres termes, la loi, la règle, le type par excellence.

Que pouvons-nous conclure de ce fait, si ce n'est que la sculpture est un art puissant et de haut vol ? En effet, nous avons devant nous un maître qui, volontairement ou non, abdique une part de ses droits. Au lieu d'emprunter à l'homme, pour l'exprimer dans le bronze, la beauté mâle d'un front mûr, l'ampleur d'un geste d'empire, l'attitude superbe, la force contenue et frémissante, il n'a voulu voir que les molles inflexions d'un corps jeune, les membres frêles, le balancement de la marche, la grâce presque féminine de l'âge de transition qui relie l'enfance à la jeunesse, et c'est l'œuvre d'un pareil maître qui sera proclamée, en plein siècle de Périclès, à la face de Phidias, d'Ictinus, de Myron, de Polygnote, de Zeuxis, la règle

[1] Pline, lib. XXXIV, cap. xix.

[2] Cicéron, *In Verr.*, ii, 3, 4.

[3] *Solusque hominum artem ipsam fecisse artis opere judicatur.* (Lib. XXXIV, cap. xix.)

que les artistes devront consulter s'ils ont le culte de leur art et l'ambition de bien faire.

Vous chercheriez inutilement, messieurs, un second exemple de cette acceptation d'une œuvre par un peuple d'artistes, prêt à s'inspirer d'une même page reconnue classique dès la première heure. Les peintres, les architectes, les musiciens se choisissent un maître; ils adoptent un ouvrage dont ils font la source préférée de leurs inspirations; mais selon que le peintre est ami de la ligne ou de la couleur, l'architecte, partisan du style grec ou du style gothique, le maestro, épris de mélodie ou d'harmonie, l'œuvre type diffère, le maître dont on reprend la trace n'est pas le même, l'étoile polaire, le point fixe a varié. Ni le peintre, ni l'architecte, ni le musicien n'ont possédé jusqu'ici leur Canon de Polyclète.

Je vous entends. Vous trouvez excessive mon affirmation. Peu s'en faut que vous ne preniez la peine de me signaler mon erreur. J'ai tort, pensez-vous, de prendre à la lettre quelques lignes d'un ancien, et bien que Lysippe à qui l'on demandait un jour le nom de son maître ait répondu : « Mon maître ? c'est le Canon de Polyclète », vous ne voulez voir dans le témoignage ou les éloges de Pline, de Pausanias, de Varron, de Cicéron, que la formule imagée d'une admiration sincère, générale peut-être, mais à coup sûr indépendante de la marche que suivait l'école après l'apparition de l'œuvre qui avait motivé de semblables hommages. Soit! je vous le concède, je suis allé trop loin. Revenons sur nos pas.

Qu'est-ce que l'art ? Quelle est sa mission ? Quel est son but ?

L'art est la manifestation du beau. Mais on distingue la beauté physique, qui est l'apanage du corps ; la beauté intellectuelle, privilége du génie ; la beauté morale, reflet d'une liberté qui se meut dans l'ordre, qui conçoit et pratique le bien. Telle est la triple beauté qui s'impose à l'activité de l'artiste. Quel sera donc maintenant le livre consulté par lui ? Vers quel sommet le verrons-nous graviter dans sa recherche incessante du beau ?

Messieurs, l'artiste n'a pas devant lui deux sommets ; il n'en a qu'un : l'âme humaine. Et si je pouvais supposer qu'il se trouvât dans cet auditoire une seule intelligence assez distraite pour mettre en doute la mission surnaturelle de l'art dont le terme, en fin de compte, est la beauté divine toujours entrevue et rêvée par le génie, je ferais observer incidemment que la preuve irrécusable de la mission dont je parle est dans cet objectif universel, immuable, l'âme humaine. Ne serait-il pas singulier, en effet, que l'artiste ne fût pas appelé à suivre une marche ascendante, progressive, et que cependant il dût sans cesse fixer du regard l'œuvre la plus splendide de la création, celle qui tient le premier rang dans la nature et dont la nature elle-même n'est qu'un vestige, l'âme ?

Interrogez les édifices construits de main d'homme. Le temple, le palais, trahissent je ne sais quoi de l'âme à laquelle ils ont été dédiés. Les nefs gothiques de Notre-Dame éveillent la pensée de l'infini. La colonnade du

Louvre est belle de majesté. C'est ainsi que l'architecture parle. Elle révèle la présence mystérieuse de la Divinité, elle dit où réside le pouvoir souverain. Et certes, mille obstacles s'opposent à la clarté de son langage. Ce temple, ce palais ne sont pas élevés pour le simple plaisir des yeux. Ils doivent être habités. Un peuple veut s'y trouver à l'aise. Il faut que de larges portiques y donnent accès, qu'une lumière abondante pénètre dans toutes les parties. N'importe. L'architecte n'oubliera point que le peuple attend de lui une impression conforme à celle qui l'agite lorsqu'il franchit le seuil du temple ou du palais, et la pierre, le marbre, le fer, matières inorganiques façonnées par sa main féconde, exprimeront la vie.

Que fait le peintre? Il ne cesse de scruter l'âme. La peinture religieuse ou d'histoire, le paysage même, laissent planer une pensée qui est comme le signe avant-coureur de la présence humaine. Ai-je besoin de rappeler l'*Arcadie* de Poussin? Quel site! Quel dialogue entre ces témoins muets de la tombe d'un berger! En 1830, un fait étrange s'accomplit; notre école de paysage déclara qu'elle était lasse de peupler de figures d'hommes ses clairières et ses lacs, et, pour un temps, il y eut ostracisme à l'égard du modèle vivant. Vaine précaution. Plus l'homme restait absent de corps, plus son souvenir était proche, plus il tenait de place dans l'*Inondation de Saint-Cloud* de Paul Huet, le *Matin* de M. Cabat, le *Printemps* de Corot, la *Mare aux bords de la mer* de Daubigny, le *Marais dans les Landes* de Théodore Rousseau. Partout,

dans les feuillées humides, dans la fluidité de l'air, dans la transparence des eaux, une âme invisible circule, le frémissement de la vie se fait sentir.

L'architecte et le peintre travaillent la matière. Il suffit au compositeur de mettre en mouvement les molécules de l'air que nous respirons, et quelques mesures de Schubert ou de Beethoven, de Félicien David ou de Gounod nous jettent hors de nous-mêmes ; l'émotion trouble nos sens, et nous répétons volontiers avec le poëte :

> Harmonie, harmonie,
> Langue que pour l'amour inventa le génie,
> Qui nous vint d'Italie et qui lui vint des cieux ;
> Douce langue du cœur, la seule où la pensée,
> Cette vierge craintive et d'une ombre offensée,
> Passe en gardant son voile et sans craindre les yeux.

Qu'est-ce que cette vierge aérienne qui plane sur les ondes sonores ? C'est notre âme emportée, ravie par un art chez lequel tout est impalpable, immatériel, idéal.

Le sculpteur, lui, ne s'y prend pas comme l'architecte, le peintre ou le musicien. Il s'empare d'une barre de fer et la fixe sur un établi. C'est ce qu'on appelle construire l'armature. Cela fait, le sculpteur saisit dans ses mains brûlantes un peu de terre, de cette terre incolore, inerte, que nous foulons aux pieds. Il la mouille, il la pétrit et accumule ses blocs inégaux le long de l'armature. Une sorte de fièvre s'empare de l'artiste. Déjà les vertèbres métalliques ont disparu. Une forme imposante, châtiée,

se devine. Encore une heure, un jour, un mois peut-être, et voilà que sous les doigts nerveux et légers du statuaire, quelque déesse s'est levée rayonnante.

Le front, les lèvres parlent d'immortalité. La main tient un rameau d'or. Le torse demi-nu, aux plans simples et larges, révèle une nature choisie où s'équilibrent la grâce et la force. Une draperie glissante couvre la hanche sans la voiler et dessine les jambes.

Et lorsque cette figure émergea du néant, au grand soleil de l'atelier, avec ses épaules d'argile et ses bras nus à l'épiderme brillant, qu'on eût dit lustrés par la vague marine, les rares témoins du prodige applaudirent. Il leur semblait que la fiction devenait une réalité. Ils songeaient à cette reine de l'Olympe, née des flots de la mer; ils se souvenaient de Pygmalion.

L'idée moderne, écrite dans les plis de la glaise, ne permit pas qu'on désignât cette jeune Muse sous les noms grecs d'Eucharis ou de Daphné. Aux purs contours de ses formes, à l'élan de son âme intrépide qui lui donnait de tenir haut et ferme sa palme de triomphe, tous saluèrent la *Jeunesse*. Et quand le marbre, ce fiancé de la lumière, eut remplacé l'argile sous le fier ciseau du statuaire, quand le grain transparent du Carrare eut modelé ce corps virginal, ce fut parmi vous, messieurs, une acclamation universelle. Le jury, devancé par l'opinion publique dont, cette fois, il ne craignait pas de ratifier le jugement, décerna sa plus haute récompense au marbre du sculpteur.

Mais ce n'était pas assez. La France se souvint tout à coup d'un jeune maître mort au champ d'honneur le 19 janvier 1871, près du parc de Buzenval. Le peintre du *Général Prim,* de la *Judith,* de la *Salomé,* de l'*Exécution sans jugement,* n'a t-il pas honoré la jeunesse ? Henri Regnault, l'auteur de cette grande parole, plus belle encore peut-être que ses toiles : « Nous devons tous payer à la patrie le tribut de notre corps et de notre âme [1] », ce vaillant homme tombé en pleine aurore, n'a-t-il pas bien mérité de son pays ? Aussi des mains françaises enlevèrent un jour du Palais des arts l'image de la *Jeunesse* qu'ils déposèrent sur le monument du noble artiste. Et depuis lors le marbre douloureux de M. Chapu garde pieusement la mémoire du peintre-soldat.

Qu'est-ce que cela, messieurs ? D'où vient cet enthousiasme d'une nation ? D'où vient qu'un peu d'argile, puis un peu de marbre ou de bronze, ont le secret d'électriser un peuple ? D'où vient que l'image modelée revêt une grâce pénétrante, et qu'il s'en dégage une pensée précise, lumineuse, accessible pour tous ?

Nous avons dit que le but suprême de l'artiste doit être l'âme humaine. C'est elle qu'il essaye de contempler, de saisir, d'étreindre et de chanter. L'architecte, le musicien n'ont pas à leur service d'éléments de transmission en parfait rapport, d'une part, avec l'âme qu'ils veulent exalter, et, de l'autre, avec nos sens qu'ils doivent

[1] *Correspondance de Henri Regnault,* recueillie et annotée par Arthur Duparc. Paris, Charpentier et Cie, 1873, in-12, p. 399.

atteindre. C'est pourquoi l'architecte et le musicien produisent sur l'esprit une sensation quelquefois très-vive, mais toujours confuse. Au peintre la magie de la couleur, les oppositions calculées, voulues, de l'ombre et de la lumière. A lui l'Océan, les fleuves, les forêts, la montagne, l'oiseau, la fleur, le grain de sable, la cabane du pauvre, le palais de l'opulent. A lui la nature tout entière, interprétée par une pensée toujours sûre de trouver sa langue et de dire ce qu'elle sent. Mais, détourné de l'idéal par le nombre même des forces expressives dont il dispose, le peintre néglige trop souvent d'observer l'état, les actes ou les passions d'une âme. Il s'attarde à la représentation des petites choses, et l'on voit des pages dénuées de toute pensée conquérir, pour un jour, la fortune et l'éclat du nom à des hommes qui ne sont que des praticiens habiles ou, si vous l'aimez mieux, des prodigues de l'art.

Ces prodigues, la statuaire les ignore.

Le sculpteur, à son entrée dans la vie, ne se trouve pas comme le peintre son frère en présence des spectacles de la nature. L'arbre, la fleur, les lointains de la mer ou du ciel n'attendent rien de son ciseau. C'est à peine si dans l'espace d'un siècle on pourra compter un sculpteur d'animaux, et de l'homme le plus éminent dans cet ordre que notre âge ait connu, Antoine Barye, l'œuvre populaire entre toutes, ce sera *le Lapithe et le Centaure,* c'est-à-dire l'un des rares groupes du maître où la figure humaine tient le premier rang.

L'explication de ce fait est bien simple. Si le sculp-

teur n'est pas libre de chercher ses inspirations sur tous les points de la nature, il lui reste l'homme. C'est l'homme qu'il voudra connaître et traduire. Une part de la création lui échappe? soit; il en garde le chef-d'œuvre. C'est dans l'étude de l'homme qu'il va découvrir cette beauté spiritualiste, terme dernier de l'art.

La forme que le sculpteur ira demander au marbre sera donc invariablement une forme humaine; mais cette forme sera sans voile, car le nu est la condition de la sculpture, et pour peu que le corps de l'homme apparaisse tel qu'il sortit des mains du Créateur aux jours naissants de l'Éden, tout en lui prend une voix et un sens. Les contours aisés et insensibles, les lignes onduleuses, le galbe des membres, les méplats et les saillies de la poitrine, la finesse des attaches, l'attitude, le geste, l'expression, tout est symbole et révèle la présence de cette force intime qui est l'âme.

Quoi de surprenant, messieurs, qu'il en soit ainsi? L'Auteur des mondes n'a-t-il pas créé l'homme à son image? Ne vous étonnez plus qu'un manteau d'âme, selon l'expression de Plotin, enveloppe un corps vierge, et que le regard se plaise à saisir dans l'harmonie de ses formes, dans l'équilibre de ses parties, de perpétuels reflets du divin.

Et maintenant que vous en semble? avais-je tort de dire au début de ce discours que la sculpture est un art puissant et de haut vol? Nous avons vu de quels moyens d'action dispose le statuaire, et ces moyens sont essentiel-

lement limités. Mais, par contre, le sculpteur va droit à l'homme. Or, on peut dire en toute vérité que l'homme est le terme suprême de l'art. La beauté est plus lisible sur l'épiderme du corps humain que dans tout le reste de la création. Ne pouvons-nous donc proclamer vraiment logique cet art singulier qui depuis vingt-cinq siècles ne se lasse pas de modeler un front d'homme? Ne vous sentez-vous pas disposés, messieurs, à saluer l'audace de ce statuaire qui, à l'instar du Créateur, sans prestige d'aucune sorte, prend silencieusement un peu de terre, la pétrit et lui commande de vivre?

Les Grecs, dont les traditions merveilleuses se sont souvent conciliées avec les faits, semblent établir dans une suite de récits l'estime particulière qu'ils avaient du sculpteur. Apollonius raconte que les Argonautes sentaient leurs forces s'accroître quand Orphée chantait au milieu d'eux en s'accompagnant de la lyre. Orphée, c'est la poésie et la musique.

Zeuxis, au dire de Pline, qui lui-même n'est que l'écho d'Aristote et de Platon, sut un jour représenter des raisins avec une si étonnante ressemblance que des oiseaux s'approchèrent pour les becqueter. Zeuxis était peintre.

Mais écoutez l'histoire du sculpteur Pygmalion. L'heureux artiste vient d'achever la figure de Galatée. Il la trouve si parfaite qu'il supplie les dieux de l'animer, et la métamorphose s'accomplit. Le marbre fait âme, — le mot n'est pas de moi, il est d'un sculpteur, — le marbre fait âme est doué de mouvement; Galatée descend de son

piédestal, s'incline devant l'homme qui l'a créée, et Pygmalion peut épouser son œuvre !

Sans doute il serait puéril d'accorder à ces fables une importance qu'elles n'ont pas. Définir la somme de vérité que renferment de pareilles fictions est chose malaisée ; mais sera-t-il téméraire d'avancer qu'à de certaines heures les Grecs ont estimé la musique propre à relever les courages, l'art du peintre capable de produire l'illusion, et la sculpture apte à rendre la vie ? Je me trompe, messieurs, Pygmalion épousant le travail de ses mains n'est peut-être que le symbole de l'attachement étroit qui unit le sculpteur à son marbre. Car, vous le pensez bien, l'œuvre la plus exquise, le marbre le plus délicat et le plus affiné ne revêtent cette idéale beauté qui subjugue, qu'au prix d'un labeur pénible et prolongé. De là le culte des maîtres envers leur chef-d'œuvre. De là cette passion mystérieuse que rien ne peut éteindre, ce je ne sais quoi de suave et de sévère qui rappelait Michel-Ange devant la statue de la *Nuit*, Puget auprès du *Milon*, qu'il disputait à Colbert. De pareilles amours ne s'expliquent que par la présence d'une force cachée qui réside dans le marbre. Et cette force que l'art du sculpteur a la puissance d'évoquer, un maître de nos jours l'a nommée lorsqu'il a dit des œuvres de Michel-Ange : Elles ont une âme[1].

[1] *L'OEuvre et la vie de Michel-Ange,* dessinateur, sculpteur, peintre, architecte et poëte, par MM. Charles Blanc, Eugène Guillaume, Paul Mantz, Charles Garnier, Mezières, Anatole de Montaiglon, Georges Duplessis et Louis Gonse; Paris, *Gazette des Beaux-Arts,* 1876, in-4°. *Michel-Ange sculpteur,* par M. Eugène Guillaume, p. 94.

Nous venons de voir que l'œuvre sculptée porte en elle une force idéale et lumineuse. Mais les générations se succèdent, les empires s'écroulent, et toute chose créée de main d'homme subit une rapide caducité. L'art, qui est une des formes de la pensée, peut éblouir un jour; toutefois, si pure que soit sa lumière, elle ne jette qu'un éclat furtif. Je ne recherche pas si les hymnes d'Orphée ou les toiles de Zeuxis ont résisté longtemps à l'action des années; ce que je constate, c'est que le nom seul de ces hommes privilégiés est arrivé jusqu'à nous : de leurs ouvrages, rien ne nous est connu, tout est dispersé, tout a péri. Sans remonter au delà de quelques cent ans, où sont les fresques de Léonard et de Raphaël dans leur état primitif?

Très-différente est la destinée de l'art statuaire. C'est par milliers que les marbres ou les bronzes de Phidias, de Praxitèle, de Scopas, de Polyclète, de Myron, d'Agésandre peuplent notre Louvre, le *British Museum,* les galeries de Naples, de Rome, de Florence ou de Dresde. Puissant par l'élévation de l'idée et l'énergie de l'expression, l'art du sculpteur est donc encore maître par la durée. On dit parfois l'éternité du marbre, et les siècles, respectueux de l'image plastique qu'ils nous permettent d'admirer dans son intégrité, donnent à cette parole une exactitude rigoureuse. Seule entre tous les arts du dessin, la sculpture ne craint rien du temps. Il semblerait au premier abord que l'architecte qui laisse un temple sur de solides fondations eût le droit de récla-

mer pour son œuvre cette immutabilité de la matière qui est la gloire du sculpteur. Vaines prétentions. L'Acropole, le temple de Thésée, les monuments de Delphes, de Corinthe, de Syracuse et de Rome sont en ruine,

> Et la jeune Vénus, fille de Praxitèle,
> Sourit encor, debout dans sa divinité,
> Aux siècles impuissants qu'a vaincus sa beauté.

II

Périclès venait de doter Athènes des impérissables sculptures du Parthénon, lorsque Thucydide l'accusa d'avoir dissipé l'argent du trésor. S'étant rendu devant l'assemblée du peuple, Périclès demande s'il a trop dépensé.

« Beaucoup trop », lui est-il répondu.

« Eh bien, réplique Périclès, ne partagez point la dépense, je la prends à ma charge, mais aussi j'inscrirai seul mon nom sur le monument [1]. »

A ces mots, raconte Plutarque, le peuple, jaloux de la gloire de pareils travaux, lui crie de « puiser dans le trésor et de ne rien épargner ».

Telle fut, messieurs, la popularité de la sculpture chez

[1] *Les Vies des hommes illustres* de Plutarque, trad. E. Talbot. Paris, Hachette et Cie, 1872, 4 vol. in-12, *Périclès*, tome I, p. 343.

les Grecs, cinq siècles avant Jésus-Christ. Demandons-nous si l'œuvre sculptée est encore populaire.

Mais d'abord y a-t-il avantage pour un art à être compris et recherché par le peuple? N'en doutez pas. Nous pouvons être témoins, à certaines époques de la vie des nations, d'une sorte de fièvre enthousiaste, d'une agitation bruyante autour d'un capitaine, d'un orateur, d'un poëte, d'un artiste; mais ce n'est pas là ce que j'appelle un triomphe durable. La foudre n'est point la lumière. La foudre surprend, la lumière tranquillise. La foudre déchire le nuage pour détruire, la lumière pénètre l'atmosphère pour vivifier. La popularité sérieuse procède comme la lumière. Elle porte un nom, une doctrine, une œuvre, moins que cela peut-être, une parole qu'elle fait vibrer sans secousse à travers une patrie, à travers les siècles, et la perpétuité de l'acclamation nous avertit qu'un culte raisonné, consenti par l'intelligence d'un peuple, ne cesse d'être rendu à un homme ou à une idée. Voilà ce que c'est que l'estime chaleureuse, éclatante, ordonnée, féconde, que j'appelle la vraie popularité.

J'affirme maintenant que la sculpture est populaire. Et cette assertion n'a rien qui doive surprendre. Pendant quelques instants, oublions les faits et cherchons par l'analyse la raison de cette popularité.

Que demande le peuple à l'œuvre qu'il contemple? Il lui demande d'élever sa pensée, de l'emporter dans un monde supérieur; il attend que le rayonnement esthétique dispose son intelligence à comprendre le beau, le

vrai, le bien. Or, nous l'avons vu, le sculpteur n'a qu'un type qui est l'homme. Quoi de plus saisissant pour l'homme que son image? Et ce blanc fantôme qui se dresse devant le regard avec ses formes tangibles, mais qui semble pourtant dépouillé de toute enveloppe mortelle, tant le marbre est vêtu de grandeur, de calme, de grâce idéale, cet être immatériel taillé dans la matière, n'est-il pas fait, je le demande, pour préparer l'âme du peuple à cette ascension sans limites qui est le privilége de la foi et du génie? Un marbre spiritualiste, une figure gothique, un bronze rappelant les traits d'un grand homme, déterminent les élans généreux d'un cœur droit. Or ces pulsations élevées sont plus fréquemment provoquées chez l'homme du peuple par l'œuvre sculptée que par l'œuvre peinte. Pourquoi? Parce que le marbre et le bronze décorent la place publique ou la rue, tandis que le peintre est tenu d'abriter ses toiles dans un monument. C'est au grand jour, à trois pas de l'usine, sur le chemin du chantier, en face de l'atelier aux baies largement ouvertes, que l'ouvrier contemple à loisir l'œuvre du sculpteur. Ainsi peut s'expliquer en partie la popularité de la statuaire.

Du principe, descendons aux faits. Vous entendrez dire à tout propos que le public n'aime pas la sculpture. Ceux qui tiennent un pareil langage sont dans l'erreur. Tout d'abord, je tiens à l'affirmer, je ne crois pas qu'il soit profitable pour un art d'être vulgarisé. Réduire les chefs-d'œuvre par des procédés mécaniques,

les reproduire à l'infini, en modifiant les dimensions ou la matière de l'œuvre type, est évidemment dangereux. Les reproductions marchandes sont le plus souvent sans valeur artistique, et pourraient à la longue pervertir le goût. Mais ne nous est-il pas permis de constater que des réductions innombrables de statues antiques ou modernes ornent les demeures les plus humbles? De grandes industries vivent de la fabrication de ces figurines taillées dans le bois de nos meubles, coulées en plâtre, en bronze, en argent, et la moindre pendule porte pour couronnement l'*Amazone blessée* ou la *Vénus de Milo*. Cette diffusion, messieurs, prouve la popularité de la sculpture chez les modernes. Il y a même cette différence entre les Romains et nous, par exemple, qu'autrefois, à Rome, les reproductions d'une œuvre plastique étaient peu nombreuses, de proportions égales à celles de l'œuvre type, et elles ne pouvaient être acquises que par des collectionneurs opulents. Chez nous, il a fallu que l'art se pliât aux dures exigences de nos maisons où l'espace est mesuré, et la fragilité de la matière n'effraye pas l'ouvrier qui tient à se souvenir d'un chef-d'œuvre, dût-il n'emporter dans sa mansarde qu'un plâtre amoindri, déformé, une sorte de vestige au lieu d'une image, mais un vestige, après tout, vaut mieux que rien.

Lorsqu'un homme éminent vient de disparaître, que se passe-t-il, dans notre société moderne? Est-ce que nous demandons au compositeur d'écrire une marche

funèbre en l'honneur du citoyen descendu dans la tombe? Est-ce une toile, est-ce une fresque durable que nous confions au peintre afin que les parois d'un édifice gardent la trace d'une grande vie, pour l'enseignement des générations futures? Non, ce n'est ni le musicien ni le peintre qui chez nous sont les artisans des apothéoses : c'est le sculpteur. De quelque nom que s'appelle la gloire en ce siècle, nous estimons qu'il lui manque quelque chose si la main du génie ne lui a donné sa formule dans un marbre éloquent qui devient, pour ainsi parler, le patrimoine du peuple, car il n'est pas enfermé dans un temple ou dans un palais. Son socle est posé sur le pavé de la rue, l'image glorieuse est à portée de la main, elle demeure, vision splendide, symbole idéal de la souveraineté, de l'inspiration, de la science, du patriotisme, et les pêcheurs de l'Adriatique saluent la statue de *Rossini,* les écoliers de Cambridge, *Newton,* le peuple de France, *Jeanne d'Arc.*

Vous faut-il d'autres exemples pour vous convaincre de la popularité de la sculpture? Sur une place de cette capitale, des mains criminelles mutilèrent un jour un monument sculpté de la base au sommet. La stupeur s'empara des esprits, et trois ans après cet attentat, vous aviez restitué dans ses moindres détails la Colonne de la Grande-Armée.

A une autre époque de nos annales, la seconde ville de France était en révolution. Rien de royal ne fut épargné, rien, si ce n'est la statue de Louis XIV, sculptée par

Lemot. Le peuple de Lyon ne voulut pas détruire l'œuvre d'un statuaire et d'un concitoyen.

Le sculpteur Lemot, dont le nom se trouve sur mes lèvres, fut comme Pigalle, comme Dejoux, comme Simart, fils d'un menuisier; Rude est né dans l'atelier d'un forgeron; Cartellier, chez un mécanicien; Foyatier, dans la cave d'un tisserand; Stouf, dans la boutique d'un charpentier. Catherine II, impératrice de Russie, avait anobli le sculpteur français Étienne Falconet. Un jour que, s'adressant à l'artiste, quelque personnage de la cour lui dit avec gravité : « Votre haute naissance », Falconet, se tournant vers l'impératrice : « Ce compliment, dit-il, me sied à merveille, car je suis né dans un grenier[1]. » Le père de David d'Angers fut un ornemaniste sans fortune; celui de Joseph Perraud, mort hier, fut un paysan, et Perraud lui-même dut être pâtre. Étonnez-vous après cela que l'œuvre sculptée soit populaire, lorsqu'un si grand nombre de tailleurs d'images, comme on les appelait il y a trois siècles, sont des fils d'ouvriers.

Enfin, messieurs, la Grèce rappelle de nouveau ma pensée, et je n'en suis point surpris, car on ne saurait parler de la sculpture sans que l'esprit se sente invinciblement entraîné vers l'Attique. Eh bien, je le demande, qui donc, en dehors des lettrés, se souvient des empires primitifs de la Perse et de la Chaldée ? Qui, dans le peuple,

[1] *OEuvres complètes d'Étienne Falconet,* précédées de la *Vie de Falconet,* par P. C. LEVESQUE, membre de l'Institut. Paris, Dentu, 1808, 3 vol. in-8º, tome I, p. 2.

sait quelque chose sur l'Assyrie ou la Macédoine? Personne. Or, le nom de la Grèce est populaire. Vous l'avez amplement prouvé il y a cinquante ans, pendant la guerre de l'indépendance, lorsque le colonel Fabvier s'enrôlait dans l'armée d'Athènes et que les femmes de France rapportaient du moindre village d'abondantes aumônes versées « *au nom des Grecs* ». Quelle fut la source de cet enthousiasme? Je cherche dans l'histoire, mais Léonidas n'a pas triomphé de Philippe, Phocion n'a pas la taille d'Alexandre. Le nom de la Grèce est populaire, messieurs, parce qu'il est écrit sur le marbre de nos musées. Les intelligences les plus ordinaires peuvent nommer Phidias et Praxitèle, l'Acropole et le Parthénon. Ce ne sont pas les capitaines de la Grèce qui tiennent le premier rang dans notre souvenir, ce sont ses artistes. Et ses artistes ne forment qu'un même groupe : ils sont sculpteurs. Non moins qu'à ses poëtes, il faut le dire bien haut, c'est à ses statuaires que la Grèce doit sa popularité parmi nous.

III

L'art plastique, avons-nous dit, est puissant et il est populaire. Nous voudrions démontrer maintenant que la sculpture est un art français.

Deux caractères distinguent notre race. Nous sommes

avant tout, en tant que Français, des êtres logiques et sociables. La lucidité, l'enchaînement de la pensée, a trouvé chez nous son expression dans une langue précise et pourtant harmonieuse, qui n'a rien de redondant, rien de factice et dont on a fait la langue universelle des traités. Ce n'est pas d'hier, messieurs, que notre idiome national a droit de cité de par le monde. Au temps de saint Louis, on appelait notre langue « la parleure commune à tous, » et en effet « cette parleure » était connue dans tout l'Orient[1]. Vous rappellerai-je que Dante, après un long séjour à Paris, eut la pensée d'écrire en français son poëme immortel, la *Divine Comédie*, afin, disait-il, que ses stances fussent universellement connues, notre langue, selon l'expression de Brunetto Latini, « étant plus commune à toutes gens que les autres[2] ». Or, si l'on a pu dire avec vérité : « Le style, c'est l'homme », il est plus exact encore que la langue d'un grand peuple, c'est ce peuple lui-même avec son génie. Et n'est-ce pas la simplicité dans la richesse, l'euphonie de la phrase unie à la clarté du mot dans sa noble correspondance avec l'idée qui caractérisent notre langue? Si je ne me trompe, ces qualités de grandeur, de richesse, d'harmonie, de clarté s'appliquent également à l'art plastique. Il y a donc relation entre la sculpture et notre tempérament national. A ne considérer que notre intelligence, la trempe de

[1] SCHOELL, *Cours d'histoire des États européens jusqu'en 1789*, Paris, 1830-1834, 46 vol. in-8°, tome III, p. 348.
[2] RATHERY, *Influence de l'Italie sur les lettres françaises depuis le treizième siècle jusqu'au siècle de Louis XIV*, Paris, 1853, in-8°.

notre esprit, ne semble-t-il pas qu'un marbre élégant et limpide soit, pour ainsi parler, la forme tangible de la pensée française?

Mais notre race est éminemment sociable. Que faut-il entendre par ce mot? La sociabilité est ce nivellement naturel, cette égalité des caractères qui permet de vivre partout, d'entrer avec tous les peuples dans un commerce rapide d'habitudes, de procédés. La sociabilité est une inattention généreuse et spontanée au milieu, aux mœurs, au climat. Or, est-il un art moins exigeant que celui dont les chefs-d'œuvre décorent avec un égal bonheur un temple, un palais, un jardin public ou la rue? A ce titre, il faut en convenir, la sculpture participe de l'esprit français.

A quoi bon, d'ailleurs, chercher la preuve philosophique d'une vérité que les faits ont établie jusqu'à l'évidence? Si la sculpture était un art sans relations réelles avec notre tempérament, nos statuaires pourraient être nombreux, ils ne seraient pas illustres. Satellites d'hommes supérieurs, étrangers à notre nation, ils auraient pu faire preuve d'habileté, non de génie. La France n'aurait pas d'école de sculpture. Et si nous consultons l'histoire, nous sommes amenés à reconnaître que pendant tout le moyen âge, période réputée barbare, l'art plastique fut en honneur dans notre pays.

Au sixième siècle, Gontran, deuxième fils de Clotaire Ier, qui avait eu en partage les royaumes de Bourgogne et d'Orléans, fit exécuter deux bas-reliefs en argent et en

vermeil mesurant dix coudées, dont il décora l'église de Saint-Bénigne de Dijon[1].

A la mort de Dagobert, en 638, le buste de ce prince, en argent doré, et celui de la reine étaient déposés sur le tombeau royal à Saint-Denis[2].

Cent ans plus tard, au huitième siècle, on signalait dans l'abbaye de Saint-Tron un autel entièrement orné de bas-reliefs en matières précieuses[3].

Mabillon révèle l'existence de sept figures en ronde bosse et de neuf personnages en bas-reliefs sur un tombeau ducal, construit au début du neuvième siècle dans une abbaye de Bénédictins[4]. A la mort de Louis le Débonnaire, l'église de Saint-Arnould de Metz recevait la statue du monarque couché sur son tombeau. Quarante ans après, le monument sculpté d'Hincmar prenait place dans la métropole de Reims[5].

Le portail de la cathédrale d'Auxerre reconstruit au dixième siècle est couvert de sculptures[6].

[1] Dom d'Achery, *Veterum aliquot scriptorum qui in Galliæ, bibliothecis, maxime Benedictinorum, latuerant spicilegium,* Paris 1723, 3 vol. in-fol. *Chronic. S. Benig. Divion.,* tome I, p. 383.

[2] Michel Félibien, *Histoire de l'abbaye royale de Saint-Denis en France,* Paris, 1706, in-fol., p. 547.

[3] Dom d'Achery, *Veterum aliquot scriptorum...,* etc., ut supra *Chronic. abbat. S. Trud.,* tome II, p. 661.

[4] Dom Mabillon, *Annales ordinis Sancti Benedicti,* Paris, 1703-1739, 6 vol. in-fol., tome II, p. 376.

[5] Dom Montfaucon, *les Monuments de la monarchie française,* Paris, 1729-1733, 5 vol. in-fol.

[6] L'abbé Lebeuf, *Mémoires contenant l'histoire ecclésiastique et civile d'Auxerre,* Paris, 1754-1757, 15 vol. in-12, tome I, p. 219.

L'an mil passe sur le monde. Un réveil général se manifeste, les esprits enthousiastes s'efforcent d'accroître la richesse et la magnificence des églises. La statuaire puisera dans l'élan des esprits une nouvelle séve. Guillaume, abbé de Saint-Bénigne de Dijon, et selon toute probabilité sculpteur lui-même, décore de sculptures remarquables l'arche à plein cintre enfermant deux portes géminées qui forme l'entrée principale de l'église. On y voit les rois de France mêlés aux personnages bibliques entourant la figure du Christ [1].

L'évêque de Chartres Fulbert, architecte et sculpteur, relève sa cathédrale, qu'il orne de statues dont le style n'est pas sans mérite à nos yeux, après huit siècles d'études, d'analyses, de progression vers le beau [2].

Au commencement du douzième siècle, Asquilinus, abbé de Moissac, ville du Quercy, faisait placer dans son abbaye une figure du Christ « si habilement sculptée, écrit Mabillon, qu'on la dirait sortie d'une main divine [3] ». En ce temps-là, Suger reconstruisait Saint-Denis, et les siècles ont respecté les sculptures dont il décora l'extérieur de cette basilique. Saint-Trophime d'Arles est de la même époque. Le pape Alexandre III, réfugié en France, posait la première pierre de Notre-Dame de Paris, dont Jehan

Dom Plancher, *Histoire générale et particulière du duché de Bourgogne, avec des notes, des dissertations et les preuves justificatives*, Dijon, 1739-1748, 3 vol. in-fol. avec fig., tome I, p. 478.

[2] Guillaume Doyen, *Histoire de la ville de Chartres, du pays chartrain et de la Beauce*, Paris, 1786, 2 vol. in-8°, tome I, p. 38.

[3] Dom Mabillon, *Annales ordinis Sancti Benedicti*, tome V, p. 470.

de Chelles, architecte et sculpteur, ornera la façade méridionale à un siècle de date[1], et Abeilard faisait placer au Paraclet un groupe de la Sainte Trinité, encore visible à l'époque de Piganiol[2].

Au treizième siècle, les monuments sont presque innombrables. Non-seulement la porte centrale de Notre-Dame de Paris, avec ses riches cordons de groupes et de bas-reliefs, remonte à cette grande époque[3]; mais à l'an 1220 se rattache la statue d'Évrard, évêque d'Amiens, dont l'historien de la Morlière a dit : « Il gît en cuivre tout de son long, relevé en bosse[4]. » Plus de cent statues colossales ornèrent la façade de la cathédrale de Reims. Une statue de saint Louis placée sur le portail des Cordeliers à Paris vers 1238 subsiste encore. Elle est à Saint-Denis. Chez les Chartreux fut inauguré en 1290 un bas-relief commémoratif de la fondation de quarante cellules par la femme du comte d'Alençon, fils de saint Louis[5]. Vingt-trois tombeaux de princes et de princesses, tous ornés de statues de marbre, décoraient à la fin du treizième

[1] *Inventaire général des Richesses d'art de la France.* Paris, E. Plon et C^{ie}, 1876, in-8°. (En cours de publication.) PARIS, MONUMENTS RELIGIEUX, tome I, *Notre-Dame,* par M. QUEYRON, p. 380.

[2] PIGANIOL DE LA FORCE, *Nouvelle Description géographique et historique de la France,* Paris, 1751-1753, 15 vol. in-12, tome V, p. 104.

[3] *Inventaire général des Richesses d'art de la France, ut supra,* p. 366.

[4] Adrien DE LA MORLIÈRE, *les Antiquitez, Histoires et Choses les plus remarquables d'Amiens,* Paris, 1542, 2 tomes en 1 vol. in-fol., p. 198.

[5] Aubin-Louis MILLIN, *Monuments français,* tels que tombeaux, inscriptions, statues, vitraux, mosaïques, fresques, etc., etc.; tirés des abbayes, monastères, châteaux et autres lieux, Paris, an XI (1802), 5 vol. in-4°, avec planches, tome V, *Chartreuse de Paris,* p. 61.

siècle l'église des Dominicains de la rue Saint-Jacques, à Paris [1].

Et ne savez-vous pas qu'en 1299 Philippe le Bel enrichit le Palais de justice de quarante-trois statues représentant les rois de France depuis Pharamond jusqu'à lui? Pendant ce temps on construisait la cathédrale de Chartres, véritable forêt de marbre, dont les figures de ronde bosse sont au nombre de six mille.

Avec le quatorzième siècle nous pouvons faire plus que d'énumérer de belles œuvres : les ouvriers nous sont connus. Ce sont Pierre de Val, l'auteur de la statue de Jeanne de Navarre [2]; Sabine, fille d'Erwin de Steinbach, architecte de la cathédrale de Strasbourg, qui sculpta de ses propres mains l'image de son père [3]; Jehan Ravy et son neveu Jehan Bouteiller, tous deux célèbres par les sculptures du chœur de Notre-Dame de Paris [4]; Jehan de Saint-Romain, l'un des sculpteurs de Charles V [5]; Jehan de Liége, Jehan de Launay, Jacques de Chartres, et cent autres.

Le nombre des statuaires français s'accroît encore avec

[1] PIGANIOL DE LA FORCE, *Description de Paris et des belles maisons des environs*, Paris, 1742, 8 vol. in-12, tome V, *passim*.
[2] Le P. Jacques DUBREUIL, *Théâtre des antiquitez de Paris*, Paris, 1612, 1 vol. in-4°.
[3] L'abbé GRANDIDIER, *Essais historiques et topographiques sur l'église cathédrale de Strasbourg*, Strasbourg, 1782, 1 vol. in-8°.
[4] *Inventaire général des Richesses d'art de la France*, ut supra, tome I, *Notre-Dame*, par M. QUEYRON, p. 391.
[5] Henri SAUVAL, *Histoire et recherches des antiquités de la ville de Paris*, Paris, 1724, 3 vol. in-fol., tome II, p. 281.

le quinzième siècle. Raymond du Temple et Robert Fauchier, maîtres des œuvres des maisons royales, sont vraisemblablement architectes et sculpteurs[1]. Jacques de la Barse, Claux Sluter, Claux de Verne exécutent ensemble le tombeau de Philippe le Hardi[2]. Jehan Gansel, tailleur de pierres, travaillait au portail de Saint-Germain-l'Auxerrois, qu'il décorait de six statues[3]. Les frères Jacquet, sculpteurs en bois, concouraient à l'ornementation de l'église Saint-Gervais[4]. « En 1445, dit M. de Laborde, Michel Colombe sculptait comme l'Italie a sculpté cinquante ans plus tard[5]. »

Je renonce à poursuivre ; aussi bien votre mémoire m'avertit que notre pléiade de sculpteurs nationaux, depuis la Renaissance jusqu'à ce jour, ne renferme que des noms connus. Qu'est-il besoin de vous parler de l'école de Tours, avec Pierre Valence, François Marchand et Jean Juste, ou de l'école de Rouen, avec Pierre Desaulleaux et les frères Leroux ? Est-ce que les noms de Jean Goujon, de Pierre Bontemps, de Cousin, de Germain Pilon ne sont pas trop populaires pour qu'il faille les rappeler ? Si vous vous

[1] Michel FÉLIBIEN, *Histoire de la ville de Paris*, Paris, 1755, 5 vol. in-fol., tome I, p. 377.

[2] *Histoire générale et particulière de Bourgogne*, avec des notes, des dissertations et des preuves [par D. Urb. Plancher et D. Merle]; Dijon, 1739-48-81, 4 vol. in-f°. *État des officiers de Philippe le Hardi*, p. 51.

[3] Henri SAUVAL, *Histoire et recherches*, etc., *ut supra*, tome I, p. 299.

[4] *Id., ibid., ut supra*, tome I, p. 453.

[5] Comte Léon DE LABORDE, *la Renaissance des Arts à la cour de France, étude sur le seizième siècle*, Paris, 1851 et 1855, 2 vol. in-8°, tome I, p. 156.

reportez à l'époque de Henri IV, le souvenir de Barthélemy Prieur et de Biard s'impose à votre pensée. Louis XIII eut pour statuaire Simon Guillain; Louis XIV eut Puget, Girardon, Coysevox, Nicolas et Guillaume Coustou; Louis XV eut Thierry, Falconet, Bouchardon, Pigalle. Au règne de Louis XVI et à la période révolutionnaire correspondent Houdon, Julien, Pajou. Enfin, messieurs, notre siècle ne doit rien envier aux époques précédentes, car les maîtres de l'École française se sont appelés de nos jours, — je ne cite que les morts : — Cartellier, Chaudet, Lemot, Rude, Pradier, David d'Angers, Duret, Simart, Barye, Carpeaux, Perraud. N'avais-je pas le droit d'affirmer que la sculpture est un art français? C'est avec intention que j'ai passé sous silence l'École de Fontainebleau, parce que la France n'a pas besoin de se recommander des sculpteurs qui lui sont venus d'Italie. Ce que la Renaissance a eu chez nous de cherché, de coquet, d'affadi, c'est aux étrangers qu'elle le doit; au contraire, ce qu'elle a eu d'original et de puissant, elle l'a puisé dans son génie.

Il me serait aisé d'envisager maintenant le rôle des sculpteurs de notre nation au point de vue de la pensée. N'êtes-vous pas frappé de la franchise avec laquelle les imagiers du moyen âge ont abordé la sculpture iconique? Ce qu'ils sculptent le plus souvent, ce sont des sarcophages. Les moines les invitent encore à perpétuer par quelque ouvrage le souvenir d'une pieuse fondation. Les voyons-nous recourir à l'allégorie? cherchent-ils des symboles pour exprimer leur pensée? Nullement. Ce sont les

personnages de leur temps qu'ils représentent. Et l'usage, au treizième siècle notamment, ayant été de décorer le pourtour des sarcophages de niches dans lesquelles étaient placées des statues, c'étaient d'ordinaire des personnes connues, ayant pris part aux funérailles du mort illustre qu'on avait le dessein d'honorer, qui servaient de modèle au statuaire [1]. Telle est l'origine d'un art deux fois national, car il émane de l'esprit français, et c'est la France dans ses grands hommes qu'il immortalise.

Vous vous souvenez peut-être de ce trait maintes fois cité : Phidias, ayant orné le bouclier de Minerve de bas-reliefs où il représenta la guerre des dieux et des géants, eut la pensée de modeler le portrait de Périclès combattant contre une amazone. Je retrouve un fait analogue au treizième siècle de notre ère. Lorsque Philippe le Bel fit restaurer le Palais de justice et l'enrichit des sculptures dont j'ai parlé tout à l'heure, Enguerrand de Marigny, surintendant des finances et coadjuteur au gouvernement de tout le royaume, eut l'idée de faire exécuter sa propre statue. L'artiste le représenta, par son ordre, dans une attitude inclinée, offrant au roi son maître un plan du palais, et les deux statues furent placées sur le perron de la galerie des Merciers. La hardiesse de Phidias lui avait valu d'être taxé d'impiété. De son côté, Périclès était accusé de s'être montré prodigue, mais les concitoyens de ces deux hommes n'étaient pas allés jusqu'à demander la

[1] Dom Martène, *Voyage littéraire de deux religieux bénédictins de la congrégation de Saint-Maur.* Paris, 1724, in-4°.

tête des coupables. Enguerrand de Marigny fut moins heureux. Le samedi d'avant Pâques fleuries de l'année 1315, les prélats et les barons assemblés en haute cour de justice au château de Vincennes, Louis X étant présent, Enguerrand, que Charles de Valois avait fait arrêter, comparut devant ses juges. L'histoire a gardé le réquisitoire de maître Jehan d'Asnières. Les griefs articulés contre l'ancien ministre de Philippe le Bel sont nombreux, trop nombreux peut-être, car, dans l'enivrement d'une facile vengeance, « C'est toi, dira Jehan d'Asnières à Enguerrand, c'est toi qui as fait rebastir le Palais : en iceluy usurpant toute puissance, et ne laissant trait de témérité à effectuer, tu y as fait élever orgueilleusement ton effigie [1] ». Telle est l'accusation que je retrouve sur les lèvres de l'avocat du roi. Et le 30 avril 1315, « devant grand'tourbe de gens, dit la chronique, accourant de toutes parts, à pied et à cheval, et, de ce, merveilleusement joyeux, celui Enguerrand, proche le grand Châtelet de Paris, fut mis en une charrette, disant et criant : Bonnes gens, pour Dieu, priez pour moi ! Et ainsi fut mené et pendu au gibet commun des larrons, à Montfaucon [2]. »

Avouez, messieurs, que les débuts de la sculpture historique furent difficiles, aussi bien à Athènes qu'à Paris.

[1] André Duchesne, *les Antiquités et Recherches des villes, châteaux et places remarquables de toute la France, suivant l'ordre des huit parlements.* Paris, 1668, 2 vol. in-12.

[2] *Les Grandes Chroniques de France*, selon qu'elles sont conservées en l'église de Saint-Denis en France, publiées par M. Paulin Pâris. Paris, Techener, 1836-39, 6 vol. petit in-8°.

Les Grecs exercèrent rarement leur ciseau à la représentation de la personne. L'art iconique date de la domination romaine. Puis, lorsque l'empire penche vers son déclin, toute trace d'un art national se perd, mais ce crépuscule est de courte durée; l'idée est en germe sur la terre de France, et toute une floraison d'imagiers et d'œuvres originales couvre notre sol généreux. Un trop petit nombre des œuvres sculptées pendant cette période ont survécu à nos luttes intestines, aux guerres dont nous avons souffert; mais du moins la tradition d'un art essentiellement français s'est conservée. Après les maîtres inconnus du moyen âge, Michel Colombe, Goujon, les Coustou, Houdon, Chaudet se sont transmis de main en main le flambeau de la sculpture historique, et, de nos jours, un homme de génie a fait de cette flamme un foyer, en dépensant ses inspirations, ses forces, sa fortune, sa vie tout entière pour l'affermissement d'un art national : j'ai nommé David d'Angers.

Qui d'entre vous, pour peu qu'il ait parcouru nos provinces françaises, n'a pas salué dans chaque ville quelque image grandiose élevée par notre David au courage militaire, à la science, aux bonnes lettres, à la vertu? N'est-ce pas lui qui a dressé Drouot à Nancy, Bonchamps à Saint-Florent, Jean Bart à Dunkerque, Bichat à Bourg, Cuvier à Montbéliard, Ambroise Paré à Laval, Riquet à Béziers, Racine à la Ferté-Milon, Corneille à Rouen, Casimir Delavigne et Bernardin de Saint-Pierre au Havre, le roi René à Aix, Gutenberg à Strasbourg, Cheverus à

Mayenne, Sylvestre II à Aurillac, Fénelon à Cambrai, Talma, Gobert, Foy, Larrey à Paris, et tant d'autres que je ne puis nommer? car vous savez comme moi que l'œuvre de David d'Angers comprend quinze cents pièces, et chacune rappelle un souvenir historique. Et le testament du sculpteur, sa dernière parole, la voici : « Je ne tiens à mes ouvrages que parce qu'ils représentent des grands hommes ; sans cela je les briserais quand je constate combien je suis resté loin du but auquel je voulais atteindre[1]. » De telles pensées, n'est-il pas vrai? éclairent singulièrement une âme, et nous comprenons que le poëte qui vécut dans l'intimité de l'artiste ait pu dire sans outre-passer les limites d'un juste éloge :

> Oh! ta pensée a des étreintes
> Dont l'airain garde les empreintes,
> Dont le granit s'enorgueillit.
> Honneur au sol que ton pied foule !
> Un métal dans tes veines coule.
> Ta tête ardente est un grand moule,
> D'où l'idée en bronze jaillit.

Mais, après tout, qu'est-ce que cela? La France a produit des sculpteurs. Ils ont peuplé la patrie de leurs chefs-d'œuvre. J'en conviens, il y a dans ce fait la preuve d'une fécondité qui honore notre pays. Est-ce assez pour légitimer notre orgueil? La sanction d'une doctrine n'est-elle pas dans son rayonnement? C'est en vain que vous

[1] Voir notre ouvrage *David d'Angers, sa vie, son œuvre, ses écrits et ses contemporains*. Paris, E. Plon et Cie, 1878, 2 vol. gr. in-8°, tome I, p. 3.

m'entretenez du caractère de l'École française, si le fleuve n'a cessé de couler entre ses rives, si la vague révoltée n'a rompu les digues à une certaine heure, si notre art national n'a pas franchi nos frontières, il a droit peut-être à l'estime, au respect de la France, mais les peuples rivaux ne seront pas tributaires de son génie. Astre de demi-grandeur aux clartés douteuses, il luit ignoré dans le grand firmament de l'art. L'espace est un obstacle qu'il faut surmonter. La sculpture française s'est-elle rendue maîtresse de l'espace? A-t-elle été conquérante? Des nations voisines ou lointaines ont-elles reconnu la suprématie de notre nation dans l'art du statuaire? Quelle est la métropole moderne de l'art plastique? Où sont les colonies?

Au seizième siècle, la métropole s'appela Rome et Florence, et Paris, Fontainebleau, Gaillon, Blois, Chambord furent les colonies. Oubliez pour un instant le règne de Michel-Ange, et voilà que les pôles se déplacent. Au delà comme en deçà de l'école gallo-florentine, la métropole est chez nous, et le globe est couvert par nos colonies. Permettez-moi de les nommer.

C'est d'abord l'Espagne. Au seizième siècle, Philippe de Bourgogne, architecte et sculpteur, faisait école à Burgos. Le dôme de la cathédrale de cette ville et les statues qui le décorent portent son nom. Tolède lui doit le retable de sa cathédrale, orné de bas-reliefs, et Grenade, les sculptures de la chapelle royale[1]. La ville de Teruel en Aragon

[1] Juan Agustin Cean Bermudez, *Diccionario historico de los mas*

possède des œuvres remarquables de notre compatriote le sculpteur Gabriel Yoli[1]. Grégoire de Vigarny, frère de Philippe de Bourgogne, travaille à Valladolid[2], et Louis de Foix à l'Escurial[3]. Deux siècles plus tard Fremin[4], Jean Thierry[5], Jacques Bousseau[6], Hubert Dumandré[7], Robert Michel[8], Pierre Pitué[9] franchissent les Pyrénées à l'appel de Philippe V, et les jardins du roi comptent par centaines les œuvres dues à leur ciseau.

De l'Espagne, passons à Gênes. Pierre Puget nous attend à Saint-Pierre de Carignan, avec ses statues du dôme représentant saint Sébastien et saint Ambroise; à l'hôpital général avec l'Assomption de la Vierge; au palais Balbi, à l'Annonciade, au palais Spinola, au palais Brignole[10]. Gênes connut encore les sculpteurs La Mer[11],

ilustres profesores de las Bellas Artes en España. Madrid, 1800, 6 vol. in-8°.

[1] Bermudez, *ut supra.*
[2] *Id., ut supra.*
[3] *Id., ut supra.*
[4] *Id., ut supra.*
 Id., ut supra.
[6] Dandré Bardon, *Traité de peinture,* suivi d'un *Essai sur la sculpture* et d'un *Catalogue raisonné des plus fameux peintres, sculpteurs et graveurs de l'école française, pour servir d'introduction à l'histoire universelle relative à ces beaux-arts.* Paris, 1765, 2 vol in-12, tome II, p. 194.
[7] Bermudez, *ut supra.*
[8] *Id., ut supra.*
[9] *Id., ut supra.*
[10] Le P. Bougerel, *Lettre sur Pierre Puget, sculpteur, peintre et architecte,* Paris, 1752, in-12.
[11] Ph. de Chennevières, *Archives de l'art français, Recueil de documents inédits relatifs à l'histoire des arts en France.* Paris, Dumoulin, 1852-1862, 6 vol. in-8°, tome IV, p. 228.

M. Honoré[1], M. Lacroix[2]. Bologne fut la patrie d'adoption de Jean de Douai[3] et de son élève Pierre de Franqueville[4]. Leurs ouvrages sont devenus classiques. Richard Taurigny, de l'école de Rouen, sculptait au seizième siècle les stalles de l'église de Sainte-Justine de Padoue[5]. Laurent Guyard[6], Jean-Baptiste Boudard[7], l'un et l'autre grand prix de sculpture à Paris, s'illustrèrent à la cour de Padoue. Jean Barille est à Rome en 1518, et sculpte les boiseries du Vatican sous la direction de Raphaël[8]. Blaise de Vigenère s'exprime ainsi sur le sculpteur français Jacques d'Angoulême : « Maître Jacques, natif d'Angoulême, l'an 1550, s'osa bien parangonner à Micel-l'Ange pour le modèle de l'image de saint Pierre à Rome, et, de fait, l'emporta lors par dessus luy au jugement de tous les maîtres, même italiens[9]. »

[1] Carlo Giuseppe Ratti, *Delle vite de' pittori, scultori ed architetti Genovesi*. Genova, 1768, in-4°.

[2] *Id., ut supra*.

[3] Filippo Baldinucci, *Raccolta di alcuni opuscoli sopra varie materie di pittura, scultura e architectura*. Firenze, 1765, 6 vol. in-4°, *passim*.

[4] *Id., ut supra*.

[5] Giovanni-Paolo Lomazzo, *Idea del tempio della pittura, nella quale egli discorre dell'origine e fondamento delle cose contenute nel suo trattato del arte della pittura*. Bologna, 1785, in-8°, p. 144.

[6] Émile Jolibois, *Notice sur Laurent Guyard*, 1841, in-8°.

[7] Joseph-Jérome le Français de Lalande, *Voyage d'un Français en Italie en 1765-66*. Paris, 1786, 9 vol. in-12. *Passim*.

[8] T. B. Éméric-David, *Histoire de la sculpture française, accompagnée de notes et observations par M. J. Du Seigneur, statuaire*. Paris, Renouard, 1862, 1 vol. in-12, p. 320.

[9] Blaise de Vigenère, *les Images ou tableaux de plate peinture des deux Philostrate*. Paris, 1579, 1 vol in-4°.

Nicolas Bachelier de Toulouse[1], Nicolas d'Arras[2], Nicolas Cordier dit le Franciosino[3], Jacques Sarazin[4], Berthelot[5], Michel Anguier[6], Jean Champagne[7], Pierre Legros[8], Théodon[9], Adam aîné[10], Michel Maille[11], Bouchardon[12], Michel-Ange Slodtz[13], Houdon, l'auteur de la célèbre statue de saint Bruno à Sainte-Marie des Anges[14], résidèrent à Rome où ils firent école, et leurs œuvres ne sont pas éclipsées par les

[1] T. B. ÉMÉRIC-DAVID, *ut supra*, p. 180.

[2] François DESEINE, *Rome moderne avec toutes ses magnificences et ses délices*. Leyde, 1713, 6 vol. in-12, tome II, p. 355.

[3] Giovanni BAGLIONE, *Le Vite de' pittori, scultori ed architetti, del pontificato di Gregorio XIII, del* 1572 *in fino a tempi di papa Urbino ottavo nel* 1642. Roma, 1642, 1 vol. in-4°.

[4] *Mémoires inédits sur la vie et les ouvrages des membres de l'Académie royale de peinture et de sculpture*, publiés d'après les manuscrits conservés à l'École impériale des Beaux-Arts, par MM. L. DUSSIEUX, E. SOULIÉ, Ph. DE CHENNEVIÈRES, Paul MANTZ, A. DE MONTAIGLON. Paris, Dumoulin, 1854, 2 vol. in-8°, tome I, p. 117.

[5] Giovanni BAGLIONE, *ut supra*.

[6] *Mémoires inédits...*, etc., *ut supra*, tome I, p. 453.

[7] François DESEINE, *ut supra*.

[8] *Correspondance inédite des directeurs de l'Académie de France à Rome*, Archives nationales O¹ 1936. (*Lettres de la Teulière*.)

[9] *Id., ut supra*. (*Lettres de la Teulière*).

[10] Filippo BALDINUCCI, *ut supra*.

[11] François DESEINE, *ut supra*.

[12] CARNANDET, *Notice historique sur Bouchardon, suivie de quelques lettres sur ce statuaire*. Paris, Techener, 1855, in-8°.

[13] L. DUSSIEUX, *les Artistes français à l'étranger*. Paris, Lecoffre, 1876, in-8° (troisième édition), p. 490. — Nous ne voulons pas citer l'ouvrage de M. Dussieux sans dire avec quel profit nous l'avons consulté pour la rédaction de cette partie de notre travail, où nous nous proposions de suivre à travers l'Europe nos sculpteurs nationaux. M. Dussieux a composé un livre plein de faits, classés d'après une méthode excellente.

[14] Anatole DE MONTAIGLON et GRATET-DUPLESSIS, *Vie de Houdon*, *Revue universelle des arts*, tomes I et II.

maîtres d'Italie. Il y a dix-huit siècles, un Gaulois, appelé Zénodore, avait dû, sur l'ordre de Néron, quitter sa patrie pour venir à Rome exécuter la statue colossale de l'empereur [1].

En 1830, au lendemain de la guerre de l'Indépendance, le plus français de nos sculpteurs offrait aux descendants de Phidias cette élégie faite marbre, la *Jeune Grecque au tombeau de Marco Botzaris*. Sans doute l'acte généreux de David d'Angers ne préserva pas son chef-d'œuvre de mutilations sauvages; cependant, lorsque l'heure de l'exil eut sonné pour lui, notre grand artiste fit voile vers Athènes : il lui semblait que la terre de Praxitèle et de Lysippe, ce devait être encore la patrie. David visita les ruines de l'Acropole, il gravit le Pentélique, et, son pèlerinage achevé sous les murs de Missolonghi, où sa statue l'attendait, image profanée, parmi les ronces qui couvrent la tombe de Botzaris et de Byron, le statuaire revint mourir dans son atelier. Mais avant de quitter Athènes, l'auteur de *Philopœmen* modela le buste vigoureux d'un héros, Constantin Canaris, puis, de son ébauchoir le plus fin, l'artiste chercha dans l'argile l'image des *Trois Grâces*[2]! Ce fut sa vengeance. Convenez, messieurs, que ce jour-là l'école française s'est montrée magnanime.

La Russie ne s'est pas soustraite à l'influence de nos sculpteurs. Nicolas-François Gillet devint au dernier siècle

[1] PLINE, lib. XXXIV, cap. VII.
[2] Voir notre ouvrage *David d'Angers, sa vie, son œuvre...*, etc., *ut supra,* tome I, p. 468 et suiv.

directeur de l'Académie de Saint-Pétersbourg[1]. Falconet et mademoiselle Collot se rendaient à l'appel de Catherine II pour exécuter la statue équestre de Pierre le Grand[2].

A la cour de Pologne nous retrouvons Frédéric Dubut[3] et André Lebrun, élève de Pigalle[4].

Le royaume de Saxe nous enlèvera François[5] et Pierre Coudray[6], Pierre Hutin[7], Michel-Victor Acier[8]. David ira vivre à Weimar dans l'intimité de Gœthe[9]; à Dresde, chez Ludwig Tieck[10], dont il voudra sculpter les bustes de proportions colossales, et c'est Gœthe qui lui écrit le 20 août 1831 à la réception de son portrait : « Votre travail influera

[1] G. K. NAGLER, *Neues allgemeines künstler Lexikon oder nachrichten von dem Leben und den Werken der maler, Bildhauer, Baumeister, Kupferstecher, Formschneider, Lithographen, Zeichner, Medailleure, Elfenbeinarbeiter*, etc. München, 1835-1852, 11 vol. in-8°.

[2] *OEuvres complètes d'Étienne Falconet..*, etc., *ut supra*, tome I, p. 17.

[3] Johann-Auguste LEHNINGER, *Description de la ville de Dresde et des environs*. Dresde, 1782, 1 vol. in-12, p. 134.

[4] FORTIA DE PILES, *Voyage de deux Français en Allemagne, Danemark, Suède, Russie et Pologne, de 1790 à 1792*. Paris, 1796, 5 vol. in-8°, tome V, p. 68.

[5] Carl-Heinrich VON HEINECKEN, *Dictionnaire des artistes dont nous avons des estampes, avec une notice détaillée de leurs ouvrages gravés*. Leipzig, 1778-1790, 4 vol. in-8°.

[6] Johann-August LEHNINGER, *ut supra*, p. 133.

[7] G K. NAGLER, *ut supra*.

[8] Jean-Georges WILLE, *Mémoires et Journal publiés d'après les manuscrits et autographes de la Bibliothèque*, par Georges DUPLESSIS, avec une préface par Edmond et Jules DE GONCOURT. Paris, 1857, 2 vol. in-8°. (Voir le *Journal* au 24 août 1764.)

[9] Voir notre ouvrage, *David d'Angers, sa vie, son œuvre*, etc., *ut supra*, tome I, p. 217 à 247.

[10] *David d'Angers, sa vie, son œuvre*, etc., *ut supra*, tome I, p. 292 à 298.

sur la postérité... Il servira d'exemple aux sculpteurs de l'avenir[1]. »

Charles-Claude Dubut travaille pendant trente années en Bavière[2]; René Chauveau[3], René Charpentier[4], Adam le cadet[5], Sigisbert Michel[6] font école à Berlin. Saly est à Copenhague et n'a point de rival pendant plus de vingt ans[7]. René Chauveau[8], Philippe Bouchardon[9], Pierre Larchevêque[10] se succèdent à Stockholm.

Hubert Le Sueur, dit Nagler, artiste classique et excellent statuaire, avait travaillé à Paris en 1610 avec Pierre Tacca, lorsqu'il passa au service de Charles Ier vers 1630 et vint en Angleterre[11]. Un siècle plus tard, le sculpteur lyonnais Roubillac ira se fixer à Londres, et pendant

[1] *David d'Angers, sa vie, son œuvre*, etc., *ut supra*, tome I, p. 577.

[2] G. K. NAGLER, *ut supra*.

[3] Denis-Pierre-Jean PAPILLON DE LA FERTÉ, *Vie de François Chauveau et de ses deux fils Evrard et René* (réimprimée par les soins de MM. Th. ARNAULDET, P. CHÉRON et A. DE MONTAIGLON). Paris, Jannet, 1854, in-8°, p. 30 et 31.

[4] Carl-Heinrich VON HEINECKEN, *ut supra*.

[5] THIÉBAULT, *Frédéric le Grand, ou Mes Souvenirs de vingt ans de séjour à Berlin*. Paris, 1827, 5 vol. in-8°, tome I, p. 277.

[6] Ph. DE CHENNEVIÈRES, *Archives de l'art français*... etc., *ut supra*, tome I, p. 180.

[7] *Id., ibid., ut supra*, tome II, p. 276 et 281.

[8] Denis-Pierre-Jean PAPILLON DE LA FERTÉ, *Vie de François Chauveau*..., etc., *ut supra*.

[9] L'abbé DE FONTENAI, *Dictionnaire des artistes, ou Notice historique et raisonnée des architectes, peintres, graveurs, sculpteurs, musiciens, acteurs et danseurs, imprimeurs horlogers et méchaniciens*. Paris, 1776, 2 vol. in-12, tome II, p. 232.

[10] FORTIA DE PILES, *Voyage de deux Français en Allemagne*, etc., *ut supra*, tome I, p. 141.

[11] G. K. NAGLER, *ut supra*.

vingt années ce maître éminent, qu'on ne craint pas d'appeler un réformateur de génie, dotera l'Angleterre des statues de ses grands citoyens[1].

Est-ce tout, messieurs? Non, car nous n'avons fait que jeter un coup d'œil à travers l'Europe. Or, la sculpture française ne s'est pas enfermée sur le continent. Le nouveau monde s'est réclamé de nos statuaires. Mexico possède le monument de Christophe Colomb, par M. Charles Cordier[2]; Rio de Janeiro, celui de dom Pedro Ier, par Louis Rochet[3], et la statue de Camoëns, par Taunay, mort en 1824 au Brésil[4]; Jefferson, par David, est à Philadelphie; Jefferson, à jamais célèbre par cette belle parole : « Tout homme a deux patries, la sienne et la France[5]. » Houdon s'embarquait au Havre avec Franklin, le 22 juillet 1785; il allait modeler sur place la tête de Washington, et sept ans plus tard, la statue du fondateur de la république américaine prenait place dans le Capitole de Richmond, ville principale de la Virginie[6].

[1] Rev. James DALLAWAY, *Anecdotes of the arts in England, or comparative observation on architecture, sculpture, and painting chiefly illustrated by specimens at Oxford*. London, 1800, 1 vol. in-8°.

[2] *Explication des ouvrages de peinture, sculpture, architecture, gravure et lithographie, des artistes vivants, exposés au palais des Champs-Élysées le 1er mai 1876*. Paris, Imprimerie nationale, 1876, 1 vol. in-12, p. 397.

[3] *Explication des ouvrages... des artistes vivants, exposés au palais des Champs-Élysées le 1er mai 1864*. Paris, de Mourgues, 1864, 1 vol. in-12, p. 450.

[4] *Nouvelle Biographie générale*, publiée par MM. Firmin Didot frères, Paris, 46 vol. in-8°, tome XLIV, colonne 933.

[5] *David d'Angers, sa vie, son œuvre*, etc., ut supra, tome I, p. 280.

[6] A. DE MONTAIGLON et GRATET-DUPLESSIS, *Vie de Houdon...*, etc., ut supra.

Mais l'exemple le plus curieux peut-être de la vitalité de l'art français à une époque reculée, nous le trouvons dans la présence de Guillaume Boucher près du khan des Mongols, au treizième siècle. Guillaume Boucher était orfévre et sculpteur, et ce fut Ruysbroeck, l'ambassadeur de saint Louis en Mongolie, qui découvrit la retraite de l'artiste. L'envoyé du roi a laissé la relation de son voyage. Une femme de Metz, nommée Paquette, devenue prisonnière des Mongols, servit de guide à Ruysbroeck à son arrivée en pays barbare. Paquette informa donc Ruysbroeck qu'il trouverait à Karakoroum un artiste parisien que les Mongols avaient pris à Belgrade, « qui se nommait Guillaume Boucher, dont le père s'appelait Laurent, et qu'elle croyait qu'il avait encore un frère nommé Roger, qui demeurait sur le grand pont, à Paris[1] ». Ruysbroeck ne tarda pas à se faire présenter à maistre Guillaume le Parisien, en résidence à la cour. Et l'ambassadeur fut vivement touché d'entendre la femme de Guillaume Boucher, fille d'un Sarrasin, née en Hongrie, parler « bon français[2] ». Maistre Guillaume avait également appris sa langue maternelle à son fils, afin sans doute de tromper les ennuis de la captivité et de se faire illusion en écoutant la voix de la patrie absente. Un grand ouvrage de sculpture et d'orfévrerie, consistant en un arbre d'argent au pied duquel étaient quatre

[1] BERGERON, *Voyages faits en Asie*. Paris, 1834, in-4°. (La relation de Ruysbroeck est traduite dans cet ouvrage.)
[2] BERGERON, *ut supra*.

lions de même métal, et qui portait à son sommet un ange sonnant de la trompette, avait assuré chez les Mongols la célébrité de maistre Guillaume. Ruysbroeck s'étend avec complaisance sur la valeur de ce travail [1]. Mais il raconte plus loin que des chrétiens ayant été pris en Pologne et en Hongrie, Guillaume Boucher exécuta « pour ces chrestiens du pays une Vierge à la façon de France [2] ». Honneur à ce maître ignoré, perdu dans les déserts de l'Asie, et pour qui la France est toujours présente.

J'ai fini, messieurs, et je ne m'explique pas à moi-même comment je vous ai demandé de me suivre en Europe, en Amérique, en Asie, pour m'entretenir avec vous de nos sculpteurs. Où sommes-nous ici? Quelle solennité nous rassemble? Que racontent ces galeries? A qui la place d'honneur au milieu de ces trésors accumulés?

A la sculpture, et à la sculpture française!

A quelques pas de ce palais nous pouvons saluer ensemble le groupe vigoureux et tranquille du *Mariage romain,* par M. Guillaume. OEuvre puissante et d'un style éloquent, ce groupe reporte notre esprit à l'époque glorieuse de l'art iconique, vers lequel incline d'elle-même notre école nationale. J'en ai pour seconde preuve le tombeau de La Moricière, par M. Paul Dubois, qui demain prendra place dans la cathédrale de Nantes, près du monument de François II, duc de Bretagne, par Mi-

[1] BERGERON, *ut supra.*
[2] *Id., ut supra.*

chel Colombe. Berryer, debout, une main sur le cœur, ayant à ses côtés l'Éloquence et la Fidélité, atteste, avec l'autorité que donne à ses marbres M. Chapu, les hautes tendances que je viens de signaler.

Niel, Pélissier, d'Étigny, par M. Crauk; le *Gloria victis,* de M. Mercié; les œuvres savantes de MM. Thomas, Bonnassieux, Allar, Falguière, Aimé Millet, Delaplanche, Becquet, Captier, Cabet, Perraud, Louis Rochet, Sanson permettent à la France de marcher sans rivale sur les traces éclatantes de Puget et de Jean Goujon. C'est en vain que notre courtoisie traditionnelle nous faisait chercher des émules chez les peuples amis qui se sont rendus à notre appel; ce sont les représentants de ces mêmes peuples, c'est le jury international qui s'est prononcé. L'école française de sculpture tient le premier rang en cette fête pacifique de l'Exposition; mais on nous permettra d'associer aux noms de nos statuaires nationaux ceux de MM. Antokolski de Russie, Zumbusch d'Autriche, Leighton d'Angleterre, De Vigne de Belgique, Civiletti et Monteverde d'Italie, dont les marbres attirent les connaisseurs au Champ de Mars. Et la sculpture s'est trouvée à l'étroit dans les galeries; les figures modelées ont fait irruption sur les terrasses; les jardins se sont peuplés de groupes et de statues, et au sommet de ce palais plane dans l'espace et dans la lumière, symbole magnifique des trésors d'art entassés sous ces voûtes, une Renommée colossale sculptée par la main hardie de l'un de nos jeunes maîtres. Tels sont les enchantements

des jours studieux et paisibles qu'il nous est donné de traverser dans la pure contemplation du beau.

Aristophane, au cours d'un de ses poëmes, suppose que la Paix a contracté une étroite alliance avec Phidias. Un chœur de villageois et Mercure sont en scène, et lorsque le dieu vient d'achever l'éloge du grand statuaire : « Combien de choses nous ignorons! dit naïvement un des villageois. Je ne savais pas qu'il y eût entre Phidias et la Paix une si intime liaison. — Quoi! reprend le chœur, la Paix est donc parente de Phidias? Ah! je ne m'étonne pas qu'elle soit si belle [1]! » Je vous laisse, messieurs, sur cette parole du poëte grec, car les siècles n'ont rien changé; la paix est toujours parente de Phidias. Et si vous rencontrez sur vos pas un homme heureux, ignorant de nos querelles journalières, satisfait des jours que Dieu lui donne, des joies qui lui viennent de ses semblables, ne vous étonnez pas que la paix de cet homme soit si belle, c'est qu'il aime les arts.

[1] T. B. ÉMÉRIC-DAVID, *Histoire de la Sculpture antique*. Paris, Renouard, 1862, 1 vol. in-12, p. 141.

LA
SCULPTURE EN EUROPE

LES PALAIS
DU
CHAMP DE MARS ET DU TROCADÉRO

CHAPITRE PREMIER

AU CHAMP DE MARS

Des Expositions en France et à l'étranger. — Est-il vrai que l'art domine dans les Expositions françaises? — La rue des Nations. — Pourquoi cette avenue n'est-elle construite que d'un seul côté? — La galerie des Beaux-Arts. — Elle occupe le centre du palais. — Elle ne peut contenir toutes les œuvres d'art admises par le jury. — Le pavillon de la Ville de Paris. — Les auvents qui lui servent d'annexes. — Le *Monument de Berryer* et le *Tombeau de Lamoricière* en plein air. — La rue des Nations, construite sur ses deux faces, devait occuper la partie médiane du Palais. — Deux galeries latérales étaient nécessaires pour les Beaux-Arts.

Avant que le palais du Champ de Mars eût ouvert ses portes, des critiques se sont plu à exalter le caractère distinctif des Expositions françaises. A Londres, à Vienne, à Philadelphie, disaient-ils, on se sentait dominé par l'industrie; à Paris, c'est l'art qui l'emporte. Alors que les produits manufacturés, les machines, tiennent le premier rang en Angleterre, en Autriche, aux États-Unis, ce sont les œuvres peintes ou sculptées qui occupent en France la place d'honneur. A les entendre, l'utile a été la préoccupation maîtresse des peuples de l'Europe, lorsqu'ils ont ouvert des Expositions, tandis que le beau nous subjugue et s'impose à nous, alors même que les intérêts industriels paraissent seuls en jeu.

Une semblable opinion n'a rien que de très-flatteur pour l'amour-propre national. Nous nous garderons de la combattre. Elle renferme d'ailleurs une part de vérité que nous nous plaisons à reconnaître, mais nous croirions mal défendre notre cause si, de nous-mêmes, nous ne faisions justice de certaines admirations qui ne nous semblent pas motivées.

Il est exact de faire observer que le palais du Champ de Mars et celui du Trocadéro ne sont pas sans ornement. La sculpture a parachevé ce qu'avait commencé l'architecture. Et l'édifice transitoire qui doit disparaître demain n'a pas été moins bien partagé sous le rapport de la décoration que le monument durable, définitif, dont les campaniles fièrement dressés appellent le regard de tous les points de Paris.

Vingt-deux statues de grandes proportions ornent la façade du palais du Champ de Mars. En face d'elles, sur la galerie de la rotonde projetée par le pavillon central du Trocadéro, trente figures symboliques forment un ensemble décoratif sans profusion, et d'un gracieux effet. Sur le grand balcon de la cascade, six autres figures ont pris place ; enfin la statue de l'*Eau,* par M. Cavelier, et celle de l'*Air,* par M. Thomas, ornent les deux côtés de la cascade du premier bassin. Nous descendons de quelques pas, et, sur des piédestaux ménagés aux angles du dernier bassin, se trouvent quatre animaux gigantesques : un *Bœuf,* par M. Caïn ; un *Cheval,* par M. Rouillard ; un *Rhinocéros,* par M. Jacquemart, et un *Éléphant,* par M. Frémiet.

Cette rapide énumération suffit déjà, ce nous semble, pour montrer que l'art a eu sa grande place dans

la construction des deux palais et de leurs annexes.

Est-ce tout? Non. La section des Beaux-Arts s'est vu attribuer la galerie médiane du Champ de Mars. Si vous partez de la porte d'honneur, vous pouvez gagner l'École militaire en droite ligne sans quitter un instant les peintres et les sculpteurs de l'Europe. Pour peu que vous soyez tenté d'obliquer sur la droite, vous posez le pied dans la rue des Nations. Là encore un air de fête vous captive. Les statues, les mosaïques, animent les péristyles à galeries ouvertes de l'Autriche ou de l'Italie.

Le pavillon de la Ville de Paris, qui divise en deux parties égales, au centre même de l'Exposition, le groupe des Beaux-Arts, est entouré de jardins élégamment peuplés de sculptures. Certes, on ne pouvait prodiguer plus qu'on ne l'a fait les œuvres de nos artistes. Le sifflement des machines est étouffé, l'étalage vulgaire du petit marchand est habilement masqué; c'est, en effet, l'art proprement dit qui semble régner à l'Exposition.

Nous comprenons qu'au premier aspect, séduits par le côté rayonnant de cette grande manifestation industrielle dont nous sommes les témoins, quelques écrivains enthousiastes aient osé dire que les Expositions étrangères étaient des docks, tandis que les nôtres sont des musées.

Soit.

Le génie français n'abdique pas volontiers. Un cachet d'élégance, de richesse et de prodigalité distingue nos entreprises nationales; mais nous avons le droit de rechercher ce qu'il peut y avoir d'incomplet, de heurté, dans la mise en pratique de dispositions natives. Doués d'aptitudes éminentes, nous en usons avec goût, mais trop souvent sans logique et sans réflexion. C'est ainsi

que des fautes élémentaires sont commises et déparent les meilleurs projets.

Comment expliquer, par exemple, que la rue des Nations, dont le but était de faire apprécier le style architectonique de chaque peuple, ne soit ornée que sur un seul côté? Vous venez d'étudier l'architecture arabe des Espagnols, les brèches brunes et le granit de Flandre des bossages de la façade belge; instinctivement votre regard interroge la muraille parallèle! Déception. Vous n'apercevez que lignes rompues à plaisir et des pavillons assez semblables aux servitudes de quelque habitation rurale. Il eût été si facile d'établir la rue des Nations dans l'axe même du vestibule d'honneur et d'assigner à la Grèce l'espace parallèle à celui qu'occupe le Danemark, d'opposer l'Autriche à l'Italie, la Chine à l'Angleterre, le Maroc au Japon, etc. L'œil eût été frappé par l'ensemble d'un spectacle essentiellement varié, mais cependant homogène. La rue des Nations eût été un lieu de rendez-vous; on eût aimé à s'y tenir, à s'y promener; l'illusion eût été complète. On ne se fût pas senti invinciblement rappelé à la réalité par cette paroi grise, épatée, sans style, sans ornement, qui servait de repoussoir aux façades internationales et leur donnait je ne sais quoi d'inachevé, d'incohérent, de fugitif : on eût dit d'une avenue féerique incendiée, qui n'avait conservé ses palais que sur une seule face, tandis qu'on avait reconstruit à la hâte sur l'autre bord quelques masures éphémères.

L'architecture, que l'on prétendait honorer en ouvrant la rue des Nations, a donc été gratuitement lésée, sans profit pour personne, par un oubli qu'il était facile d'éviter.

Mais, dit-on, si cette voie magnifique avait occupé la place que nous venons d'indiquer; si on l'eût tracée là même où s'élève la galerie centrale réservée aux Beaux-Arts, ceux-ci n'auraient disposé que de galeries latérales. Qu'à cela ne tienne. Pour avoir adopté et voulu suivre un système que l'expérience n'avait pas sanctionné, on a dû sacrifier un grand nombre d'œuvres, et quelques-unes d'entre elles méritaient un sort plus clément. En effet, la galerie médiane a été promptement envahie par les œuvres d'art des quinze nations qui ont répondu à notre appel. Il y a eu surcroît. Les écoles étrangères — faut-il s'en plaindre? — ont fait preuve envers nous d'un bon vouloir que nous n'avions pas prévu. Que dis-je? Nos prévisions n'ont pas été déjouées par les seuls artistes étrangers, mais aussi par nos maîtres, par les trésors d'art accumulés dans les monuments de notre pays depuis dix années. Nous nous sommes trompés sur la fécondité de notre École, et l'espace a fait défaut dans cette galerie centrale où l'art devait être confiné. C'est alors que, ne pouvant exposer à l'air extérieur les dessins ou les toiles, on a dispersé les statues, les groupes, les bas-reliefs sous les portiques et les auvents, dans les allées, sur les pelouses, dans les moindres recoins.

Et la Ville de Paris, qui cependant n'était pas soumise à l'imprévu des admissions, puisque les œuvres qu'elle expose sont sa propriété et qu'elle pouvait en dresser la liste avant d'accepter le pavillon qui lui a été concédé, la Ville de Paris n'a pas évité l'écueil que nous signalons. Elle a pu abriter dans ses galeries *Anacréon* et *Sapho*, deux œuvres de M. Guillaume remarquées aux derniers Salons; mais les sculptures du même artiste qui décorent

l'église Sainte-Clotilde sont reléguées sous un auvent. Il faut faire deux cents pas, sous le soleil ou la pluie, pour aller étudier le *Saint Louis sous le chêne de Vincennes* après avoir admiré le *Martyre de sainte Valère*. Le *Monument de Berryer,* par M. Chapu, est dehors, et son auteur l'a cependant sculpté pour l'une des salles du Palais de justice. Le *Tombeau de Lamoricière,* qui doit prendre place dans la cathédrale de Nantes en face du chef-d'œuvre de Michel Colombe, est presque introuvable, masqué par deux pavillons qui l'enveloppent et le font invisible sous trois de ses faces. Le bronze élégant et jeune du *David* de M. Bonnassieux a pour fond je ne sais quelle mosaïque aux tons bruyants.

Nous pourrions multiplier ces exemples, mais les lignes qui précèdent prouvent assez qu'il en faut rabattre d'une admiration outrée. Si le palais du Champ de Mars est un musée, ce n'est point, il s'en faut, un musée sans lacunes. Nous pensons qu'il eût été habile d'affecter deux galeries aux œuvres d'art, et nous aurions voulu qu'on les fît latérales, étant admis que la partie médiane des constructions eût été précisément cette grande artère pompeusement décorée du nom de rue des Nations, que l'on aurait ornée de façades parallèles. L'aspect général du Champ de Mars y eût gagné.

CHAPITRE II

LA SCULPTURE DES PALAIS

De l'image colossale. — Les accents en sculpture. — Les statues de la terrasse du Trocadéro manquent de proportions. — La courbe de la salle des Fêtes et les galeries latérales. — Des sujets traités par la statuaire dans la décoration de la terrasse. — Quelle sera la destination future du palais. — L'art y doit tenir la première place. — Le château d'eau et ses statues assises. — Allégories de l'*Air* et de l'*Eau* par MM. Thomas et Cavelier. — Les animaux sculptés aux angles du bassin. — L'intérieur de la salle des Fêtes. — La *Renommée* de M. Mercié. — Le palais du Champ de Mars et ses statues. — M. Clésinger. — M. Aizelin.

« L'image colossale, a dit un statuaire, n'est en complet rapport avec l'impression que l'on éprouve au récit des grandes choses qu'autant que l'artiste n'a pas omis dans son ouvrage les accents qui sont, pour ainsi dire, le cachet de la nature. » Ce mot nous revenait à la mémoire lorsque nous nous sommes proposé d'analyser la sculpture des palais. L'homme qui entend raconter quelque drame héroïque supprime à son insu les détails, les circonstances secondaires, l'accessoire. Il ne voit que le personnage mis en scène, il n'entend que la parole fameuse relatée par Homère ou Tite-Live. Et l'imagination fortement remuée par le spectacle d'une action courageuse, par une apostrophe hautaine, grandit encore cette action et ajoute à

l'âpreté de l'invective. L'œuvre de proportions colossales doit frapper l'esprit avec la même puissance qu'un poëme. Placez-vous en présence des monuments sculptés par les Égyptiens, et dites si une pensée de force et de grandeur n'envahit pas l'âme humaine en face de pareils marbres.

Mais l'impression que produit l'œuvre colossale n'est pas seulement le résultat des dimensions d'une figure. Elle découle avant tout des « accents » que l'artiste laisse dominer dans son travail et autour desquels il élimine, il fait silence. Et qu'on ne se trompe pas sur la valeur de ce que nous appelons ici les « accents ». Certains détails délicats, dans une œuvre réduite, peuvent être désignés sous ce nom et rendre plus sensible la grâce d'un camée, d'un médaillon, d'une intaille, d'une figurine. Tout autre est l'accent dans les monuments de proportions gigantesques. Il consiste dans l'énoncé d'un plan, d'une saillie, peut-être d'un méplat, soutenus par une main vigoureuse et sûre d'elle-même. Outre-passer la limite dans un semblable travail, c'est s'exposer à entacher une œuvre de lourdeur, à la priver de cette beauté sévère sans laquelle rien n'est grand au sens complet du mot. Demeurer en deçà de la mesure permise, c'est enlever au groupe ou à la figure isolée une part du caractère grandiose qui lui convient, c'est effacer d'un travail ce cachet qui doit constituer son autonomie et subjuguer avec soudaineté l'âme du spectateur.

Nous avons dit que les figures symboliques qui ornent, au nombre de trente, la terrasse des Statues au palais du Trocadéro, forment un ensemble décoratif d'un gracieux effet; toutefois, cette décoration n'a rien de colossal. Le palais aux puissantes galeries curvilignes

réclamait, ce semble, des sculptures exécutées à l'échelle des œuvres imposantes par leur masse, et ce sont des figures diminuées qui servent de complément à l'architecture! A quelle cause devons-nous attribuer ce phénomène? Les trente statuaires chargés isolément de sculpter une figure décorative ont-ils négligé d'écrire sur la pierre ces accents dont nous parlions tout à l'heure? Évidemment, l'oubli des règles de la sculpture colossale entre pour une certaine part dans l'impression que font naître les statues de la terrasse.

Il était impossible que des artistes aussi nombreux exécutassent un même travail sans qu'il y eût dans leur œuvre des disparates et des lacunes. Telle figure est traitée par méplats, telle autre présente des enfoncements qui rapetissent ses surfaces en les divisant. Mais, si nuisible que soit le morcellement lorsqu'il s'agit d'un ensemble, nous croyons que ce qui enlève tout caractère de grandeur aux statues symboliques de la terrasse, c'est la courbe extérieure de la salle des Fêtes, dont le développement excessif dépasse le demi-cercle. Cette saillie se dessinant sur une ligne convexe reçoit des galeries latérales aux lignes concaves qui l'avoisinent une lourdeur apparente et qui rendait vraiment difficile l'exécution de statues décoratives autour de la panse de l'édifice. Supprimez les galeries occupées par les collections rétrospectives, la salle des concerts perdra ce que sa rotondité a d'exagéré, et du même coup l'effet produit par les sculptures de la terrasse ne sera plus seulement gracieux, il aura de l'ampleur et quelque sévérité.

En parlant ainsi, nous ne nous occupons que de la valeur esthétique des statues symboliques du Trocadéro.

Si nous cherchions une pensée dans la réunion de ces figures, si nous demandions au nom de quel principe on a choisi tel sujet à l'exclusion de tel autre, notre étonnement ne laisserait pas que d'être profond. En effet, les statues de l'*Architecture*, par M. Soldi, et de la *Musique*, par M. Schrœder, sont suivies de la *Mécanique*, par M. Roger, de la *Photographie*, par M. Thabard, de l'*Orfévrerie*, par M. Varnier, et de l'*Industrie des métaux*, par M. de Vauréal. Nous avouons ne rien comprendre à ces rapprochements.

La *Physique*, par M. Sobre, coudoie sans motif l'*Agriculture*, par M. Aubé. La *Peinture*, par M. Barthélemy, précède la *Géographie*, par M. Bourgeois; et tout aussitôt défilent la *Céramique*, la *Botanique*, la *Navigation*, la *Chimie* et l'*Industrie forestière*, par MM. Chambard, Baujault, Chervet, Chevalier, Chrétien. Poursuivons : l'*Ethnographie*, la *Minéralogie*, la *Sculpture*, par MM. Clerc, Saint-Jean, Vital Dubray, sont placées à côté des *Mathématiques*, de la *Pisciculture* et de l'*Imprimerie*, par MM. Cambos, Eude et Félon. Les décorateurs du palais nous rappellent l'une des préoccupations maîtresses de ce temps avec l'image allégorique de l'*Industrie des tissus*, par M. Gautherin; puis la *Médecine* et l'*Astronomie*, par MM. Gauthier et Itasse, emportent l'esprit dans le domaine de la science. La *Télégraphie*, l'*Art militaire*, l'*Éducation*, par MM. Hubert Lavigne, de la Vingtrie, Lenoir, forment une trilogie énigmatique à laquelle succèdent, pour finir, les statues de la *Métallurgie*, par M. Ludovic Durand, de l'*Industrie du meuble*, par M. Millet de Marcilly, et du *Génie civil*, par M. Perrey fils.

Quoi de plus étrange que cette succession d'allégories?

On se demanderait volontiers si le hasard n'a pas dicté le choix de pareils sujets, absolument étrangers les uns aux autres. Nous les avons relevés dans l'ordre où ils sont placés, en commençant par la figure la plus proche de la galerie latérale du côté de Paris. Notre lecteur suppose-t-il que nous aurions mieux fait de chercher des parallèles en nommant l'une après l'autre les statues qui se correspondent par leur emplacement? Nous avons voulu procéder de cette façon, mais le résultat de notre essai n'a pas été satisfaisant, car, d'après ce système, c'est l'*Industrie du meuble* qui sert de pendant à la *Musique*, et l'*Art militaire* qui correspond à l'*Orfévrerie*. Il nous a bien fallu renoncer à découvrir le pourquoi du classement adopté, après avoir cherché sans succès d'après quelle logique on avait torturé l'esprit de trente artistes pour obtenir d'eux des symboles plastiques tels que ceux du *Génie civil* ou de l'*Industrie forestière*.

L'allégorie présente par elle-même des difficultés assez notables pour qu'il soit superflu d'en accroître le nombre en condamnant la sculpture à célébrer des personnifications sans caractère artistique, et que la langue parlée peut à peine définir d'une façon claire et précise. C'est à l'histoire qu'il convenait de recourir, et à l'histoire de l'art, si l'on voulait décorer dignement le palais du Trocadéro.

En effet, quelle est la destination présente de ce palais? Ne renferme-t-il pas des monuments de toute sorte ayant trait à l'art primitif, à la sculpture antique et du moyen âge, à la numismatique, aux faïences, à l'orfévrerie, aux ivoires, aux manuscrits, aux dessins? L'industrie n'est pas directement intéressée dans ces expositions rétro-

spectives. C'est l'art qui est en honneur, c'est sous le couvert de l'art que les objets de prix offerts aux regards du public ont trouvé place dans le nouvel édifice. De l'industrie, du commerce, nulle trace. Dans quel but, alors, a-t-on dressé sur la terrasse l'image de *l'Industrie des métaux*, de la *Métallurgie*, de l'*Industrie forestière*, de l'*Industrie des tissus*, de l'*Industrie du meuble*, de la *Pisciculture* et de la *Navigation?*

On objectera peut-être que, le palais du Trocadéro étant définitif, des expositions industrielles y pourront être faites dans l'avenir. Nous ne le pensons pas. La disposition des galeries, auxquelles on ne parvient qu'à l'aide d'escaliers, interdit tout aménagement d'objets non transportables, tels que chariots, machines, pièces de guerre. Le palais du Trocadéro n'a pas à proprement parler de rez-de-chaussée; il est construit en étages. MM. Davioud et Bourdais n'ont pas réservé de cour vitrée, semblable à celle du palais des Champs-Élysées, dont on fait un usage si fréquent et si divers. Loin de nous la pensée de reprocher aux architectes du Trocadéro d'avoir respecté le programme qui leur était imposé. On leur a demandé de construire une salle de concert et des galeries devant servir à des expositions. Ils se sont acquittés de leur tâche en hommes de talent, mais la commission d'initiative dont ils ont réalisé la pensée n'a-t-elle pas elle-même consacré la destination artistique de l'édifice en choisissant pour objectif une salle de concert? D'ailleurs, le palais de l'Industrie n'est pas loin du Trocadéro, et le monument élevé par MM. Davioud et Bourdais ne tardera pas à porter le nom de palais des Arts. Nous y verrons installés un jour les

Salons annuels et les expositions de choix, de la nature de celle qui eut lieu au Palais-Bourbon en faveur des Alsaciens-Lorrains.

C'est en face de telles prévisions que nous regrettons sincèrement qu'il n'ait pas été fait une plus large place à l'art dans les symboles dont on a décoré la terrasse du Palais. Les statues de la *Musique*, de la *Peinture*, de la *Sculpture*, de l'*Orfévrerie* et de la *Céramique* y sont en leur lieu; mais nous pensons que l'image plastique de personnages tels que Le Sueur, Puget, Girardon, Rigaud, Falconet, Greuze, Ingres, Pradier, Louis David, Rude, David d'Angers, Delacroix, Henri Regnault, Lulli, Rameau, Grétry, Auber, eût complété le travail des architectes en précisant le caractère élevé du monument.

Une seconde terrasse dominant un château d'eau est décorée de six statues en fonte dorée. Ce sont l'*Europe*, par M. Schœnewerk; l'*Asie*, par M. Falguière; l'*Océanie*, par M. Mathurin Moreau; l'*Amérique du Nord*, par M. Hiolle; l'*Amérique du Sud*, par M. Aimé Millet, et l'*Afrique*, par M. Delaplanche. Ces figures sont assises. Chacune d'elles, analysée dans ses détails, est digne de certains éloges, mais l'ensemble de cette décoration ne satisfait pas le regard. Les statues de la terrasse inférieure, comme celles dont nous parlions tout à l'heure, manquent de proportions. Elles restent déprimées par l'architecture.

M. Thomas et M. Cavelier, auteurs des statues allégoriques de l'*Air* et de l'*Eau*, dressées sous les arches du château d'eau, ont été plus heureux que leurs confrères. L'emplacement choisi pour leurs ouvrages est peut-être moins défavorable; l'exécution vigoureuse, les plans

sommaires de ces deux figures décoratives ne perdent pas de leur valeur des divers points de station d'où le spectateur peut les observer.

Descendons la colline. Un bassin reçoit les eaux de la cascade. Sur le pourtour de ce bassin, nous l'avons dit, M. Caïn a sculpté un *Bœuf*; M. Rouillard, un *Cheval*; M. Jacquemart, un *Rhinocéros*; M. Frémiet, un *Éléphant*. Ces quatre animaux sont des types. Largement modelés, de grandes proportions, d'une allure libre et fière, d'un caractère sauvage, ces colosses d'or, de haut style, produisent un puissant effet.

La décoration sculpturale de l'intérieur du palais comprend d'abord les *Renommées* de M. Carrier-Belleuse dans la salle des Fêtes. On sait avec quelle morbidesse ce statuaire sait assouplir la glaise. Les figures qu'il a modelées au Trocadéro ne le cèdent pas à ses œuvres les plus achevées.

Deux compositions allégoriques, la *Force* et la *Loi*, exécutées en ronde bosse par M. Blanchard, complètent l'ornementation de la salle. Ces figures sont adossées aux pilastres latéraux de la tribune du président de la République. La *Force*, coiffée d'une peau de lion, s'appuie à sa gauche sur une massue; le bras droit est découvert, et la main porte sur la hanche. Il convient de louer le caractère de délicatesse et de puissance qui distingue cette image symbolique. La *Loi*, portant une tablette sur laquelle est écrit : *In lege salus*, tient une main de justice; elle est drapée à l'antique; la tunique entr'ouverte laisse une jambe nue. Ces statues, on le devine, ont été rapidement exécutées, mais elles donnent cependant la mesure d'un talent élevé.

Nous ne devons pas quitter le Trocadéro sans saluer la *Renommée* magistrale qui domine le dôme du palais. OEuvre de M. Mercié, cette figure, en cuivre repoussé, ne mesure pas moins de cinq mètres, mais ses dimensions n'ont rien d'excessif. Les ailes ouvertes, la draperie fouettée par le vent donnent au colosse de M. Mercié l'agitation joyeuse, le mouvement, l'éclat qui conviennent au messager d'un triomphe.

Nous traversons la Seine. Au centre de la terrasse du Champ de Mars est la statue de la *République*, par M. Clésinger. Nous ne comprenons guère pourquoi M. Clésinger, qui a représenté la *République* assise, lui a mis une épée nue dans la main. Par sa pose, la figure parle de sécurité, d'abandon. Au contraire, l'arme qu'elle tient levée est un indice de lutte. On ne lutte pas assis. Il y a contradiction, antagonisme, dans le marbre bruyant du statuaire. La cuirasse qui couvre la poitrine, le casque — dont la forme n'est pas sans ressemblance avec le bonnet phrygien — disent clairement que le personnage n'a pas désarmé. Et cependant l'artiste a voulu éveiller une pensée de quiétude et de concorde. Le symbole plastique improvisé par M. Clésinger ne saurait faire oublier la statue de la *République* de M. Soitoux.

Un peu en arrière de cette figure, adossées à la façade du palais, sont vingt-deux statues mesurant quatre mètres de hauteur. Ici l'allégorie s'imposait. Il était naturel de rappeler le nom des puissances qui avaient répondu à notre appel en prenant part à l'Exposition; aussi a-t-on demandé à la sculpture le type de chacun des peuples exposants.

A droite de la porte d'honneur sont sculptés : l'*Au-*

triche, par M. Deloye; l'*Espagne*, par M. Doublemard; la *Chine*, par M. Captier; le *Japon*, par M. Aizelin; l'*Italie*, par M. Marcellin; la *Suède*, par M. Allasseur; la *Norvége*, par M. Lequien; les *États-Unis*, par M. Caillé; l'*Australie*, par M. Roubeaud jeune; l'*Angleterre*, par M. Allar; les *Indes Anglaises*, par M. Cugnot.

A gauche : la *Hongrie*, par M. Lafrance; la *Russie*, par M. Le Père; la *Suisse*, par M. Gruyère; la *Belgique*, par M. Leroux; la *Grèce*, par M. Delorme; le *Danemark*, par M. Marqueste; l'*Amérique du Sud*, par M. Bourgeois; la *Perse*, par M. Chatrousse; l'*Égypte*, par M. Ottin; le *Portugal*, par M. Sanson; les *Pays-Bas*, par M. Tournois.

Nous serons bref à l'endroit de ces statues. Si leurs dimensions paraissent exagérées, ce n'est point aux artistes qu'il faut s'en prendre, mais à l'architecte. En effet, les figures que nous venons d'énumérer se dressent contre d'étroits pilastres séparés par des surfaces vitrées. Un toit de verre avance en forme de *loggia* et limite le regard au-dessus de ces personnages allégoriques. Il en résulte que la matière modelée se détache violemment sur une paroi transparente et sans solidité. D'autre part, les statues manquent d'air en hauteur. Il eût fallu surélever le toit horizontal et sans caractère qui, trop rapproché, leur donne l'aspect de cariatides, alors qu'on avait rêvé de faire des images triomphales.

Il convient d'ailleurs de reconnaître que les vingt-deux statuaires appelés à décorer la façade du palais de l'Exposition n'ont pas mis beaucoup de soins à remplir leur tâche. A l'exception de la figure du *Japon* par M. Aizelin, la plupart des statues allégoriques du Champ de

Mars sont surchargées d'attributs. Quelques-unes sont absolument défectueuses. Des juges trop indulgents ont accepté ces travaux exécutés sans préparation et qu'il faudra détruire; mais nous souhaitons que la figure de jeune fille, destinée par M. Aizelin à symboliser le *Japon,* ait un sort plus heureux. L'équilibre des plans, le laconisme des draperies, la nouveauté du type en sculpture, la tête fine et sérieuse de cette statue, nous font désirer de la voir traduite en marbre.

AUTRICHE

CHAPITRE III

AUTRICHE

L'Exposition de 1855 et celle de 1878. — MM. Kundmann et Silbernagel sont les seuls sculpteurs autrichiens qui aient pris part à deux expositions universelles organisées en France. — Statistique des statuaires exposants. — Nécessité d'une exposition internationale exclusivement consacrée aux arts. — La section autrichienne au Champ de Mars. — M. Kundmann : *Victoires; Industrie artistique.* — M. Tilgner : *Nymphe enlevée par un Triton.* — M. Costenoble : *Lansquenets; Leibnitz; Tournefort; Buffon; Linné.* — M. Wagner : *Michel-Ange.* — M. Schmidgruber : *Albrecht Dürer.* — M. Kaspar Zumbusch : *Beethoven.* — M. Friedrich Beer : *le Docteur F...; Mademoiselle de Divonne.* — M. Marcelin Guisky : *la Comtesse Zamoyska.* — M. Tautenhayn : *Combat des Lapithes et des Centaures aux noces de Pirithoüs et d'Hippodamie.*

Les organisateurs de l'Exposition de 1878, à l'exemple de leurs devanciers de 1867, n'ont voulu admettre que des ouvrages exécutés pendant une période de dix années. Telle n'avait pas été la méthode en 1855. On reçut à la première Exposition universelle des œuvres composées dans l'espace d'un demi-siècle. La tâche de la critique, loin de se trouver augmentée par cette décision libérale, fut au contraire singulièrement allégée. Les artistes les plus éminents eurent pour ainsi dire leur salon particulier, et l'on se souvient encore des collections remarquables de

Federico Madrazo pour l'Espagne, de sir E. Landseer et G. Cattermole pour l'Angleterre, de Charles-Édouard Biermann, Kaulbach, Cornélius, Rauch pour la Prusse, d'Horace Vernet, d'Ingres et de Delacroix dans la section française.

Nous n'avons pas eu le même spectacle en 1867. La raison en est simple. On ne produit pas en dix ans un grand nombre de chefs-d'œuvre. De plus, pour peu que l'âge ait engourdi l'intelligence ou la main, les maîtres se ralentissent, et lorsqu'ils s'interrogent eux-mêmes à la veille d'une Exposition, ils découvrent qu'ils n'ont rien produit au cours des dernières années, les seules cependant qui intéresseront le jury d'admission. Alors les maîtres se tiennent à l'écart. De nouveaux venus leur succèdent, mais l'exemple des anciens, les œuvres de choix longtemps méditées, mûrement conçues par des hommes d'un talent supérieur, ne peuvent être placées sous les regards du public. Et les chefs d'école n'étant plus visibles, l'école elle-même disparaît. De jeunes artistes se présentent apportant chacun leurs tempérament, leurs audaces, leurs faiblesses peut-être ; mais le critique, soucieux des progrès de l'art chez un peuple, cherche inutilement autour de lui quelque œuvre de style dans laquelle se trouveraient résumées les grandes lois de l'art plastique ou de la peinture.

Veut-on des preuves? J'entre dans les salons autrichiens. A l'exception de MM. Kundmann et Silbernagel, tous les sculpteurs qui ont exposé en 1878 nous étaient inconnus il y a un an. Aucun d'eux n'a pris part à l'Exposition de 1867. Et si dans douze ans le Champ de Mars se couvre d'un nouveau palais, ce ne seront

peut-être pas les artistes que nous applaudissons aujourd'hui qui répondront alors à l'appel de la France. Il en serait autrement si les organisateurs de ces grandes assises pacifiques, que nous nous plaisons à qualifier d'universelles, entendaient avec moins de partialité le sens d'un pareil mot. L'universalité n'est pas la nouveauté. Rassembler tout ce qui est nouveau, c'est chercher l'universalité dans l'étendue. Mais remonter les âges, c'est vouloir l'universalité dans la profondeur. La durée, qui est un des éléments de la perpétuité, réduite aux proportions étroites d'une période décennale, est une chose illusoire et factice.

L'existence moyenne d'une génération étant de trente années, ce n'est pas trop exiger des préparateurs d'une Exposition universelle que de leur demander de donner place aux œuvres de l'esprit de deux générations. La marche intellectuelle d'un pays pendant un demi-siècle peut être observée. En dix ans, c'est à peine si l'esprit d'un grand peuple fait un pas.

On objectera peut-être que l'espace manque au Champ de Mars aussi bien qu'au Trocadéro, et qu'il serait sans doute imprudent d'élargir la mesure dans laquelle chaque artiste peut exposer. Erreur. Le principe que nous défendons, pour avoir jugé de son application en 1855, permet de limiter les admissions au gré du jury.

Nous parlons plus haut de l'Espagne, de l'Angleterre, de la Prusse et de la France. Les transformations politiques qui ont fait du royaume de Prusse le centre de l'empire d'Allemagne nous interdisent de comparer la section allemande en 1878 à la section prussienne en 1855; mais l'Espagne, l'Angleterre et la France peu-

vent nous fournir des termes de comparaison. A l'Exposition de 1855, l'Espagne comptait seulement neuf sculptures; elle en a dix-neuf au Champ de Mars en 1878. Il est vrai, l'Angleterre, qui avait exposé soixante-quinze œuvres sculptées il y a vingt-trois ans, s'est montrée plus avare cette année, et nous n'avons relevé sur son catalogue que quarante-six ouvrages intéressant l'art plastique. Mais nous ne devons pas oublier que nos voisins d'outre-Manche ont perdu depuis 1855 plus d'un statuaire de mérite, et la jeune école ne les a pas encore remplacés. La France n'avait admis à sa première Exposition que trois cent cinquante-quatre œuvres sculptées, tandis que le palais du Champ de Mars en renferme aujourd'hui quatre cent quatre-vingts.

On voit par ces chiffres qu'en limitant la période de production à dix années on n'a pas réduit le nombre des ouvrages exposés. L'espace n'est donc pas en cause. D'ailleurs, s'il fallait craindre que nos trésors d'art se trouvassent à l'étroit dans ces palais d'un jour où l'industrie tend à régner sans conteste, il y aurait occasion de s'en réjouir. Cet antagonisme entre des forces de natures opposées, sans affinités réelles, serait le signal d'une réforme que nous appelons de tous nos vœux. Alors, peut-être, on songerait à faire des expositions universelles pour les arts, distinctes de celles que l'industrie et le commerce pourraient préparer. Mais l'heure n'est pas venue de développer cette pensée : qu'il nous suffise de l'avoir indiquée.

Nous ne voyons pas une différence sérieuse entre les salles du Champ de Mars affectées aux beaux-arts, et celles du palais des Champs-Élysées. Ici le Salon nous

apparaît moins vaste ; là les éléments en sont plus variés, mais dans l'un et l'autre endroit il y a trop de mélange. Le jury d'admission n'a pas fait preuve de toute la sévérité qu'on était en droit d'attendre de lui, et la mansuétude avec laquelle il a ouvert les portes du Champ de Mars aux demi-talents n'est malheureusement rachetée par l'œuvre complet d'aucun maître.

Les sculpteurs autrichiens nous occuperont les premiers. Si peu nombreux que soient les bustes et les statues exposés par l'Autriche, nous avons cependant observé que les artistes viennois travaillent le marbre et le bronze avec une certaine rudesse. Parfois l'ébauchoir appauvrit l'épiderme ; mais à côté d'une œuvre sans moelleux, vous saluez l'image colossale de quelque Titan, et vous vous sentez rassuré. La sculpture est en progrès à Vienne, et tel statuaire autrichien dont le nom n'a pas encore figuré sur les livrets de nos Salons pourrait entrer en lutte avec nos sculpteurs de talent.

Les deux *Victoires* de M. Kundmann, destinées au Musée de Vienne, sont des figures décoratives de très-bon goût.

M. Kundmann a été moins heureux dans l'allégorie de l'*Industrie artistique*, dont les vêtements sont trop chargés de détails ; mais l'attribut que l'artiste a placé dans la main de sa statue, — une coupe élégamment ciselée, — particularise le sujet traité, sans confusion et sans emphase.

Le groupe de M. Tilgner, *Nymphe enlevée par un Triton*, ne manque ni de naturel ni de grâce.

Quelle allure dégagée ont les *Lansquenets* de M. Costenoble ! Ils valent mieux, à coup sûr, que les statuettes de *Leibnitz*, de *Tournefort*, de *Buffon* et de *Linné* exé-

cutées par le même statuaire. M. Costenoble semble manquer d'aptitude pour la sculpture d'histoire.

M. Wagner a signé un marbre colossal représentant *Michel-Ange*. Est-ce le poëte des sonnets ou l'auteur du *Moïse* que l'artiste autrichien a voulu rappeler? Une tristesse morne est répandue sur les traits de Michel-Ange, et le marbre fait songer à la pâleur des chairs. C'est d'une main débile et sans force qu'il tient son ciseau! L'œuvre de M. Wagner a néanmoins quelque mérite, mais la farouche nature de Michel-Ange réclamait, croyons-nous, un marbre plus remué. La figure d'*Albrecht Dürer* lui fait pendant : c'est M. Schmidgruber qui l'a sculptée. Il n'y a pas moins de tranquillité dans ce marbre que dans le précédent, et, par un contraste heureux, l'énergie du visage tempère ce que l'attitude reposée peut avoir de trop mélancolique. Il convient de louer M. Schmidgruber. Toutefois, la palme de la sculpture historique appartient sans contredit à M. Kaspar Zumbusch pour sa statue de *Beethoven*.

Assis, les mains sur les genoux, la jambe droite repliée, indice de l'instabilité de la pose, la tête pensive et légèrement baissée, tel est Beethoven. Son visage est empreint d'un mélange de calme et d'irritation. L'orage intérieur gronde dans l'âme de l'artiste. Le regard farouche, les lèvres prêtes à se détendre, trahissent le feu mal contenu qui dévore le grand homme. C'est bien ainsi qu'on s'imagine Beethoven, génie puissant, mais fantasque, énervé par le mal physique et renfermant sa douleur pendant près de trente années. Mais M. Zumbusch a voulu que le symbolisme du monument qu'il allait élever à son illustre compatriote fût lisible pour l'œil le moins

exercé. Appelant à son aide l'allégorie, le statuaire a modelé dans l'argile le drame antique de Prométhée, déchiré par l'aigle de Jupiter.

Comment ne pas saisir le rapprochement? D'instinct, la pensée se porte du supplicié du Caucase au solitaire de Baden, et l'on pressent quelles durent être les tortures morales du musicien, puisque le sculpteur qui veut éterniser sa mémoire n'a pas cru trop dire en évoquant l'image de Prométhée. Un artiste de mérite comme M. Zumbusch ne devait rien omettre : le monument de Beethoven est en bronze. La pierre ou le marbre n'auraient pas eu cet aspect sombre dont l'éloquence ajoute encore au savant travail du statuaire.

Un buste vivant et lumineux, c'est le portrait du *Docteur F...* par M. Friedrich Beer; la bouche, demi-railleuse, met en mouvement toute la partie inférieure du visage. Mais M. Beer a presque fait un chef-d'œuvre en sculptant le buste enfantin de *Mademoiselle de Divonne*. Une grande distinction est le signe dominant du buste en marbre de la *Comtesse Zamoyska,* par le professeur Marcelin Guisky, de Cracovie.

Nous voudrions avoir la plume de Lessing ou le crayon de Flaxman, qui tous deux ont restitué le bouclier d'Achille, pour décrire avec goût le *Combat des Lapithes et des Centaures aux noces de Pirithoüs et d'Hippodamie,* que M. Tautenhayn, « médailliste de l'empereur d'Autriche », a délicatement sculpté sur un bouclier en argent.

De forme circulaire, comme l'armure du fils de Pélée, si nous nous rangeons à l'opinion de Boivin, contredit par Nast et Lessing, le bouclier du ciseleur autrichien se divise en deux cercles. Au centre est la Discorde. Un

fouet et des serpents sont ses attributs. De grandes ailes lui permettent de franchir l'espace et de semer les querelles en tout lieu. Cependant la terrible divinité détourne son regard; elle est effrayée par son propre ouvrage; les ruines qu'elle amoncelle sur son passage l'épouvantent. M. Tautenhayn a traduit avec une grâce parfaite ce mouvement de répulsion qu'il prête à la Discorde. Son personnage cesse d'être une allégorie classique; il nous intéresse par le sentiment que lui prête le sculpteur. C'est ainsi, pour le dire en passant, que de nombreux emprunts peuvent être faits à l'antiquité, lorsque l'artiste sait rajeunir son sujet et le rendre contemporain de notre âge par l'idée.

Le deuxième cercle du bouclier de M. Tautenhayn présente une suite de groupes rappelant autant d'épisodes du combat chanté par Ovide.

Ici c'est un Centaure aux prises avec un Lapithe qui enlève une jeune fille; le Centaure va triompher de son adversaire, lorsqu'un compagnon de Pirithoüs se jette sur lui et l'assomme.

Là c'est un Lapithe qui a succombé. Le Centaure le tient à la gorge pendant que sur sa croupe la jeune captive, objet de la lutte, regarde avec effroi l'horrible bataille; puis un compagnon du vaincu survient et le délivre.

N'est-ce pas Plutarque qui, en rappelant le portrait de Périclès sculpté par Phidias sur le bouclier de Minerve, nous apprend que, « dans la main qui poussait la lance et passait devant le visage, il y avait une intention pleine de finesse; elle voulait masquer la ressemblance, qui éclatait cependant de chaque côté »? M. Tautenhayn s'est

souvenu de ce trait lorsqu'il a modelé un Centaure, l'épée au flanc, brandissant sa massue de telle sorte que le bras levé permet à peine d'apercevoir un profil. Ce personnage mérite qu'on le remarque au milieu des nombreuses figures habilement ciselées par l'artiste.

Les épisodes se pressent sans se confondre. Une jeune fille échevelée redoute de tomber aux mains d'un Centaure. Un vieillard gisant sur le sol lève un bras suppliant : un adolescent se penche vers lui. Un père pleure sa fille qu'on lui ravit. Une jeune mère ayant son enfant dans ses bras essaye de retenir son mari qui déjà s'est emparé de ses armes et vole au combat. Mais on ne raconte pas une mêlée. Le tumulte d'une grande lutte, le cliquetis des lances, les cris des guerriers, sont rendus perceptibles par les mille facettes de l'argent que le ciseau du sculpteur a fouillé. La lumière fait scintiller ces géants qu'on distingue à peine à trois pas et qui, vus de près, attestent la science du statuaire dans le modelé d'un corps d'homme, réduit à des proportions d'atome, mais non diminué.

Le *Combat des Centaures et des Lapithes* rendit célèbre dans l'antiquité le peintre Parrhasius; la même fortune nous semble réservée de nos jours à M. Tautenhayn.

ALLEMAGNE

CHAPITRE IV

ALLEMAGNE

L'école de sculpture allemande du douzième au seizième siècle. — L'école contemporaine. — Le luthéranisme. — Les maîtres de l'école actuelle datent de ce siècle. — Winckelmann, Gœthe, Kant, Schelling, Hegel. — La section allemande au Champ de Mars. — M. Renaud Begas : *l'Enlèvement des Sabines; le Peintre Menzel; Mercure et Psyché.* — M. Adolphe Hildebrand : *Berger dormant; Adam.* — M. Cauer : *Sorcière.* — M. Sussmann-Hellborn : *la Poésie lyrique et la Chanson populaire.* — M. Michael Wagmuller : *Monument funèbre; Jeune Fille et Enfant; Justus von Liebig.*

Il ne faut pas demander aux sculpteurs allemands ce qu'étaient leurs devanciers du douzième au seizième siècle. Le luthéranisme a rompu toute filiation. Avec lui les briseurs d'images se sont levés, et les retables, les mausolées, les statues de bronze disparurent emportés dans une révolution qui ne pardonna pas à la sculpture de s'être abritée dans les temples catholiques, dont elle était devenue l'ornement. Les sculpteurs allemands citent avec orgueil Nicolas de Haguenau, Adam Kraff, Pierre Vischer; mais ces maîtres du quinzième siècle, s'ils sont admirés, ne sont pas suivis. L'art plastique, en Allemagne, date de Winckelmann. C'est Rauch à Berlin, c'est Schwanthaler à Munich qui sont considérés à juste

titre comme les vrais précurseurs de l'école contemporaine. Toutefois, si nous pouvons regretter que les maîtres gothiques ne comptent plus de disciples dans la patrie de Luther, en retour, nous avons le droit d'applaudir à l'éducation esthétique de nos voisins d'outre-Rhin. Un peuple moins pratique, moins sensé que le peuple allemand eût pu engendrer des sculpteurs néo-grecs après le succès remporté par Winckelmann, le révélateur et l'apologiste passionné de l'antiquité ; mais Gœthe, Kant, Schelling, Hegel, se distinguant des philosophes français du dernier siècle, prirent à cœur de s'emparer du domaine de l'art. Qui de nous ne connaît les doctrines de ces penseurs? La vie séduit avant tout le poëte de Weimar ; Kant poursuit l'idéal ; l'esthétique de Schelling confine au panthéisme ; Hegel recule les frontières posées par Schelling, et de ces théories, de ces systèmes qui parfois s'excluent mutuellement, il devait naître une tendance vers l'art spiritualiste, qui est la caractéristique de l'école allemande. Ce spiritualisme est surtout visible dans l'œuvre sculptée.

Le groupe vigoureux de l'*Enlèvement des Sabines*, par M. Renaud Begas, de Berlin, présente sous toutes ses faces d'heureux aspects. Les plans nombreux, bien équilibrés, se colorent sans effort par le jeu de la lumière. La soif de la conquête et la résistance alternent avec une juste mesure dans le bronze savant du statuaire. Le *Peintre Menzel*, taillé dans le marbre par M. Begas, est d'une conception discutable. Un torse muni de bras enlève à l'unité du buste. Il semble au surplus que l'auteur de l'*Enlèvement des Sabines* soit appelé de préférence à composer des groupes. Celui de *Mercure et Psyché* ren-

ferme des beautés analogues à celles que nous signalions tout à l'heure. Le marbre, docile sous la main de l'artiste, exprime avec retenue l'effroi de la jeune fille emportée par le messager des dieux. Sans les plis flottants d'une draperie dont le poids enlève à la sveltesse des personnages, cette dernière œuvre de M. Begas nous paraîtrait à l'abri de toute critique.

Le *Berger dormant*, de M. Adolphe Hildebrand, n'est pas sans ressemblance avec les statues de Cortot. M. Hildebrand habite l'Italie; de là, peut-être, le défaut de personnalité que nous remarquons dans son travail. La figure d'*Adam* du même artiste autorise de semblables réserves.

Une œuvre étrange, mais non sans valeur, c'est la *Sorcière* de M. Cauer. Elle est assise; des serpents se sont enroulés autour de sa tête; une chouette est sur ses genoux; un filet traîne sur le sol. Est-ce la sirène des temps héroïques ou la saga du Vésuve, que Bulwer Lytton a dépeinte dans les *Derniers Jours de Pompéi?* La *Sorcière* de marbre de M. Cauer a les traits suaves et le sourire provocateur des sirènes; comme elles, c'est au bord des flots qu'elle habite. Mais elle vit entourée d'animaux de fâcheux augure : elle se sépare des filles d'Achéloüs et de Calliope, elle est d'origine plus moderne. D'ailleurs, son costume la rapproche de nous. M. Cauer n'est donc pas un imitateur de l'antiquité; son sujet lui appartient sans conteste, et nous pouvons louer ce qu'il renferme d'ingénieux. Toutefois, ce ne serait pas sans péril que l'auteur se hasarderait à traiter de nouveau des figures fantastiques de cet ordre, qui ne se rattachent absolument ni à la fable ni à l'histoire.

Trop de subtilité nuit au groupe de M. Sussmann-Hell-

born, *la Poésie lyrique et la Chanson populaire* : on dirait une leçon de musique, et rien de plus.

M. Michael Wagmuller n'a pas su exprimer la grâce dans la jeune femme qui sert de motif à son *Monument funèbre*. De même, *Jeune Fille et Enfant* n'est pas un groupe sans défaut : la tête du principal personnage est sacrifiée. Mais le buste de *Justus von Liebig* est une œuvre vivante entre toutes. L'œil saisit dans le travail fiévreux, et cependant idéalisé, de M. Wagmuller, l'intensité de la pensée, l'enthousiasme, l'irritabilité du savant qui a rempli l'Europe de son nom, accompli une mission scientifique dont il a eu lui seul l'initiative, et mérité d'être dit le créateur de la chimie organique. Toutes les aptitudes maîtresses d'un esprit supérieur se laissent pressentir en face du buste modelé par M. Wagmuller.

DANEMARK

CHAPITRE V

DANEMARK

Les Danois ont le culte de la sculpture. — Une page éloquente de l'histoire de l'art en Danemark. — Les disciples de Thorvaldsen. — La section danoise au Champ de Mars. — M. Smith : *Ajax s'éveillant de sa fureur.* — M. Saabye : *Caïn.* — M. Peters : *Diogène cherchant un homme avec sa lanterne.* — M. Hoffmann : *Psyché.* — M. Hasselriis : *Heinrich Heine; Satire aspirant avec un chalumeau le vin d'une amphore.* — Un souvenir de Wilhelm Bissen. — Wilhelm Bissen : *Jean-Louis Heiberg.* — Thorvaldsen fut un Grec en sculpture ; Bissen, son élève, est un Romain.

Une pièce officielle émanant de la commission danoise nous apprend que les sculpteurs de Copenhague sont fréquemment appelés à décorer les monuments publics. « De ce qu'un nombre restreint de statues se présente cette année à l'Exposition universelle, lisons-nous dans ce document, il n'en faudrait pas conclure que la statuaire est négligée en Danemark. Cet envoi peu nombreux tient à des circonstances purement fortuites. » A la bonne heure! Les disciples de Thorvaldsen se montrent jaloux des progrès de l'art plastique dans leur pays. C'est un soin que d'autres peuples plus puissants et plus riches n'ont pas daigné prendre.

Et voyez avec quelle sollicitude ingénieuse la commission danoise esquisse en quelques lignes le tableau des grandes œuvres dressées depuis trente ans sur le sol de l'Archipel. « C'est surtout depuis la constitution libérale de 1849 qu'on a commencé à rappeler les souvenirs de notre histoire, et que la nation exprime sa gratitude envers les grands hommes en leur érigeant des statues de marbre et de bronze. C'est ainsi que furent élevées dans ces dernières années la statue équestre de Frédéric VII, le roi auquel nous devons notre constitution; celle du poëte Œhlenschlaeger, celle de notre illustre astronome Tycho-Brahé, toutes trois œuvres du regretté Herman-Wilhelm Bissen; la statue du poëte Holberg, par H. Stein; celle de H. C. Œrsted (à qui l'on doit la découverte de l'électro-magnétisme), magnifique monument coulé en bronze d'après les modèles de Jérichau. En ce moment, on travaille encore à terminer des monuments en l'honneur de nos deux héroïques marins Niels-Juel (par Stein) et Tordensjold (par Bissen); et notre cher poëte H. C. Andersen, dont les contes charmants sont traduits dans toutes les langues, va posséder sa statue, œuvre de Saabye. »

Cette page d'histoire de l'art méritait d'être citée. Désormais nous nous montrerons moins ignorants et plus justes à l'égard d'une école qui jusqu'à ce jour semblait ne compter qu'un seul maître sculpteur : Thorvaldsen.

Vous vous souvenez de la fable de ce roi de Salamine, Ajax fils de Télamon? Il s'était avancé devant Troie, conduisant douze vaisseaux. Un jour, il dispute sans succès au roi d'Ithaque les armes d'Achille. Ulysse reste victorieux. C'est alors qu'Ajax, ne se possédant plus, entre

en démence, et dans l'aveuglement de la colère il massacre les troupeaux de l'armée qu'il prend pour des soldats. Sa fureur assouvie, un sommeil profond s'empare de ses sens. Mais, vienne le réveil, et le guerrier honteux, accablé de remords, se percera de son glaive. C'est *Ajax s'éveillant de sa fureur* que M. Smith a représenté dans une statue empreinte de noblesse et de puissance. Une connaissance sérieuse de la myologie se distingue dans le torse et les bras du héros, qui, les poings fermés, maudit l'heure d'égarement à laquelle il n'a pas su se soustraire. La tête respire la tristesse. Un voile impalpable semble couvrir les traits. Il y a de la confusion, je ne sais quoi de tremblant et d'incertain dans le regard qui redoute de rencontrer un témoin. Mais, aux pieds d'Ajax, est un bélier sans vie; à portée de sa main, sur une roche, est son épée : la pleine lumière va se faire dans l'âme du guerrier, le dernier acte du drame est proche. M. Smith a su rendre lisible pour tous sur l'épiderme d'une figure isolée cet épisode compliqué.

Le *Caïn* de M. Saabye s'enfuit à toutes jambes après son crime. Il y a beaucoup de naturel dans l'attitude. La fermeté des jambes, le mouvement du bras tendu en avant, indiquent que cet homme essaye d'échapper à sa peine : l'effroi semble imprimé sur tout son corps. Ce n'est point un coureur dans l'arène, ce n'est pas non plus le lutteur, bien qu'une lointaine ressemblance avec le *Gladiateur combattant* puisse être invoquée devant la statue de M. Saabye; le *Caïn* est un criminel qui sera bientôt un maudit. L'aspect de son regard terrifié donne la mesure de l'angoisse qui le ronge.

Nous sommes moins satisfait en face du *Diogène cher-*

chant un homme avec sa lanterne, par M. Peters. Le réalisme de cette figure émaciée est quelque peu blessant pour le regard. Diogène nous rappelle Harpagon cherchant sa cassette. Le cynique se reconnaîtrait peut-être dans cette image, mais le philosophe, jamais. Or l'acte exprimé par la statue de M. Peters relève du philosophe, non du cynique.

Les plans uniformes de la statue de *Psyché,* par M. Hoffmann, enlèvent au mouvement et à la grâce qu'on aimerait à trouver dans une composition de cet ordre. Une sécheresse voisine de la maigreur dépare la poitrine de *Psyché.*

M. Hasselriis n'a pas su prendre un parti lorsqu'il a composé sa statue de *Heinrich Heine.* La tête, très-ressemblante et très-personnelle, est tout à fait conçue dans le caractère moderne : c'est un portrait. Le bas du corps, au contraire, est drapé à l'antique. De là deux éléments disparates, juxtaposés sans transition. Et si nous avions à reprendre l'œuvre de M. Hasselriis pour la compléter, nous serions tenté de renoncer à la draperie ; un costume contemporain convient mieux, ce semble, que tout ajustement héroïque à l'auteur des *Reisebilder* et d'*Atta-troll;* le critique acerbe qui a signé le pamphlet *Uber Ludwig Borne* appartient à ce siècle, et c'est en vain qu'on tenterait de rapprocher d'Aristophane le burlesque conteur de *Winter-Marchen.*

M. Hasselriis est en outre l'auteur d'un *Satyre aspirant avec un chalumeau le vin d'une amphore.* Ce suivant de Bacchus ne permet pas qu'on le dévisage : de quelque point qu'on l'observe, il est si malheureusement posé que les traits de la face demeurent invisibles. Le grand art en

sculpture n'est pas d'exprimer un acte dans sa plénitude ; il consiste bien davantage à solliciter l'esprit du spectateur vers un terme qui doit dépasser la limite réelle du palpable. Pour emprunter un exemple à l'école danoise, quoi de plus suave que l'*Amour aiguisant ses flèches*, par Bissen? Assis sur une pierre abrupte, une flèche dans les mains, le fils de Vénus est immobile. Soit que le fer de sa flèche lui semble suffisamment affilé, soit qu'il cherche dans sa mémoire quel est le cœur vulnérable qu'il devra percer, il paraît réfléchir, et la vue de l'enfant malin, dont les ailes naissantes ne dépassent guère par leurs proportions celles de la fauvette, jette l'esprit du spectateur dans une douce rêverie. Ici l'acte n'est qu'indiqué. Bissen laisse entrevoir ce qu'il pense : il le dit à demi-mot, et pour rien au monde il ne voudrait joindre un commentaire à son poëme de marbre. Imagine-t-on le fâcheux effet que produirait un Amour, l'arc tendu, et décochant ses traits de toutes ses forces! Le *Satyre* de M. Hasselriis serait plus poétique si seulement il s'apprêtait à boire. L'artiste me le montre dans l'attitude pénible d'un être avili qui tout à l'heure sera repu; mon imagination ne conçoit rien au delà. M. Hasselriis a trop dit. La sculpture vit de mystère.

Nous évoquions tout à l'heure le souvenir de Bissen, et voilà que nous nous trouvons en présence du buste de *Jean-Louis Heiberg*, le poëte danois, sculpté par l'élève chéri de Thorvaldsen. « L'élève, a dit un critique, n'a pas eu au même degré que le maître cette aptitude extraordinaire d'assimilation qui a permis à Thorvaldsen de remonter comme d'un seul bond le cours des siècles, et de montrer à ses contemporains étonnés un contem-

porain de Phidias. Cette vigueur d'élan par laquelle l'illustre Danois s'est placé si près des artistes grecs fut le privilége de son génie. Lorsque Bissen s'aventure à son tour dans la même voie, il semble qu'on peut constater dans son esprit les influences diverses de deux courants d'idées bien différents. Il recherche le style, et il est en même temps préoccupé du pittoresque et du mouvement [1]. » Nous n'avons pas à formuler ici notre complet jugement sur Bissen, mais M. Plon, l'historien du maître danois, nous permettra de dire que, dans ses bustes, Bissen nous paraît égaler son maître. Moins grec que Thorvaldsen, il sait unir avec un art supérieur le style et le mouvement; — ce sont les termes mêmes que nous venons de rappeler, — et, du rapprochement, de la fusion de cette double beauté naît la vie, caractère essentiel du buste. L'art romain, l'art français, à leurs grandes époques, en portent le témoignage : ce sont les bustes du Vatican, les terres cuites et les marbres de Girardon, Caffiéri, Houdon, Chaudet, David d'Angers, qui sont tout ensemble les plus vivants et les plus célèbres. Celui de Jean-Louis Heiberg, le digne fils, pour le dire en passant, de Pierre-André Heiberg, l'hôte de la France pendant de si longues années, l'ami de Talleyrand, le traducteur de l'ode de Churchill sur l'*Indépendance*, est l'un des bustes remarquables qui aient été produits à notre époque. Le front palpite, et la pensée semble se jouer sur sa mobile surface; l'œil laisse deviner la finesse et la pénétration de l'esprit; les ailes du nez, dilatées et légères, expriment une nature aisément impressionnable. Le commentateur

[1] *Le Sculpteur danois Wilhelm Bissen*, par Eugène PLON. Paris, Henri Plon, 1872, 1 vol. in-12, p. 108-109.

de Calderon, tour à tour professeur, critique, poëte, publiciste, Heiberg ne pouvait recevoir un plus bel hommage de la main de ses compatriotes. Son buste est sans lacunes, et nous nous applaudissons de pouvoir fermer ces pages, où le nom de Bissen n'aura plus sa place, par l'analyse d'un de ces ouvrages qui révèlent un maître.

SUÈDE

CHAPITRE VI

SUÈDE

Un sculpteur français a fondé l'école de Stockholm. — Philippe Bouchardon et Pierre Larchevêque. — Sergell à l'Institut de France. — Fogelberg. — La section suédoise au Champ de Mars. — M. Berg : *Enfant*.

Avant de pénétrer dans les salles de la section suédoise, nous nous souvenions avec orgueil des liens qui ont uni dans le passé la Suède et la France sous le patronage d'un élève de Girardon. N'est-ce pas notre compatriote René Chauveau qui pendant les dernières années du dix-septième siècle ouvrit une école à Stockholm? Un frère de Bouchardon lui succéda au dix-huitième siècle. Larchevêque, sculpteur français, fut le continuateur de Bouchardon et compta parmi ses élèves le statuaire Sergell, que l'Institut de France devait admettre au nombre de ses associés étrangers. Fogelberg hérita du talent et de la renommée de Sergell, mais Fogelberg n'a pas eu de descendant. Aussi est-ce avec regret que nous avons constaté combien sont rares les sculptures suédoises.

Une seule figure, une statue d'*Enfant* par M. Berg, mérite qu'on la signale. Le marbre en est taillé avec

goût; l'épiderme de ce jeune corps a de la souplesse : une fleur d'élégance distingue les attaches. La tête est bien traitée. Mais l'*Enfant* de M. Berg tient une pomme dans ses deux mains, les bras présentent des lignes similaires! M. Berg habite Rome : cela se devine à la composition de sa statue. Sergell et Fogelberg usaient d'une méthode plus sévère.

NORVÉGE

CHAPITRE VII

NORVÉGE

section norvégienne au Champ de Mars. — M. Magelssen : *Méléagre*. — M. Glosimodt : *l'Amour qui cache une flèche parmi les fleurs*. — M. Skeibrock : *Ragnar Lodbrock dans la fosse aux serpents*.

La Norvége est sans sculpteurs. Sur les cinq statuaires qui représentent au Champ de Mars le « royaume du Nord », un seul habite Christiania. Les autres vivent dispersés à Copenhague, à Rome et à Paris. Il serait puéril de rechercher une tendance commune chez des artistes si peu nombreux et soumis à des influences opposées.

Le *Méléagre* de M. Magelssen est un éphèbe amolli, presque efféminé. Ce n'est pas ainsi que les Grecs ont représenté le fier compagnon des Argonautes. M. Magelssen étudie l'antiquité sur les marbres de Canova.

De la grâce, une bouderie pleine de malice, et beaucoup de vivacité enfantine, recommandent la statue de M. Glosimodt, *l'Amour qui cache une flèche parmi les fleurs*. Les lèvres ont été rendues avec art ; elles expriment la ruse et semblent prêtes à se détendre dans un éclat de rire. Les mains de l'enfant sont d'un modelé délicat et fin.

Si M. Skeibrock, l'auteur de la figure colossale de *Ragnar Lodbrock dans la fosse aux serpents*, avait tempéré la pose renversée du patient, son travail satisferait davantage le regard. M. Skeibrock a su répandre sur sa composition un sentiment de douleur désespérée qui intéresse le spectateur; mais la tête de son modèle est presque invisible : c'est une faute que n'auraient pas commise les auteurs du *Laocoon*.

RUSSIE

CHAPITRE VIII

RUSSIE

La section russe au Champ de Mars. — M. Runeberg : *Psyché emportée par les Zéphyrs; Psyché avec l'aigle de Jupiter; Psyché avec la lampe.* — M. Tchijoff : *Colin-Maillard; la Leçon de lecture; le Paysan en détresse; la Petite Folâtre.* — M. Von Bock : *Minerve entourée d'enfants.* — M. Pruszinski : *Saint Sébastien.* — M. Laveretzki : *Tête d'un Israélite.* — M. Weizenberg : *Hamlet.* — M. Antokolski : *Jean le Terrible; Pierre le Grand; Portrait de W. Stassoff; la Mort de Socrate; le Christ devant le peuple; « Pater, dimitte illis. »*

M. Runeberg, dans une élégante trilogie, a tenté de raconter avec son ciseau l'ingénieuse histoire de Psyché. Exposée sur une haute montagne, d'après l'ordre de l'oracle, elle attendait qu'un monstre inconnu vînt la dévorer. Ainsi le voulait la destinée. Mais l'Amour, épris de la beauté ravissante de la jeune fille, commande aux vents d'ouest de l'enlever. Les fils d'Éole et de l'Aurore, auxquels les navigateurs sacrifient une brebis blanche, obéissent à l'Amour. *Psyché emportée par les Zéphyrs* forme le premier chant de l'épopée. Le plus grand défaut de cette composition, d'ailleurs bien modelée, est de

manquer d'élan. Deux enfants debout, penchés en avant, s'apprêtent à enlever la jeune fille. Psyché elle-même baisse la tête ; le groupe tout entier semble attiré vers le sol. Comment M. Runeberg n'a-t-il pas choisi le champ d'un bas-relief pour exposer à nos regards Psyché, symbole de l'âme humaine, immatérielle, impalpable, entrevue plutôt que sensible, sous une forme svelte, planant dans l'espace, escortée par les Zéphyrs silencieux et légers? Ici, nous sommes en présence de *Psyché avec l'aigle de Jupiter*. La ronde bosse convenait bien à l'interprétation du sujet. Le torse de la jeune fille est découvert ; une draperie enveloppe les hanches, et ses plis sévères tombent jusqu'aux pieds. Cette composition, bien ordonnée, est traitée avec goût. *Psyché avec la lampe* tient un poignard dans une main. Pareil accessoire n'a pas sa place ici. La curiosité de la jeune fille n'a rien de perfide, rien de sanguinaire. Au reste, c'est forcer la gamme joyeuse et apaisée de cette fable où tout est parfum, que de mêler à l'idylle une pensée tragique. Ajoutons que ce dernier chant, comme le premier, devait être exécuté en bas-relief.

Nous ne dirons rien du *Colin-Maillard* de M. Tchijoff, pas plus que de la *Leçon de lecture* du même artiste, qui confinent au genre et qu'on croirait sculptés par un Italien. Mais, en revanche, le *Paysan en détresse* forme avec son enfant un groupe peut-être trop remué, trop coloré d'ombre et de lumière, mais vivant et d'un style qui fait honneur au statuaire. Le sentiment écrit dans les plis du marbre est naturel et bien rendu. M. Tchijoff a en outre exposé une figure en bronze, la *Petite Folâtre*, qui marche sur un tronc d'arbre. Les jambes de la fillette

sont engorgées, mais elle a cependant de l'élégance, et, pour un peu, on lui trouverait de la grâce.

Minerve entourée d'enfants, par M. Von Bock, est un groupe dont le mérite ne peut être apprécié dans les proportions réduites où son auteur l'expose aujourd'hui. Ce groupe décore, nous dit-on, la coupole de l'Académie des beaux-arts à Saint-Pétersbourg. Il se peut qu'à leur échelle normale les figures forment un ensemble remarquable; au Champ de Mars elles passent inaperçues.

Le *Saint Sébastien* de M. Pruszinski tient sa tête renversée dans un mouvement de somnolence et de mollesse que contredit la fermeté du torse et des bras. Signalons la *Tête d'un Israélite,* par M. Laveretzki. Ce marbre a toute la valeur d'un excellent portrait. M. Weizenberg a sculpté un marbre de bon style : *Hamlet* contemplant une tête de mort. Le roi de Danemark est plongé dans une profonde rêverie. Mais que M. Weizenberg, qui habite Rome, se tienne sur ses gardes : il taille le carrare avec une grande adresse!

> Il dormait, — d'un sommeil farouche et surprenant.
> Sa barbe, d'or jadis, de neige maintenant,
> Faisait trois fois le tour de la table de pierre;
> Ses longs cils blancs fermaient sa pesante paupière...

Est-ce à la mémoire de Frédéric Barberousse que l'auteur des *Burgraves* a dédié ces vers ? N'est-ce pas plutôt la statue de *Jean le Terrible,* par M. Antokolski, que le poëte a voulu chanter ? Assis dans un large fauteuil, un livre ouvert sur le genou, morne et farouche, Jean le Terrible semble une évocation fantastique. Traduite en bronze, cette fière composition sera d'un effet puissant.

Nous goûtons moins la tête de *Pierre le Grand*, que M. Antokolski a représentée sous des traits ravagés. Le tsar, qui, comme on sait, mourut à cinquante-trois ans, porte l'âge d'un septuagénaire sur le marbre du statuaire russe. Le *Portrait de W. Stassoff,* également en marbre, est bien supérieur au buste de Pierre le Grand. Un front vaste, des sourcils et des lèvres énergiques, un modelé contenu placent le buste de Stassoff parmi les meilleurs.

Sous une science réelle et visible, le marbre de la *Mort de Socrate* laisse apercevoir un penchant de l'auteur vers le réalisme. Les jambes défaillent, le corps s'abandonne, la tête est sans lumière, sans harmonie, sans espérance. M. Antokolski a-t-il omis de lire Platon?

En revanche, le statuaire s'est magnifiquement inspiré de l'Évangile. Le *Christ devant le peuple,* résigné, digne, l'œil calme et bon, le front rayonnant, un manteau jeté sur les épaules et les mains liées derrière le dos, est une œuvre hors de pair. Si la tête du Christ offre le type de l'idéal et du divin, l'ensemble de la statue rappelle les grandes figures drapées des disciples de Phidias. L'alliance de l'art grec et de l'art chrétien nous semble résolue dans ce marbre par un maître capable de faire école. Un haut relief en bronze, que l'artiste appelle le *Dernier Soupir*, complète la statue du *Christ devant le peuple.* C'est encore la tête du Christ qui a sollicité la main du sculpteur, mais cette fois le drame du Calvaire est consommé. M. Antokolski donne pour légende à cette seconde œuvre la divine supplication de l'heure suprême : *Pater, dimitte illis!* Et le regard noyé de larmes, et l'exquise bonté répandue sur les lèvres du Crucifié ajoutent à ce cri de l'âme, lisible sur chaque pli du bronze torturé,

mais sublime, une sorte de toute-puissance invincible.

Une médaille d'honneur a été décernée à M. Antokolski. Si remarquables que soient ses compositions historiques, nous pensons cependant qu'il doit en grande partie la distinction flatteuse dont l'a honoré le jury à son *Christ devant le peuple*. Notre âge aurait-il rencontré un maître appelé à retremper aux sources du grand art la sculpture religieuse ?

GRÈCE

CHAPITRE IX

GRÈCE

Autrefois et aujourd'hui. — *L'Art de terre,* par Bernard Palissy. — La section grecque au Champ de Mars. — M. L. Drossis : *l'Histoire; Alexandre.* — M. D. Philippotis : *Moissonneur; Pécheur.* — M. Chalepas : *Satyre.* — M. G. Vroutos : *Achille; Fronton des Luttes olympiques; l'Esprit de Copernic.*

Les sculpteurs grecs — je veux dire les sculpteurs d'Athènes nos contemporains — ont dû lire l'ouvrage de Bernard Palissy, *l'Art de terre.* « Vois-tu pas, écrit le célèbre potier, combien la moulerie a fait dommage à plusieurs sculpteurs sçavants, à cause qu'après que quelqu'un d'iceux aura demeuré longtemps à faire quelque figure de prince et de princesse, ou quelque autre figure excellente, que si elle vient à tomber entre les mains de quelque mouleur, il en fera si grande quantité que le nom de l'inventeur, ni son œuvre ne sera plus connue, et donnera à vil prix lesdites figures à cause de la diligence que la moulerie a amenée, au grand regret de celui qui aura taillé la première pièce. » Telle est l'opinion de l'inventeur des rustiques figulines sur la

diffusion des œuvres sculptées. Et vraiment, nous avons besoin de nous souvenir que l'intelligence humaine est toujours courte par quelque endroit pour pardonner ces lignes à maître Bernard.

Que penser des sculpteurs grecs d'aujourd'hui qui, sans méthode, et souvent sans inspiration, tentent de sculpter le paros et le pentélique après les maîtres qui les ont précédés? Combien nous aurions mieux aimé quelque moulage des restes antiques recueillis dans le Musée d'Athènes ou gisant au pied de l'Acropole! Ces débris ne sont-ils pas leur bien? Ce que les aïeux ont laissé appartient aux fils. Et l'Europe eût applaudi au culte filial des Hellènes renonçant à surpasser les Grecs, désespérant même de les suivre, mais jaloux de les faire aimer en plaçant sous nos yeux la fidèle image d'une œuvre éternelle, jeune après dix-huit siècles de vie.

Mais ils avaient lu l'*Art de terre*, et les anathèmes de l'émailleur saintais contre la moulerie les ont effrayés.....

<center>Nescio quid pavidum frigore pectus habet.</center>

Et dans leur vain espoir de reprendre la trace de Phidias, ils ont offert à nos regards des marbres diminués! C'est la statue de l'*Histoire* par M. L. Drossis, assise, drapée à l'antique, peut-être fille de Tacite, non de Thucydide, car son type rappelle les Transteverines. *Alexandre*, par le même artiste, se tient debout; son attitude n'est pas sans fierté, mais la poitrine manque de proportions.

Il est des alliances que le goût le plus élémentaire répudie. Que fait ce chapeau moderne sur la tête du

Moissonneur antique de M. Philippotis ? Il fallait habiller le personnage s'il a quelque chose à craindre des ardeurs du soleil. Le *Pêcheur* de M. Philippotis est une œuvre bruyante.

M. Chalepas a fait preuve de savoir dans son groupe du *Satyre* qui maintient un Amour renversé sur son genou et l'agace en lui montrant un raisin. Ce qui distingue cette composition, c'est la hardiesse. On sent aisément que l'artiste s'est appliqué à exprimer la vie dans un marbre personnel. La tête et le cou du satyre méritent l'éloge.

Des bustes exposés par M. G. Vroutos, c'est celui d'*Achille* que nous préférons. La douleur et la force y sont résumées avec énergie. Mais que dire du *Fronton des Luttes olympiques* où les personnages groupés deux par deux ont été comptés d'une main avare ? Le champ du haut relief apparaît sur des points nombreux, et le nu de la muraille nous rappelle à la réalité : l'arène est vide ; les jeux olympiques ont vécu.

Nous serons moins sévère pour la statue que M. Vroutos a désignée sous le titre *l'Esprit de Copernic*. Ce n'est pas que ce marbre élégant soit exempt d'étrangeté. Un éphèbe, un génie, les ailes éployées, les jambes en l'air, s'est abattu sur une sphère qu'il enlace de son bras, et son regard rassuré, joyeux, trahit le contentement de la pensée, et les draperies montantes indiquent la vitesse du vol de haut en bas. L'image est singulière, il faut le reconnaître, et nous ne voudrions pas la citer en exemple. Elle se comprend cependant. Une idée se dégage naturellement de cette figure ailée, embrassant une sphère aérienne avec laquelle elle plane emportée à travers

l'espace. Vous souvient-il de l'étoile du matin, dont le poëte a si bien dit :

> Elle s'est élancée au sein des nuits profondes,
> Mais une autre l'aimait elle-même — et les mondes
> Se sont mis en voyage autour du firmament.

M. Vroutos a su trouver de belles lignes dans l'agencement de sa statue, qui nous a rappelé le *Dauphin* de la collection Farnèse, aujourd'hui au Musée Borbonico, portant et enveloppant de sa queue un Amour ailé, tenu la tête en bas. Mais dans l'*Esprit de Copernic*, la figure n'est point captive ainsi que dans le marbre romain, et l'élan qu'elle met à s'attacher à la sphère est un ingénieux symbole de la persévérance du chanoine astronome de Frauenburg. On sait en effet que Copernic durant toute sa vie s'occupa du mouvement de la terre, et c'est seulement sur son lit de mort qu'il reçut des mains de Rheticus, son disciple, le premier exemplaire de son impérissable travail : *De Revolutionibus corporum cœlestium.*

ITALIE

CHAPITRE X

ITALIE

La critique vit de respect. — Une école sur son déclin. — La section italienne au Champ de Mars. — M. Civiletti : *Canaris à Scio.* — M. Belliazzi : *le Repos.* — M. Gori : *Après le bain.* — M. Monsini : *le Mendiant.* — M. Ramazzotti : *la Fleuriste.* — M. Ferrari : *Jacques Ortis.* — M. Sossi : *Bacchus jeune.* — M. Corbellini : *le Premier Bain de mer.* — M. Malfatti : *Liens d'amour.* — M. Vimercati : *Moïse sauvé des eaux et présenté à la fille de Pharaon.* — M. Villa : *Pic de la Mirandole.* — M. Borghi : *la Chevelure de Bérénice.* — M. Tabacchi : *la Peri ; Hypatie.* — M. Papini : *Cléopâtre.* — Madame Maraini : *Sapho.* — M. le chevalier Magni : *la Joie.* — M. le chevalier Rossi : *la Vendange.* — M. Tadolini : *Pompéienne après le bain.* — M. le commandeur Monteverde : *Edouard Jenner expérimentant le vaccin sur son fils.* — M. J. Dupré : *M. Rabreau ; madame Rabreau.*

La critique vit de respect et puise le meilleur de ses forces dans la sympathie. Quoi de plus aimable et de plus fécond que de s'attacher à la grâce, à la noblesse, à la dignité du marbre pour exalter le talent du statuaire ? A Rome, les triomphateurs étaient accompagnés d'un esclave chargé de les prémunir contre l'orgueil. La tâche du vrai critique est plus douce. Lui aussi doit suivre les triomphateurs, c'est-à-dire les hommes éminents par la pensée, les esprits généreux et robustes; mais il a pour

mission d'encourager ces lutteurs intelligents, de devancer l'opinion publique, de rappeler les principes qui seuls forment les maîtres.

Quel n'est pas l'embarras du critique ayant à juger une école sur son déclin! Quand l'artiste recule devant l'artisan, quand le praticien domine le sculpteur, le goût, ce discernement exquis, disparaît. Il n'y a plus de doctrine, de méthode ni d'inspiration. Les grandes œuvres font silence. On dit d'une nation qu'elle est pauvre, ce qui est un déshonneur pour les peuples. L'habileté succède au génie, mais en art l'habileté n'est rien, c'est le génie qui est tout.

M. Civiletti, de Palerme, expose un groupe qu'il appelle *Canaris à Scio*. Le rude marin se tient penché sur la proue de son brûlot. Son compagnon, placé derrière lui, a passé le bras par-dessus son épaule et lui marque du doigt le vaisseau du capitan-pacha qu'ils ont résolu d'incendier. Canaris, la jambe droite repliée, un pied sur le bord de la barque, semble prêt à bondir sur sa proie, lorsqu'à la faveur des ténèbres il aura traversé la flotte ottomane. Le marbre résolu de M. Civiletti, dont il convient de louer la sobriété relative, nous remettait en mémoire l'apostrophe des *Chants du crépuscule* :

> Il te reste, ô marin, la vague qui t'emporte,
> Ton navire, un bon vent toujours prêt à souffler,
> Et l'étoile du soir qui te regarde aller.

Peut-être y a-t-il quelque chose de théâtral dans la pose du compagnon de Canaris, mais la scène même que M. Civiletti a traitée relevait bien plus de la peinture que

de l'art plastique, et, le sujet admis, il était difficile de le rendre avec plus de vigueur et de mesure que ne l'a su faire le sculpteur de Palerme.

M. Belliazzi est un habile homme : les chaussettes de son personnage appelé le *Repos* imitent la laine à ravir! La statue de M. Gori, *Après le bain,* se recommande par des boutons de chemise des mieux réussis. Le costume du *Mendiant,* de M. Monsini, défie toute analyse. Et la *Fleuriste,* de M. Ramazzotti, qui oserait en parler? Et ce fils de Werther, *Jacques Ortis,* le suicidé demi-couché sur un fauteuil Louis XV, le front perdu dans un oreiller, est-il suffisamment pittoresque et cahoté pour que son auteur, M. Ferrari, le juge digne du marbre? car les sculpteurs italiens de ce temps jouent avec le carrare. Ils l'assouplissent, l'étendent, le morcellent à l'infini : vous diriez de l'argile transparente travaillée à l'état liquide. O les prodigues et les ignorants qui se croient libres d'humilier la pierre devant laquelle les siècles se sont inclinés, pour peu que Praxitèle ou Phidias l'aient touchée, tandis que leurs jouets de marbre font hausser l'épaule!

Ils sont nombreux les petits pêcheurs et les petits oiseleurs, les petites baigneuses et les petites écolières aux sarraux bien ourlés en légère cotonnade, aux filets à mailles losangées, aux nids de mousse bien peignés, aux corbeilles de jonc dont l'anse se déforme. Les naïfs regardent ces choses et les admirent. D'autres essayent de les défendre. Ceux qui aiment l'art plastique se détournent.

Eh quoi! on dit que le réalisme en sculpture est permis, et que les sculpteurs italiens sont des réalistes? Il

faut s'entendre. Michel-Ange et Ghiberti furent des réalistes. A l'exemple des statuaires romains, ils ont préféré la vérité iconique, l'accent caractéristique, individuel, au type universellement adopté et toujours rajeuni par l'art grec. Ils furent des réalistes au sens élevé du mot, reculant les frontières de la sculpture jusqu'à l'expression d'une douleur que le corps tout entier devait traduire par le jeu des muscles et le frissonnement de l'épiderme. Mais l'art plastique est fait de synthèse. Ce n'est point dans des accessoires, dans le costume, qu'un statuaire a le droit d'être réaliste. Aussi souvent qu'il essaye de déplacer son point d'appui, lorsqu'il cesse de voir la nature et de l'aimer, il tombe dans un genre maniéré ou grotesque.

Pourquoi?

Parce que la matière tangible dont se sert le sculpteur a besoin d'être plutôt effleurée que fouillée, toutes les fois qu'elle va rendre un objet inerte. Il faut à la reproduction des meubles ou des vêtements par le marbre une sorte de brièveté, de concision, de silence qui laissent le spectateur dans un certain vague. L'accessoire, c'est la note; la nature, voilà le poëme. Est-ce donc une simple phrase de rhéteur que la formule si souvent rappelée : « Le nu est la condition de la sculpture »? Ce n'est pas un rhéteur qui a posé cet axiome. La forme constituant le domaine du statuaire, le champ clos dans lequel doit se mouvoir son activité, le bon sens commandait au sculpteur de chercher la forme la plus achevée qui existât dans la Création. Or, ce type élevé, supérieur et divin, l'homme le porte avec lui. Ce sont ses membres, son attitude, son geste, sa démarche, qui éveillent ici-bas

la pensée d'une forme sans rivale. Voilà pourquoi le nu est la condition de la sculpture.

Bien aveugles sont les praticiens qui mettent en parallèle avec la forme humaine nous ne savons quels ustensiles vulgaires, un peu de linge, moins encore, des aliments qu'ils s'amusent à tailler dans le marbre avec une science digne de pitié! Ce que d'autres déplorent et regardent comme une exigence qu'il leur faut subir, c'est-à-dire la nécessité de reproduire le costume moderne, des armes ou des objets qui particularisent l'homme de notre époque, les sculpteurs italiens l'acceptent avec joie. Artistes sans élévation, ils oublient la nature, créée de main divine, et lui préfèrent des choses sans beauté, façonnées de main d'homme. Sculpteurs puérils, privés de souffle et qui n'ont plus d'Orient, ils abandonnent l'art pour le métier.

Qui ne se souvient du succès de M. Vela, en 1867? Sa statue de *Napoléon à ses derniers moments* lui valut un triomphe. Des couronnes d'immortelles étaient pieusement déposées par les visiteurs sur le socle de son marbre. Et veut-on savoir quelle fut la cause véritable de la popularité de M. Vela? Ce fut le rendu de la couverture de laine jetée sur les genoux de l'empereur. On remarquait à grand'peine les joues amaigries, les mains osseuses de l'exilé de Sainte-Hélène, mais la couverture! Quel duvet soyeux et fin! quel moelleux dans les plis! combien l'étoffe était ample, épaisse et riche! Voilà pourtant vers quels écueils tendent ces réalistes, je me trompe, ces mouleurs d'objets qui ne savent plus voir la grande nature. Le mot vous choque-t-il? Pensez-vous que le moulage soit absolument étranger aux œuvres dont

nous parlons? Ouvrez les écrits de David d'Angers.

David rentrait de l'exil en 1853. A Turin, il alla voir le statuaire Vela; et dans une note manuscrite du sculpteur français, nous avons relevé ces lignes : « Vela moule tout : torses, jambes, bras, et il a le don de réunir avec une grande adresse ces divers tronçons. Ce n'est, certes, pas là le but de la vraie statuaire, qui doit être pour ainsi dire moulée dans le cerveau de l'artiste, et pour peu que celui-ci soit initié aux merveilles de la nature, s'il a su pénétrer les secrets d'une âme, il fera son œuvre vivante de la vie morale. »

La même note de l'auteur du *Philopœmen* renferme encore cette phrase, qui a son application lorsqu'il s'agit des sculpteurs italiens de notre époque : « On comprend l'entraînement actuel des sculpteurs vers le genre, qui n'est admissible que pour la peinture. Les statuaires veulent vivre aussi bien que les peintres, et ils savent que les représentations des scènes familières sont à la portée de tout le monde, tandis que l'art sérieux n'a qu'un public restreint[1]. »

Sculpteurs de genre ou copistes à l'aide de procédés mécaniques, ainsi peuvent être désignés de nos jours un trop grand nombre de statuaires italiens. Toutefois, quelques hommes éminents ont pris à tâche de réagir contre les tendances générales. A ceux-là nous devons un hommage d'autant plus expressif qu'ils sont moins soutenus par l'opinion.

Le *Bacchus jeune,* par M. Sossi, est d'un modelé vigoureux, et l'attitude, inspirée de Polyclète, est gracieuse. Le

[1] *David d'Angers, son œuvre, ses écrits,...* ut supra, tome II, page 254.

dieu est représenté debout, adossé à un tronc d'arbre, posant une couronne de pampre sur ses tempes. On ne peut que louer cette figure d'éphèbe. Nous signalerons également la composition de M. Corbellini, le *Premier Bain de mer*. Un retour évident aux saines traditions de l'art plastique distingue ce marbre élégant, bien que le sujet n'ait rien d'original. *Liens d'amour,* par M. Malfatti, est un groupe plein de sentiment qu'il faut voir de préférence du côté droit. Les lignes brisées de la partie gauche nuisent à la tranquillité et à la poésie du dialogue, qui fait songer à Pétrarque.

Le *Moïse sauvé des eaux et présenté à la fille de Pharaon,* œuvre de M. Vimercati, se recommande par des qualités de composition sérieuses. On se sent retenu malgré soi devant cet enfant érudit, *Pic de la Mirandole,* que M. Villa représente dans l'attiude d'un penseur.

Nous aimons moins la statue de M. Borghi, appelée par lui la *Chevelure de Bérénice*. M. Borghi a manqué de sobriété lorsqu'il a fait à son personnage des cheveux de marbre d'une telle richesse, que seul le pinceau magique du Titien eût pu les rendre légers. La *Peri* de M. Tabacchi est vraiment aérienne. Les mains croisées sur la poitrine et relevées jusqu'aux épaules, les ailes ouvertes font élan vers le ciel. Le même artiste a sculpté la figure douloureuse d'*Hypatie* attachée au gibet, nue et affaissée, presque inerte. Mis en face de la *Peri*, ce marbre languissant permet d'apprécier la souplesse du talent de M. Tabacchi.

M. Papini a su donner un grand caractère à sa *Cléopâtre,* que nous souhaitons de revoir en marbre à quelque Salon. La *Sapho* de madame Maraini a de la violence dans

le regard ; la résolution des lèvres, l'énergie de la pose, les contrastes habilement cherchés entre le nu et la draperie révèlent un talent viril.

Combien le chevalier Magni a eu tort de représenter la *Joie* sous l'emblème d'une jeune fille sans vêtement, assise sur une chauffeuse ! Le nu est héroïque, monsieur le chevalier, ne l'oubliez pas, et votre chauffeuse... n'est rien moins que banale. Cependant votre statue mérite qu'on la distingue. La *Vendange* du chevalier Rossi est une fière Romaine, mais le pampre qui lui sert d'attribut dépasse toutes les proportions. Nous préférons la *Pompéienne après le bain* de M. Tadolini : elle rattache avec beaucoup d'art son collier de perles.

Une œuvre éminemment remarquable au point de vue du travail, c'est le groupe d'*Édouard Jenner expérimentant le vaccin sur son fils*. M. le commandeur Monteverde, auteur de ce groupe, a traité une scène moderne avec le laconisme et l'expression qui sont les vraies forces du statuaire toutes les fois qu'il emprunte son sujet à nos mœurs contemporaines. La tête de Jenner mérite de grands éloges. Il y a sur le visage du savant comme un mélange d'assurance et de crainte ; l'amour de l'art et la sollicitude paternelle se rencontrent dans l'âme de l'inventeur, et l'œil attentif, le front inquiet, les lèvres frémissantes, la main qui redoute d'effleurer le bras de l'enfant, tout, dans la figure de Jenner, trahit la lutte intérieure. On peut discuter l'agencement de certains détails ; il est permis de regretter que des lignes confuses déroutent le regard lorsqu'on observe ce groupe de divers côtés ; mais, vu de face, il est bien composé, et l'éloquence du marbre n'est pas diminuée par cette

recherche de l'accessoire, qui est l'écueil des sculpteurs d'Italie.

N'oublions pas de signaler aussi deux bustes de M. J. Dupré, de Florence, *M.* et *Madame Rabreau*. Le premier de ces portraits est remarquable par la sagesse du modelé et une expression de fine bonhomie que le statuaire semble confier à demi-voix, tant il a mis de légèreté à l'écrire sur le marbre. Mais le portrait de *Madame Rabreau* nous paraît encore supérieur à celui de son mari. Des plans apaisés, sans mollesse, disent le calme, la paix d'une âme. Procédant par méplats, M. Dupré s'est maintenu dans une gamme simple, sobre de tons et d'une grande harmonie. Si le costume du modèle, rendu avec un soin trop minutieux par quelque praticien, eût été interprété avec la réserve qui distingue la tête, nous proclamerions sans défaut le travail de M. Dupré.

SUISSE

CHAPITRE XI

SUISSE

Genève et ses miniaturistes. — La Suisse est sans sculpteurs. — Le *Lion de Lucerne.* — Souvenir du mont Athos. — La section suisse au Champ de Mars. — M. Kissling : le *Génie du Progrès moderne.* — M. Tœpffer : *Bettina; Choute, mulâtresse de la Guadeloupe.* — M. Wethli : *Blumer.*

Genève, qui abrita dans ses murs un si grand nombre de miniaturistes, attend un statuaire. Les montagnes de la Suisse, avec leurs neiges éternelles, plus transparentes que le paros, n'inspirent aucun grand sculpteur. Le *Lion de Lucerne* est l'œuvre de Thorvaldsen, un Danois! Il nous semble cependant que si Phidias ou Michel-Ange avaient eu constamment devant les yeux les flancs d'une montagne abrupte et gigantesque, la tentation les eût pris de réaliser la fable d'Alexandre faisant tailler son image dans le mont Athos. Apparemment, ni Phidias ni Michel-Ange n'habitent à l'heure présente la patrie de Guillaume Tell.

Il est vrai que M. Kissling, de Soleure, a sculpté le *Génie du Progrès moderne,* une sorte de personnage fan-

tastique monté sur des roues ailées, posées elles-mêmes sur des rails. Est-il donc exact que tout progrès se résume en ce siècle dans l'invention de la vapeur? Nous ne le croyons pas. Semblable révélation laisserait l'esprit attristé. D'ailleurs, le *Génie* de M. Kissling a les traits contractés, l'œil sombre et le bras tendu en avant, comme s'il redoutait de se rompre le cou au terme de sa course affolée. N'était le marbre, longuement et adroitement fouillé par le ciseau de M. Kissling, nous dirions volontiers que son sujet devait être traité par la lithographie.

Le buste de *Bettina*, par M. Tœpffer, est gracieux; celui de *Choute, mulâtresse de la Guadeloupe,* par le même, est sobre; celui de *Blumer,* président du tribunal fédéral, par M. Wethli, n'est pas sans énergie; mais, en vérité, ces œuvres ne sont cependant que des portraits modelés. De vrai souffle, on n'en peut saisir sur ces marbres polis.

ESPAGNE

CHAPITRE XII

ESPAGNE

Grande renommée des peintres d'Espagne. — Les sculpteurs espagnols sont inconnus. — Salut à Onofrio Sanchez, Laurenzo Mercadande, Juan Perez, Juan de Rebenga, Pedro de Valdévira, Juan Martinez Montañez Pedro et Luisa Roldana. — La section espagnole au Champ de Mars. — Don Manuel Oms : *le Premier Pas*. — Don Juan Samsó . *la Vierge Mère*. — Don Justo Gandarias : *l'Enlèvement d'Amphitrite*. — Don Ricardo Bellver y Ramon : *l'Ange déchu*. — Don Antonio Moltó y Such : *l'Étude*.

Les maîtres peintres espagnols jouissent dans notre pays d'une popularité qui ne le cède guère au grand renom des Italiens. Velasquez, Zurbaran, Murillo, Alonzo Cano, Ribera sont des noms familiers à quiconque se fait un titre de connaître l'histoire de l'art. Mais ils sont peu nombreux ceux qui pourraient rappeler avec autorité les grandes œuvres laissées à Séville par Onofrio Sanchez et son maître Laurenzo Mercadande. Juan Perez, habile à traiter les statues de vastes proportions; Juan de Rebenga, le sculpteur en cire dont les figurines ressemblent à des miniatures en relief; Pedro de Valdévira, l'émule de Michel-Ange par delà les Pyrénées; Juan-Martinez Montañez, sans rival dans l'art de donner au marbre le moel-

leux d'une draperie, ne sont pas appréciés comme ils devraient l'être parmi nous. Il est vrai que le nom de Pedro Roldana et celui de sa fille Luisa sont moins ignorés; mais le *Christ en croix* de Pedro, les pages nombreuses sculptées par Luisa, sur l'ordre de Philippe IV, au palais de l'Escurial, mériteraient d'être reproduits par la gravure. Trop aisément nous bornons notre éducation plastique à l'étude exclusive des marbres de Grèce et d'Italie.

Qui oserait prétendre que notre silence envers les sculpteurs espagnols des derniers siècles n'ait pas découragé leurs descendants? Les dix-neuf ouvrages exposés au Champ de Mars doivent-ils nous amener à conclure que l'art statuaire est délaissé sur la Péninsule? Nous ne le pensons pas. Ils marquent bien plutôt, croyons-nous, le peu de confiance qu'inspire la critique française à l'école espagnole de sculpture.

Le *Premier Pas*, par D. Manuel Oms, est un marbre élégant et fin où le sentiment est exprimé avec mesure. Le seul reproche que nous pourrions adresser à M. Oms est de ne pas s'être arrêté à point dans son travail. Son ciseau patient a manqué de retenue; certaines parties de sa composition gagneraient à être moins achevées.

D. Juan Samsó, en modelant son groupe *la Vierge mère*, ne s'est pas mis en garde contre sa propre mémoire. Le ressouvenir de Raphaël est palpable, et le statuaire, qui a su faire preuve de talent dans l'exécution de son travail, n'a guère que le mérite d'un traducteur. Avec un peu d'effort de pensée, D. Samsó eût pu produire une œuvre personnelle.

Du naturel, de la grâce, une douce langueur distinguent la statue de D. Justo Gandarias, l'*Enlèvement*

d'*Amphitrite*. La fille de l'Océan se laisse emporter mollement par les vagues vers le palais de Neptune. Une lyre flotte auprès de la déesse. Quel est l'enchanteur qui a charmé l'oreille de la jeune femme? Est-ce quelque nymphe marine? est-ce un triton? D. Gandarias ne le dit pas, mais Amphitrite s'abandonne aux flots, et sa blanche silhouette se perd en profils onduleux vers la haute mer...

L'*Ange déchu*, par D. Ricardo Bellver y Ramon, est d'un jet puissant. Il semble que l'artiste ait entrevu Lucifer dans sa chute foudroyante; mais les ailes de l'ange sont déployées, il porte des serpents enroulés autour du corps, et la figure présente de toutes parts des lignes brisées dont l'effet sculptural est de courte durée. L'*Ange déchu* a le mouvement et la vitesse d'un tourbillon. Il eût été bon d'atténuer plus d'un détail, et D. Bellver y Ramon voudra faire son marbre moins bruyant, nous dirions volontiers moins fugitif que le modèle exposé sous nos yeux. La sculpture vit de grandeur et de calme. On ne saurait concevoir un cri perpétuel ou une douleur intense que rien n'allége.

L'*Étude*, par D. Antonio Moltó y Such, est représentée sous les traits d'un éphèbe nu et lisant. Le laconisme avec lequel est modelée cette figure, l'heureuse disposition des plans, la jeunesse et la force écrites sur des formes choisies permettent d'attendre de D. Moltó y Such une statue d'un beau caractère lorsqu'il voudra faire passer dans le marbre l'image apaisée de l'*Étude*, telle qu'il l'a conçue en un jour de féconde rêverie.

PORTUGAL

CHAPITRE XIII

PORTUGAL

La section portugaise au Champ de Mars. — M. Nunes : *la Musique.* — M. Simoes d'Almeida : *Dom Sébastien enfant; la Puberté.*

Les Thébains montrèrent à Pausanias les restes de la chambre nuptiale d'Harmonie, la femme de Cadmus, et quelques auteurs grecs rapportent que les Muses elles-mêmes avaient chanté un épithalame aux noces de cette reine. Est-ce l'Harmonie, ou seulement l'une des Muses qui l'avaient célébrée, que M. Nunes a voulu représenter ? Sa statue de la *Musique,* qui effleure à peine le sol de son pas cadencé, pendant qu'elle fait vibrer sa lyre, est remarquable par l'élégance des contours et le naturel de la pose. L'influence de M. Delaplanche est peut-être trop visible dans le type adopté par M. Nunes pour la tête de son personnage; mais il y a de la vigueur et de la grâce dans cette œuvre personnelle, qui se rattache à l'école française par le style.

Nous trouvons exagéré le caractère sérieux empreint sur les traits de *Dom Sébastien enfant,* par M. Simoes d'Almeida. Le jeune roi, la tête baissée, un livre ouvert

dans les mains, a tout à fait l'allure d'un philosophe, et la gentillesse de l'enfance disparaît dans cette attitude de convention qu'une Majesté de dix ans ne s'imposerait pas volontiers.

Nous ne craignons pas de dire toute notre pensée sur la statue de *Dom Sébastien,* car M. Simoes d'Almeida est l'auteur d'une œuvre exquise. Imaginez une enfant debout, les mains croisées sur sa poitrine. Hier encore elle s'ignorait elle-même; aujourd'hui, la vie a fait un pas, l'enfant se sent sur le seuil de l'adolescence. Elle se trouble. Cependant son attitude a gardé toute convenance; sur son front rêveur, où plane l'ombre d'un mystère, l'innocence a gravé son pli; le regard est voilé, mais il reste pur. C'est la première fois peut-être que nous rencontrons une image plastique de la *Puberté,* devant laquelle l'esprit le plus sévère ne saurait se sentir offensé.

ANGLETERRE

CHAPITRE XIV

ANGLETERRE

M. Henry Blackburn et la sculpture. — Les statuaires cèdent le pas aux aquarellistes. — A la recherche des disciples de Flaxman et de Westmacott. — La section anglaise au Champ de Mars. — M. Mac Lean : *Ione*. — M. Marshall : *Joueuses de tali*. — M. Fontana : *Cupidon fait prisonnier par Vénus*. — M. d'Épinay : *Madame d'Epinay*. — M. Fuller : *la Peri*. — M. Watts : *Clytie*. — M. Leighton : *Athlète luttant avec un python*. — M. Bœhm : *Étalon du Clydesdale*. — Miss Mary Grant : *Sir Francis Grant*.

Les Anglais semblent se désintéresser de l'art statuaire. Nous avons sous les yeux le livret de la section anglaise : M. Henry Blackburn y invite le visiteur à s'arrêter devant les toiles et les aquarelles ; mais de la sculpture il ne dit mot. Essayons de mieux faire, et cherchons parmi les descendants de Flaxman et de Westmacott quelques disciples de ces deux maîtres.

Drapée à l'antique, assise, un livre posé sur les genoux, *Ione* est rêveuse. Quel mystère s'est dressé devant elle ? M. Mac Lean omet de nous l'apprendre, mais c'est bien l'innocence en face de l'inconnu, qu'il a su rendre avec sa naïve candeur, le parfum d'une âme vierge dans un corps de quinze ans.

Deux jeunes femmes revenaient de la fontaine; le soleil était chaud; leurs cruches étaient lourdes. Elles les ont déposées sur l'herbe; l'une d'elles s'est assise, et, l'autre s'étant mise à genoux, toutes deux ont pris leurs osselets. M. Marshall, qui passait non loin de là, les aperçut, et son groupe *les Joueuses de tali,* aux plans cadencés et harmonieux, à l'allure jeune et souriante, a pris forme sous ses doigts. Quel naturel chez la jeune femme qui tient une main sur sa cruche et regarde, d'un œil inquiet, sa compagne prête à jeter les osselets! L'amour du gain, l'égoïsme se trahissent dans la pose et dans l'expression du visage.

Cupidon fait prisonnier par Vénus, de M. Fontana, présente quelques parties de réelle valeur, mais l'agencement du groupe est défectueux. Que dire de la statue de *Madame d'Épinay,* par M. d'Épinay, sinon que c'est un marbre tatoué? La composition de M. Fuller, *la Peri,* manque de simplicité. Cette fée mollement assise sur les ailes d'un oiseau et qui traverse l'espace avec lui,

> Esquif aérien sur des vagues d'azur,

ne pouvait être convenablement traitée qu'en bas-relief. Elle entoure de ses bras maternels un enfant blotti sur son sein, et l'heureux enfant se laisse bercer par la Peri.

Clytie, par M. Watts, a des attaches un peu fortes, mais le mouvement de la tête rejetée en arrière et regardant par-dessus l'épaule n'est pas sans hardiesse et sans fermeté.

Une œuvre nouvelle et de bon style, c'est l'*Athlète luttant avec un python,* par M. Leighton. Debout et nu,

l'athlète, enlacé par le serpent, essaye de se dégager d'une main, tandis que de l'autre il étreint le cou de l'animal. La pose du lutteur n'a pas toute l'assurance qu'on aimerait à voir chez un homme aux prises avec un pareil ennemi. La jambe gauche a fléchi, et l'on peut craindre que l'athlète vienne à tomber ; mais les muscles du cou, les bras, le torse contracté disent éloquemment quelle est l'intensité du duel. et l'homme intéresse. Pareil sujet devenait deux fois difficile après le *Laocoon* : M. Leighton vient de remporter un succès.

Il convient de signaler le groupe de M. Bœhm, *Étalon du Clydesdale*. Même après les *Chevaux de Marly*, même après Barye et M. Frémiet, M. Bœhm a sa place parmi les animaliers. L'*Étalon* qu'il a représenté, tenu en main et cabré, est d'un modelé ressenti, dont l'effet a de la grandeur.

Un seul buste nous a frappé, c'est celui de *Sir Francis Grant*, président de l'Académie royale des Beaux-Arts. Miss Mary Grant en est l'auteur. Elle a su répandre sur les traits de son modèle une expression de droiture qui attire et fixe le regard. L'intelligence est écrite sur chaque pli du visage, dont les rides légères ajoutent à l'harmonie générale. Des dessous de chair bien distribués donnent à la tête de sir Francis Grant une élégance aristocratique sans sécheresse. De semblables portraits ont presque la valeur d'un type, l'artiste qui les a façonnés étant demeuré fidèle aux plus saines traditions.

Cette page était sous presse quand nous avons appris l'élection de M. Frederick Leighton à l'Académie des Beaux-Arts de Londres, en remplacement de M. Grant.

Nous approuvons le choix de l'Académie, et nous espérons, pour l'Angleterre, que M. Leighton, investi des plus hautes fonctions dans l'école, voudra prendre à tâche de favoriser l'art plastique.

PAYS-BAS

CHAPITRE XV

PAYS-BAS

La Hollande ne compte que des peintres. — La section hollandaise au Champ de Mars. — M. Parras : *Sainte Famille*. — M. Van den Burg : *Boerhaave*. — M. Tholenaar : *Gutenberg; Senefelder*. — M. Van Hove : *le Plaisir du revoir; Orion*.

Il en faut prendre son parti, les Pays-Bas ne comptent que des peintres. Nous avons inutilement cherché les sculpteurs de l'école hollandaise. M. Parras a traité dans le style gothique un groupe représentant la *Sainte Famille*; M. Van den Burg expose la maquette de la statue de *Boerhaave* destinée à la ville de Leyde; M. Tholenaar est l'auteur de deux reliefs vigoureux rappelant les traits de *Gutenberg* et de *Senefelder*. Enfin M. Van Hove, mieux inspiré que ses compatriotes, a sculpté deux figures : l'une assise, l'autre debout, qu'il appelle *le Plaisir du revoir* et *Orion*. Ce sont deux statues sagement composées.

BELGIQUE

CHAPITRE XVI

BELGIQUE

La section belge au Champ de Mars. — M. Saïbas Vanden Kerckhove : *Jeune Fille fuyant l'Amour ; Au revoir*. — M. Brunin : *le Prince Charles-Joseph de Ligne ; Milanaise ; la Ciocciara*. — M. François Vermeylen : *Mater dolorosa*. — M. de Vigne : *Héliotrope ; Volumnia*. — M. Vander Linden : *Calista hésitant entre le christianisme et le paganisme*. — M. Fraikin : *l'Artiste*. — M. Mignon : *Taureaux*. — M. Cattier : *Daphnis*. — M. Jules Pécher : *P. P. Rubens*. — M. Samain : *le Docteur Vleminckx ; Tinctoris*.

M. Saïbas Vanden Kerckhove a représenté une *Jeune Fille fuyant l'Amour*. Mais l'artiste a posé son modèle sur une tortue, et la joyeuse enfant rit à belles dents de la lenteur de sa monture. Au pas dont elle marche, la fuite n'aura rien d'immédiat.

La statue du *Prince Charles-Joseph de Ligne* qui doit être érigée à Belœil, par M. Brunin, ne manque ni de caractère ni de sobriété. La tête eût gagné à ne pas être rejetée en arrière dans un mouvement aussi accentué, mais le costume moderne a été rendu par le sculpteur avec une retenue dont il convient de lui savoir gré.

Une œuvre magistrale, dans laquelle nous ne trouvons

rien à reprendre, c'est la *Mater dolorosa* de M. François Vermeylen. Des draperies sévères sans lourdeur enveloppent avec austérité le corps de la Vierge-Mère. Un voile couvre la tête sans en atténuer la forme : tout est deuil et dénûment dans cette figure délaissée, oublieuse du dehors, absorbée par une douleur muette, grande et profonde comme son cœur. Une couronne d'épines est posée sur ses genoux, et ses regards maternels ne peuvent se détacher de la funèbre relique. Les mains, le pied qui passe discrètement sous la robe, sont pleins de distinction. Les maîtres du moyen âge n'auraient pu concevoir une page religieuse avec plus d'ampleur, et M. Vermeylen n'a rien à envier aux sculpteurs de ce temps, quant à l'exécution de sa statue.

Le marbre que M. de Vigne a intitulé *Héliotrope* est difficile à définir. On comprend à peine la violence des rayons du soleil sur les yeux de cette jeune fille occupée à se garantir de la lumière à l'aide de sa main gauche, tandis que, de la droite, elle tient une tige d'héliotrope. Mais si la pensée ne se dégage pas du marbre avec une suffisante liberté, que de grâce et d'abandon dans les formes flexibles de ce corps de quinze ans! Et comme le buste du même auteur appelé *Volumnia* donne bien la mesure d'un ciseau patient, d'un tempérament qui se possède et peut, à son gré, faire succéder une œuvre puissante à une page de choix, mollement caressée pendant des jours de studieuse méditation!

Il nous faut faire abstraction du sujet traité par M. Vander Linden pour juger sans parti pris sa statue de *Calista hésitant entre le christianisme et le paganisme*. Il nous serait difficile de comprendre l'acte élevé que le statuaire

a voulu rappeler, au simple aspect de cette femme romaine ayant une croix sur ses genoux et une figurine dans la main droite. Certes, la statue de M. Vander Linden, étudiée au seul point de vue plastique, renferme de sérieuses beautés ; elle fait songer aux graves Romaines que les Pères de l'Église nous ont appris à connaître ; mais M. Vander Linden nous permettra de lui dire que l'idée complexe qu'il s'est donné la tâche de traduire échappe, dans sa précision, aux ressources de l'art plastique. C'est à peine si un bas-relief composé de plusieurs personnages rendrait possible l'intelligence d'un problème aussi compliqué. Puis, était-ce bien le bronze qui convenait à cette figure de femme ? « Le marbre, par sa blancheur, a quelque chose de pur et de céleste », a dit un statuaire, et il semble en effet que toute pensée d'en haut, que tout drame du cœur qui doit se terminer par une victoire appelle le marbre. Aux hommes de bataille, aux héros de nos luttes terrestres, si souvent assombries par le sang ou la haine, nous pourrons dédier le bronze ; mais les âmes croyantes, lumineuses, l'âme de la chrétienne, l'âme de la femme, ont droit au marbre.

M. Fraikin s'est trompé : son joli petit peintre assis devant un chevalet de marbre et une toile de marbre sur laquelle il s'apprête à fixer une pensée à l'aide d'un pinceau de marbre, relevait bien plus de la peinture que de l'art plastique, et, sans méconnaître la gracilité des formes de l'*Artiste* enfant, nous sommes bien forcé de constater qu'ici l'accessoire a plus d'importance que la statue. M. Fraikin possède des qualités trop sérieuses pour ne pas s'avouer à lui-même que sa composition manque de simplicité. Il convient de louer le style du groupe de

Taureaux romains que M. Mignon met aux prises. Mais nous ne plaçons pas ce travail en parallèle avec une œuvre qui lui est bien supérieure, *Daphnis*, par M. Cattier. L'image poétique du berger chanté par Virgile nous le montre debout, adossé à un arbre, pensif, et sous le charme d'une douce langueur.

. *Amat bonus otia Daphnis.*

Le buste monumental de *P. P. Rubens* par M. Jules Pécher, commandé à l'artiste par la ville d'Anvers, est d'un style énergique que contredit la poitrine trop fouillée. Avec plus de sobriété dans le costume, M. Pécher eût fait dominer la tête de son modèle, et son œuvre eût été plus imposante. C'est au contraire dans les traits du visage que M. Samain a outré l'expression lorsqu'il a modelé le buste du *Docteur Vleminckx*. Nous préférons à ce buste celui de *Jean Tinctoris*, le célèbre musicien flamand du quinzième siècle, qui devint, vers 1489, chanoine de la collégiale de Nivelles. C'est drapé dans son vêtement ecclésiastique, que M. Samain a représenté Tinctoris, et les traits de la face et le costume ont un caractère de puissance, de méthode et d'austérité, conforme à l'idée qu'éveille dans l'esprit la lecture du curieux *Traité de la main musicale*, de Tinctoris. Enfin, la *Milanaise* et la *Ciocciara*, de M. Brunin, sont des bustes d'une grâce exquise, de même que *Au revoir*, par M. Vanden Kerckhove, est une tête ravissante de jeune fille.

HAÏTI

CHAPITRE XVII

HAÏTI

Les républiques d'Amérique et la sculpture. — La section haïtienne au Champ de Mars. — M. Laforesterie : *la Rêverie ; le Premier Trophée.*

Nous avions pensé, en jetant un premier coup d'œil sur le catalogue officiel de l'Exposition, que l'Amérique s'imposerait à notre étude. Déjà, le titre adopté pour notre volume nous paraissait insuffisant, et nous étions à la poursuite d'une expression plus exacte, d'une formule plus générale, notre désir étant de n'omettre aucun groupe d'artistes, aucune école, dans cette revue de la sculpture.

Vaines recherches.

Les républiques du Mexique, de Guatemala, de Venezuela ne comptent au Champ de Mars aucune œuvre sculptée.

Haïti se distingue entre ses sœurs; mais, à la vérité, le seul statuaire qui représente l'ancienne colonie de Saint-Domingue nous appartient de longue date; c'est M. Laforesterie. Deux ouvrages de valeur, la *Rêverie* et le *Premier*

Trophée, précédemment exposés aux salons de 1875 et de 1877, ont attiré de nouveau l'attention sur l'ingénieux statuaire. Nous avons dit ailleurs[1] combien le pur dessin, le modelé délicat et ferme de cette figure d'adolescent que l'artiste appelle la *Rêverie,* nous séduisent. Le marbre de M. Laforesterie n'a rien à craindre du temps : c'est une œuvre de style dont les beautés sont nombreuses. Le *Premier Trophée,* dont nous n'avons dit qu'un mot en 1877[2], n'a pas le mérite de l'œuvre que nous venons de rappeler.

[1] *La Sculpture au Salon de* 1875, in-8°, page 37.
[2] *La Sculpture au Salon de* 1877, in-8°, p. 55.

FRANCE

CHAPITRE XVIII

FRANCE

SCULPTURE RELIGIEUSE

Le cycle de l'art plastique. — La sculpture religieuse chez les Grecs et chez les modernes. — Les maîtres gothiques. — Le travail dans l'atelier. — Au temps des corporations d'imagiers. — David d'Angers dans la cathédrale de Chartres. — Le rationalisme et la sculpture religieuse. — Une parole de Hegel. — Aucun genre en sculpture n'est moins indépendant de l'enceinte architecturale que l'art religieux. — Des *Iliades* de pierre. — Le terme dernier de la sculpture est la manifestation du divin. — M. Alfred Lenoir : *Christ au tombeau*. — M. Gautherin : *la Vierge immaculée*. — M. Schœnewerk : *Saint Thomas d'Aquin*. — M. Guillaume : *Baptême de sainte Valère par saint Martial; Sainte Valère condamnée au martyre; Martyre de sainte Valère ; Sainte Valère apparaît à saint Martial;* statue de *Sainte Valère; Saint Louis*. — M. Falguière : *Tarcisius*.

Nous diviserons les œuvres plastiques que renferme la section française, en sculptures religieuses, historiques, allégoriques et iconiques. C'est ainsi qu'il nous plaît de procéder toutes les fois que nous franchissons le seuil d'un musée. Or, la section française a les proportions d'un musée. Tous les genres s'y trouvent représentés par des marbres de valeur, et nous ne pouvons mieux faire

que d'appliquer à son analyse une méthode logique et sans lacunes.

Il est vrai, la sculpture d'animaux n'est pas comprise dans l'énumération qui précède; mais Barye est mort, et ses proches n'ont rien voulu mettre sous nos yeux qui pût rappeler ce sculpteur. Quant à MM. Frémiet, Jacquemard, Rouillard et Caïn, nous avons déjà parlé de leurs ouvrages dans notre description du Trocadéro.

En fait, la sculpture d'animaux est absente du Champ de Mars. Nous aurons donc parcouru le cycle de l'art statuaire si quelque occasion nous est offerte, par l'école française, de traiter d'une œuvre individuelle, typique, historique ou religieuse. Car il ne faut pas l'oublier, l'art de Phidias se renferme dans ces limites. Le statuaire n'est pas, comme le peintre, sollicité par le jeu de la lumière à travers l'espace, par la majesté de la forêt, la grâce éphémère de la fleur ou du roseau. La nature physique dans ses manifestations les plus nombreuses échappe au ciseau du sculpteur. En retour, le divin lui demeure accessible au même titre qu'à tout homme de génie, et de plus, c'est au sculpteur qu'il appartient de saisir et de fixer pour les siècles les vertus d'un peuple, le type d'une passion, l'individualité d'un grand citoyen.

Si nous observons le développement des quatre genres entre lesquels se divise l'art plastique, nous constatons que la sculpture religieuse est la plus délaissée chez les modernes.

Pourquoi?

N'est-ce donc pas au contraire la sculpture religieuse qui tint le premier rang chez les Grecs? Il y a plus, l'art du statuaire, à Corinthe ou à Athènes, puisa son principe

dans la religion elle-même. Sans doute le paganisme a vécu. « Une religion spiritualiste, dit Hegel, peut se contenter de la contemplation intérieure et de la méditation ; les ouvrages de sculpture sont alors regardés comme un luxe et une superfluité, tandis qu'une religion qui s'adresse aux sens, comme la religion grecque, devait produire incessamment des images [1]. » Le christianisme est spiritualiste par essence. La prééminence de l'âme sur le corps découle de chacun de ses dogmes, et nous convenons volontiers que l'image tangible, la représentation de l'homme dans l'étendue avec la totalité de ses dimensions corporelles est plus difficilement en relation exacte avec l'impalpable, l'idéal, le divin, que ne pourrait l'être par exemple l'œuvre du peintre. Celle-ci, en effet, n'occupe qu'une surface ; elle échappe au toucher ; elle vit de fictions. L'apparence, qui est la poésie de la réalité, constitue sa force et lui donne de séduire le regard.

Cependant, le christianisme a eu ses sculpteurs. Les gothiques datent d'hier. Leurs images sont vivantes. Ce ne sont pas nos maîtres d'œuvres, nos architectes du moyen âge qui auraient jamais taxé la sculpture de superfluité.

Les cathédrales sont peuplées de symboles en pierre vive, et si parfois l'inexpérience du ciseau se trahit dans les proportions d'une figure modelée, en retour quelle puissance, quelle sève, quelle personnalité dans la plupart de ces conceptions suaves ou grandioses que notre sol français compte encore par milliers !

[1] HEGEL. *Esthétique*, trad. franç. par Ch. BÉNARD. Deuxième édition, Paris, Germer Baillière, 1875, 2 vol. in-8°, tome I, p. 461.

Si donc une religion spiritualiste a trouvé des statuaires éminents et nombreux à tels siècles de son histoire, on ne doit pas s'en prendre à ses lois le jour où la sculpture déserte les temples.

La cause de cette désertion doit être cherchée ailleurs. D'une part, l'Occident a cessé de construire des cathédrales et des monastères; de l'autre, les artistes ont voulu travailler isolément.

Aujourd'hui chaque peintre, chaque sculpteur a son atelier. Nous ne prétendons pas que cette coutume ait rien de singulier. L'homme d'étude travaille-t-il sur la place publique? Est-ce que ces lignes ne sont pas tracées loin du bruit, sur une table qui n'appartient qu'à nous, et que nous pourrions comparer au chevalet du peintre, à la selle du sculpteur?

D'accord.

L'inspiration vit de recueillement. L'homme qui veut interroger sa pensée a besoin de solitude, et nous inclinons à croire qu'à toutes les époques, depuis Phidias jusqu'à Rude, les statuaires comme les peintres ont dû posséder leur atelier. C'est là que, dans le silence, lorsqu'ils étaient seuls avec leur génie, de grandes œuvres ont été projetées par eux, conçues, mises au jour et longuement caressées.

Mais à de certaines heures, l'artiste du moyen âge ouvrait la porte de sa maison, et il s'en allait trouver les grand'gardes, les gardes en charge, le doyen de l'année, les chefs qu'il avait élus et placés à la tête du « corps de communauté ». — Voilà ce que j'ai composé, disait-il à ses chefs, et il déroulait l'esquisse dessinée d'une frise, d'un fronton, d'une porte gothique. Le drame mys-

tique entrevu par l'artiste renfermait des personnages innombrables. L'exécution plastique de cette œuvre réclamait un labeur gigantesque. Les grand'gardes, les gardes et le doyen entraient en conseil, et le lendemain cent hommes, cent imagiers, la plupart déjà maîtres, gravissaient l'échafaud qu'on avait dressé devant la porte du Jugement ou la porte Sainte-Anne de Notre-Dame de Paris, et là, dirigés par l'artiste qui les avait appelés, ils entreprenaient de faire vivre la pierre des voussures et des galeries.

Ainsi se passaient les choses au temps d'Étienne Boileau. Non-seulement les prud'hommes du métier pouvaient assurer à l'artiste, au maître d'œuvre le concours dévoué de ses pairs devenus ses disciples ; mais en ces temps héroïques, on n'obligeait pas le granit à pénétrer par fragments dans d'étroits réduits, on allait de soi-même vers l'édifice. On se suspendait à ses flancs, et pendant des mois, des années, quelquefois des siècles, le monument impassible voyait se succéder des générations d'imagiers, enthousiastes, fiers de leur tâche, incapables d'en être distraits avant que la parure du temple fût achevée.

Nous avons désappris cet usage. Le travail au grand jour, l'exécution de l'œuvre peinte et de l'œuvre plastique à la place qu'elles doivent occuper n'est plus dans nos mœurs. Il nous faut les divans d'un salon alors que nos pères savaient vivre sur une planche, à cent mètres du sol. Cette réforme n'a pas été féconde. Le peintre y a perdu l'habitude de la fresque, à laquelle il substitue de nos jours des toiles marouflées; le statuaire a perdu à cette révolution tout un genre de sculpture : l'art religieux.

Direz-vous que cette assertion manque de justesse?

Comment expliquer alors qu'avec une science inférieure à la nôtre, une esthétique moins vaste, moins raisonnée que celle possédée par nous, les gothiques nous aient surpassés dans l'interprétation du divin?

Je le sais, plusieurs maîtres de ce temps ont cherché la cause de cette décadence de l'art religieux en sculpture et l'ont voulu voir dans le déclin des croyances. Ce serait au rationalisme de nous rendre compte des défaillances du ciseau de nos artistes lorsqu'ils sont en face d'une *Pietà* ou de quelque scène de la Bible. L'un des statuaires dont nous parlions tout à l'heure ayant achevé d'écrire plusieurs pages éloquentes sur les sculptures de la cathédrale de Chartres, David d'Angers s'exprime en ces termes : « Adieu, charmantes figures sculptées autour du chœur, qui rappelez la vie si touchante du Christ... Devant vous, je me sens près de verser des larmes; j'ose à peine lever les yeux jusqu'à vous, car je suis un homme qui doute[1]. » Soit; le doute a pu appauvrir la source inspiratrice d'où jaillit dans l'âme du statuaire l'art religieux; mais l'art religieux n'est pas l'art total. Et nul ne voudrait prétendre que le génie des hommes supérieurs a subi quelque atteinte. Si leur activité s'est déplacée, elle n'est point tarie. L'œil de l'artiste depuis Adam discerne ce que l'homme vulgaire ne voit pas. Son intelligence est toujours le creuset où se fondent, à la flamme de sa pensée, ces œuvres surhumaines qui semblent un reflet de l'infini. Et la foi n'est pas absolument en cause dans cette opération de l'esprit. L'image de Psyché ou de

[1] *David d'Angers, sa vie, son œuvre, ses écrits, etc., ut supra,* tome II, p. 264.

Prométhée peut émerger du marbre sans que l'homme habile qui lui donne sa forme ait foi en l'existence de ces êtres. Nous admettons donc que le rationalisme ait pu diminuer le nombre, mais non pas la valeur des pages religieuses sculptées par les modernes. Est-ce que l'artiste n'a pas le choix de son sujet? Lorsqu'il aborde un genre de composition, il le fait de son plein gré; ce n'est point le rationalisme qu'il faut rendre responsable de l'infériorité de la sculpture religieuse à notre époque. Écoutez plutôt le philosophe :

« L'image façonnée par la sculpture reste dans un rapport essentiel avec les objets qui l'environnent. On ne peut faire une statue, un groupe, encore moins un bas-relief, sans prendre en considération le lieu où ils doivent être placés. Et déjà cette appropriation à la nature extérieure, à la disposition de l'espace ou du local, doit exister dans la conception première [1]. »

Tel est le grand principe oublié, la loi dont les modernes ont voulu s'affranchir, et du même coup ils ont rapproché les frontières de l'art, amoindri l'horizon, constitué à leur préjudice l'inaptitude, quand par ailleurs la science les faisait plus puissants.

Aucun genre, en sculpture, n'est moins indépendant de l'enceinte architecturale que l'art religieux. L'image de la Divinité veut être vue dans le temple. Ce n'est pas nous qui posons la règle; les Grecs l'ont observée les premiers. N'est-ce pas dans le sanctuaire antique, la *cella*, que l'on plaçait les statues des dieux? Les métopes, les frises, les frontons où se trouvaient racontés les actes des

[1] HEGEL, *Esthétique, etc., ut suprà*, tome I, p. 395.

demi-dieux et des héros formaient corps avec l'édifice.
C'est dans le marbre du Parthénon que les sculpteurs
d'Athènes ont écrit la genèse de Minerve, comme après
eux les gothiques, dans la pierre de nos cathédrales, le
Pèsement des âmes ou la vie des prophètes.

Qu'y a-t-il donc de surprenant qu'une œuvre modelée
perde toute harmonie lorsqu'elle passe de l'atelier du
statuaire dans une cathédrale? Des dissonances imprévues, fatales, se révèlent dès le premier instant. C'est que
la cathédrale est elle-même œuvre d'art. Elle est un
poëme magnifique, une épopée pleine de grandeur. Essayez donc, si vous l'osez, d'ajouter un chant à l'*Iliade*. Ces
Iliades de pierre, que des Homères innomés ont dispersées à travers l'Europe, n'ont nul besoin de statues exécutées loin d'elles par des maîtres qui n'ont pas vécu sous
leurs voûtes. Ceux que le demi-jour de l'ogive, la lumière
mystérieuse des vitraux, la poésie du temple, en un mot,
n'a pas séduits, sont incapables d'ajouter eux-mêmes une
stance, un seul vers, à l'hymne que leurs aïeux ont chanté.
Vienne un peuple qui élève de nouveau des basiliques,
si les statuaires témoins de ce mouvement national savent
quitter leurs ateliers pour concourir à la décoration du
temple; si surtout un seul maître digne de ce nom les
dirige, la sculpture religieuse pourra revivre. Hors de là,
nous verrons sans doute quelques artistes produire des
œuvres, remarquables, mais la beauté désespérante des
cathédrales découragera le plus grand nombre : on
n'ajoute pas à ce qui est parfait. Enfin le mode de travail
qui prévaut aujourd'hui, et, si l'on veut, le rationalisme
qui éloigne de tout culte, rendent difficile le réveil ou le
développement du genre religieux en sculpture. Or, ce

n'est point, il s'en faut, une des branches secondaires de l'art. Nous avons vu, c'est Hegel qui l'affirme, que la sculpture elle-même a pour principe la religion, ce qui revient à dire que son terme dernier est, à des degrés divers, la manifestation du divin.

Nous serons bref sur le *Christ au tombeau* de M. Alfred Lenoir : c'est une œuvre achevée, que nous avons décrite en son temps [1], et qui fait grand honneur au jeune artiste.

La *Vierge immaculée* de M. Gautherin est d'un beau style. Le statuaire a condensé sur les traits du visage une expression sereine unie à un caractère d'idéalité qui fixe le regard. Il n'y a pas jusqu'au voile, au tissu léger, posé sur la tête de la Vierge qui ne parle d'innocence et n'impose le respect. Le calme du sanctuaire ne sera pas troublé par l'image virginale que vient de sculpter M. Gautherin.

M. Schœnewerk a représenté *Saint Thomas d'Aquin* orateur. L'artiste nous permettra de regretter que les lèvres du personnage soient entr'ouvertes : ce détail nuit, selon nous, à la majesté de la tête. Le geste suffisait à marquer l'action, et le marbre s'accommode plus volontiers de l'attitude qui suit un mouvement oratoire que de celle qui souligne la parole.

M. Guillaume expose le modèle des bas-reliefs qui ornent l'église Sainte-Clotilde, et dans lesquels il a retracé la vie et la mort d'une jeune vierge de Limoges, sainte Valère. Le *Baptême de sainte Valère par saint Martial* est une composition dans laquelle domine la figure

[1] Voir notre ouvrage : *la Sculpture au Salon de* 1877, p. 43.

de l'évêque. Ses traits sont expressifs, et la scène, pleine de simplicité, est sobrement rendue. *Sainte Valère condamnée au martyre*, tel est le thème du second bas-relief. Ici la jeune vierge concentre tout l'intérêt. Son juge semble l'inviter avec instance à ne pas persévérer dans sa foi; mais elle, avec le calme et la dignité qu'elle puise dans ses croyances, se retire du prétoire sans faiblir. La sentence est exécutée. Nous assistons au *Martyre*. Un soldat aux formes athlétiques s'est approché de la jeune fille; d'une main brutale il écarte la longue chevelure qui ruisselait sur ses épaules, et il va séparer la tête. Valère lève les bras au ciel tandis qu'un ange pose une couronne sur son front. *Sainte Valère apparaît à saint Martial.* Elle porte sa tête dans ses mains et s'achemine, guidée par deux anges, vers l'évêque de Limoges. Pareil sujet réclamait beaucoup de tact et d'adresse chez l'artiste : un personnage décapité devient aisément hideux. M. Guillaume, sans sortir de la lettre même du récit, a su maintenir sa composition dans une gamme harmonieuse et sévère qui captive la pensée. Et le couronnement de ces épisodes douloureux est dans l'image glorieuse de *Sainte Valère*, debout, l'œil radieux, la palme et l'épée dans les mains. Deux anges effleurent ses épaules de leurs doigts légers, et la symétrie de leurs corps aux profils inclinés, le style élégant et grave de l'image principale, nous ont fait songer aux gothiques.

Signalons, du même statuaire, le *Saint Louis* du Palais de justice. Il est représenté sous le chêne légendaire de Vincennes, et l'expression de ses traits, non moins que son geste d'apaisement, disent la lutte intérieure du juge.

Mais l'image d'un second martyr que sa jeunesse rap-

proche de sainte Valère appelle notre étude. C'est *Tarcisius* que M. Falguière a sculpté, couché sur le sol, les mains croisées sur la poitrine, le regard éteint, les lèvres muettes, mais le front lumineux.

« — Mon jeune âge sera ma meilleure protection. » Et il avait reçu des mains du pontife l'hostie sainte, enveloppée dans un linge blanc. Un grand massacre était annoncé. Les chrétiens allaient être livrés aux lions. Rome, la cité païenne, était tumultueuse...

— Tu garderas fidèlement ces dons sacrés, lui dit le prêtre.

— Je périrais plutôt que de les livrer, avait répondu Tarcisius.

Son historien raconte qu'après avoir fait au pontife un salut profond, il partit, emportant le viatique aux condamnés. Comme il traversait d'un pas rapide les rues de la vieille Rome, chemin faisant, non loin de la porte d'une vaste maison, la maîtresse du logis, riche matrone sans enfants, le vit venir, et fut frappée de la beauté de ses traits.

— Arrête un instant, dit-elle en se plaçant sur son chemin; dis-moi ton nom, mon enfant, et apprends-moi où demeure ta famille.

— Je me nomme Tarcisius; je suis orphelin, répondit-il avec un sourire.

— Alors, entre dans ma maison et prends-y quelque repos; que n'ai-je un enfant comme toi!

— Pas maintenant, noble dame, je ne puis entrer aujourd'hui.

— Alors promets-moi du moins de venir demain; cette demeure est la mienne.

— Si je vis demain, je viendrai, dit l'enfant.

Et il s'éloigna, se dirigeant vers la prison. Mais, à la rapidité de sa démarche; à l'attitude qu'il gardait, ayant les mains posées sur sa poitrine; à la clarté joyeuse de son regard, Tarcisius trahit l'objet de sa mission. Quelqu'un l'arrêta. L'enfant voulut résister et fuir. On le retint. Sommé de dire ce qu'il cachait avec tant de soins, Tarcisius n'en voulut rien faire. La foule se rua sur lui. L'adolescent tomba, préférant mourir sous les coups que de livrer le corps du Christ.

M. Falguière a merveilleusement traduit ce drame où tout est rayon. Son marbre apaisé parle de conviction, d'héroïsme, de candeur, de joie, d'impuissance et de beauté.

C'est d'une main savante que l'artiste a su répandre sur l'image de l'enfant martyr toutes les séductions que comporte un jeune corps vêtu de la robe prétexte. Ce fut le meilleur succès de M. Falguière au Salon déjà lointain de 1868. Nous attendons de l'habile statuaire une nouvelle œuvre d'un style aussi pur, aussi franc. Jusqu'à ce jour, M. Falguière n'a rien produit de comparable à sa statue de *Tarcisius*.

CHAPITRE XIX

FRANCE

SCULPTURE HISTORIQUE

Ce que nous appelons sculpture historique ou nationale. — Des lois qui régissent la sculpture d'histoire. — L'essentiel et l'accidentel. — Le nu et le costume. — Alliance du moderne et de l'antique. — Du rôle de l'idée dans la sculpture nationale. — Ce qui grandit, c'est le développement de la pensée. — Qu'il faut savoir sculpter une image française dans le paros. — M. Paul Dubois : *Eve*. — M. Delaplanche : *Eve après sa faute*. — M. Mercié : *David*. — M. Bonnassieux : *David*. — M. Captier : *Mucius Scœvola*. — M. Chapu : *Jeanne d'Arc à Domremy*. — M. Hubert Lavigne : *Pierre Lombard*. — M. Debut : *Rollin*. — M. Cavelier : *François Ier*. — M. Cugnot : *Monument commémoratif de la victoire des Péruviens sur les Espagnols* (1866). — M. Aimé Millet : *Rocafuerte*. — M. Hiolle : *le Comte de Rambuteau*. — M. Frison : *le Comte de Chabrol*. — M. Guillaume : *Ingres*. — M. Etex : *Apothéose d'Ingres*. — M. Cabuchet : *J. M. Vianney, curé d'Ars*. — M. Clésinger : *François-Joseph, empereur d'Autriche*. — M. Crauk : *le Maréchal Pélissier*. — M. Chapu : *Monument de Berryer*. — M. Paul Dubois : *Tombeau de La Moricière*.

Nous appelons sculpture historique ou nationale celle dont les œuvres sont de tel caractère qu'elles intéressent un peuple, non plus dans ses croyances religieuses, mais dans sa vie publique. Les grands hommes, tel est l'objectif du sculpteur national. Certes, immortaliser une patrie,

en fixant pour les siècles l'image des plus illustres parmi ses fils, est une tâche pleine de splendeur. Le statuaire national jouit des priviléges que n'a pas l'historien. Tandis que celui-ci raconte jour par jour ce que la tradition écrite ou parlée lui révèle; tandis que le mal succède au bien sous sa plume, la bassesse à l'héroïsme, l'intrigue à la loyauté, le statuaire voit toutes choses de plus haut. Seuls, le courage, le patriotisme, la vertu, le génie attirent son regard. Les peuples n'ont rien de caduc, les nations apparaissent dégagées de tout alliage à ces historiographes de la pierre qui ont charge de gloire et rien de plus. Et le peuple se fait volontiers le complice de ces menteurs heureux, de ces poëtes aux fictions partiales qui n'ont de marbre que pour exalter, non pour flétrir. L'œuvre du vrai sculpteur est une ode, jamais un pamphlet. Le pamphlet suppose la bassesse ou le délit. L'ode monte d'elle-même vers l'honnête et le sublime. Soit qu'il presse sans but entre ses mains fiévreuses l'argile de Corinthe, soit qu'il achève de créer avec son ciseau dans un bloc de pentélique l'image radieuse d'un citoyen fameux, le sculpteur national est toujours sous le charme d'une pensée noble, généreuse, supérieure.

Une semblable atmosphère modifie naturellement la vie intellectuelle de l'artiste. Certaines lois s'imposent à son esprit. Une méthode, distincte de celle que suit le statuaire lorsqu'il traite une page religieuse, devient la règle de son inspiration. Séparer, pour ne les pas confondre, l'essentiel de l'accidentel dans un même objet; adopter ou repousser, non par caprice, mais par principe, le costume contemporain; poursuivre dans une sage mesure l'alliance de l'antique et de l'art moderne; s'appuyer tou-

jours sur l'idée, telle est dans ses lignes nécessaires la méthode du sculpteur national.

En effet, vers quel but tendent ses efforts? Ce que cherche le statuaire, dans une œuvre du genre historique, c'est représenter à l'aide d'une forme une individualité spirituelle. La personne d'un grand homme, élevée, s'il est possible, jusqu'au type, sans que le caractère particulier, qui l'a fait lui, ait rien perdu de sa valeur : voilà ce que l'artiste national doit poursuivre à chaque heure s'il veut lui-même laisser un nom.

Et n'est-il pas évident que l'idée sera le point d'appui le plus sûr pour ressaisir l'individualité spirituelle d'un homme disparu? Ne devient-il pas indispensable de vivre, de penser, d'aimer, de souffrir avec lui? Or, c'est par l'idée, c'est par l'affinité intellectuelle que nous nous grandissons pour un jour jusqu'aux géants de l'histoire, et là, face à face avec leur génie, nous contemplons à l'aise l'être prééminent et toujours distinct. Ce qui élève au-dessus du vulgaire, c'est le développement de l'esprit. Il importe donc que l'artiste pénètre dans le for intérieur de son modèle, et, comme autrefois Jacob avec l'ange, qu'il entre en lutte avec cette puissance mystérieuse et souveraine qui est le meilleur de l'âme.

Fidèle au culte de l'idée, le statuaire national doit écarter de son marbre ce qui n'est qu'accidentel chez le citoyen qu'il se propose d'honorer. L'image sommaire qu'il prépare manquerait d'unité si l'essence même de l'homme, ce qui constitue l'intégrité de son être, n'avait occupé tout d'abord le sculpteur. C'est à ce foyer qu'il a dû porter sa glaise; à cette lumière qu'il l'a voulu pétrir. Cela fait, l'artiste est demeuré libre d'emprunter

au temps, à la race, aux mœurs quelque accent singulier, de nature à rappeler le cadre au milieu duquel est apparue l'entité vivante qu'il s'applique à traduire dans un marbre immortel. Tantôt c'est un penchant de son modèle pour certaine branche de l'art, c'est l'étude préférée d'une science, que le statuaire indique à demi-voix ; tantôt c'est un détail du costume, — chose accidentelle entre toutes, — que soulignent l'ébauchoir ou le ciseau. L'empreinte discrète de ces accessoires caractéristiques achève de rendre personnelle la figure typique d'un grand homme. Ce n'est à vrai dire qu'une date sur le livre, mais il ne me déplaît pas, lorsque j'ouvre un volume de Dante, de trouver à sa première page une date qui me reporte au siècle des Gibelins.

Or, c'est dans la pratique de ces droits que l'artiste penseur découvre parfois ces rapprochements, ces mots heureux qui donnent au marbre muet l'éloquence d'un discours. C'est en explorant les rivages de la statuaire antique qu'un maître de notre temps, guidé par le goût, qui est la pierre de touche du génie, peut reculer les limites de l'art contemporain en reprenant sur les Grecs de Phidias quelque lambeau de territoire. C'est à ce prix que nos statuaires seront des conquérants. Toute puissance, toute beauté, en sculpture, étant aux mains des Grecs, il nous faut apprendre leur langue, être le bienvenu chez les dieux de Sparte et d'Athènes, planter notre tente sur l'Acropole, puis, sans répudier notre patrie, notre tempérament, les tendances de notre génie personnel, sculpter dans le paros, à la clarté du ciel de l'Attique, l'image française de nos concitoyens. Or, il en est plus d'un parmi nos sculpteurs d'aujourd'hui qui

possède le secret des alliances possibles entre l'art antique et l'art moderne.

J'en appelle à M. Paul Dubois, l'auteur de la statue d'*Ève*. Eh quoi! dites-vous, l'image d'Ève appartient-elle à la sculpture historique? Assurément. Si le personnage a vécu, s'il relève clairement de l'histoire, vous ne pouvez moins faire que de ranger son effigie parmi celles des hommes illustres. Il en serait de même pour un travail écrit. Est-ce que le récit d'une grande vie peut prendre place entre des œuvres de pure fiction? Non, sans doute. Mais il est exact que les noms les plus célèbres peuvent suggérer des hommages de natures différentes; ainsi l'auteur de la *Genèse* a raconté l'histoire d'Ève et de ses fils, tandis que Milton l'a chanté. De même en sculpture. Le genre historique est délimité par le caractère d'authenticité du modèle, mais le statuaire n'est pas tenu de se renfermer toujours dans l'individualité du personnage; il peut à son gré l'élever jusqu'au type.

L'*Ève* de M. Dubois est un type. Si le maître n'a pas répandu sur cette figure la grâce juvénile dont certaines œuvres sorties de ses mains portent le cachet vivant et prime-sautier, les formes châtiées, robustes de la première femme sont modelées avec une science profonde de la nature. Ève est debout. La main gauche, posée sur la poitrine, semble comprimer les battements de la vie; de la main droite, également relevée, elle effleure une tresse de sa longue chevelure. Ce détail n'est pas sans une certaine coquetterie, mais l'attitude générale parle de force intime, de santé, de parfaite convenance Cette image sans voile est comme enveloppée, tant il est vrai que le sculpteur use d'un langage particulier, et qu'un

geste commencé, certaine direction donnée à la main, au regard, à l'inflexion de la taille, permettent à l'imagination de compléter ce que l'ébauchoir n'a pu dire, mais ce qu'il a supérieurement indiqué. Nous parlions tout à l'heure de l'essentiel. Rien dans la figure d'*Ève* ne relève du temps ou du lieu. C'est la forme dans son intégrité, dans son laconisme, dans sa puissance, dans sa maturité que M. Dubois a traduite. Ève, que les lecteurs de la Bible ou de Milton avaient entrevue peut-être plus jeune, plus rayonnante, avec des caresses dans les yeux, nous apparaît sous sa beauté sérieuse, comme le type de la mère du genre humain.

On a dit de Charles Nodier qu'il aurait pu prendre pour devise : « *Rien de trop.* » M. Delaplanche voudra-t-il jamais qu'on lui applique cette parole ? *Ève après sa faute* est une figure torturée ; le dégoût, l'aversion violente sont écrits sur son marbre réaliste. L'œil est morne. M. Delaplanche a dépassé la mesure.

Ce n'est pas M. Mercié qui se fût permis la même exagération dans sa statue de *David*. Jeune, élégant et contenu, tel est le futur vainqueur de Goliath. Mais nous préférons au bronze de M. Mercié le *David,* également en bronze, de M. Bonnassieux. Le jeune roi, debout et nu, s'est armé de sa fronde. De la main gauche relevée sur la tête, il tient la pierre enserrée dans la double lanière de lin, tandis que le bras droit, tendu, s'apprête à manœuvrer l'arme pour lancer le projectile. Tout le corps est en action. Le frondeur pose sur une seule jambe ; l'autre, rejetée en arrière, imprime au torse un mouvement plein de naturel et de résolution. L'œil incisif, les cheveux au vent, David fixe un point dans l'espace ; le vainqueur se

devine dans cette figure d'éphèbe aux muscles d'acier. La grâce et la virilité distinguent cette œuvre de choix.

Arrivons au temps de Porsenna. Le roi de Clusium, on le sait, avait bloqué Rome, lorsque Mucius Scævola, quittant la ville, pénétra jusqu'à la tente du prince assiégeant, dans l'intention de le poignarder. Une erreur l'empêcha d'accomplir son projet. Conduit devant Porsenna, le jeune Romain fit brûler sa main droite afin de se châtier lui-même de son insuccès. Un pareil sujet devait tenter M. Captier. Son *Mucius Scævola,* puissant, robuste, presque farouche, étend la main sur le brasier. Le modelé de cette figure est fortement accusé. C'est la science qu'il faut louer en face de *Mucius Scævola,* et nous rendons justice aux qualités éminentes de M. Captier. Mais qu'il nous permette de lui dire que certains accents de sa statue ont un caractère de violence, de colère intraitable qui va jusqu'à la sauvagerie, et le patriotisme de Mucius Scævola n'exigeait pas cette surabondance de détails. La bravoure n'est pas la crânerie. Que l'artiste qui a sculpté *Mucius* et *Timon le Misanthrope* y prenne garde : il a quelque penchant à outre-passer l'expression de la force.

Jeanne d'Arc à Domremy, par M. Chapu, est une jeune paysanne à genoux, les mains jointes. Elle semble prêter l'oreille aux voix mystérieuses qui la poussent vers la douce France qu'elle doit délivrer des Anglais. Sa robe sans ornements, aux manches courtes, laisse à nu deux bras d'une si riche carnation que le hâle des campagnes lorraines n'a fait qu'en affermir le galbe. M. Chapu excelle entre les maîtres français à bien poser les bras de ses statues, à leur donner un sens et une pensée, à en faire, dans toute la force du terme, les meilleurs auxiliaires de la tête

humaine dont ils sont si voisins. Le bras est l'interprète de l'esprit de même que l'œil en est souvent le reflet. Affaissée, hésitante, mais saine et forte, Jeanne d'Arc quittera bientôt son attitude suppliante, et, ce jour-là, vous verrez chevaucher à travers la France sa courageuse libératrice.

De la statue de *Pierre Lombard,* par M. Hubert Lavigne, nous devons louer la tête, dont l'aspect est saisissant. Le théologien scolastisque du douzième siècle qui obtint le premier, dit-on, le grade de docteur à l'Université de Paris, a le front et les lèvres d'un philosophe. La figure de *Rollin,* par M. Debut, manque d'idéalité. Je sais qu'en se rapprochant de notre temps, l'artiste perd la liberté de choisir à son gré le type de son modèle. Des documents le commandent. L'image traditionnelle des grands hommes veut être respectée. Mais le principal caractère de la tête de Rollin fut précisément la bonté dans le calme, et rien n'est plus conforme à l'harmonie et à l'élévation du visage que le don de soi, lisible sur des traits que rien n'altère.

M. Cavelier a bien su rendre en l'ennoblissant la tête de faune de *François I*er; et voyez comme la résolution légèrement plaisante du roi-chevalier est écrite avec goût dans la pose du modèle, debout, une main sur l'épée, l'autre passée dans la ceinture, et le torse sensiblement porté en arrière. C'est de la désinvolture dans la grandeur.

Deux artistes français, deux statuaires, MM. Cugnot et Aimé Millet, ont doté l'Amérique du Sud de sculptures importantes. Vous vous souvenez peut-être qu'en 1866, — hélas! nous avons eu nous-mêmes nos envahisseurs

depuis lors,—le Pérou dut repousser l'invasion espagnole. Le Chili, la Bolivie, l'Équateur, alliés du Pérou, contribuèrent pour une part au succès décisif du 2 mai. Une colonne rostrale en marbre de Carrare, haute de vingt-deux mètres, se dresse aujourd'hui sur l'une des places de Lima. Le fût, décoré d'éperons, rappelle la bataille navale de Callao. Une *Victoire* brandissant une palme et une épée jette le cri de triomphe au sommet du monument. Nous regrettons que M. Cugnot ait ouvert la bouche de ce personnage symbolique d'une façon démesurée. Nous préférons à cette figure les statues colossales adossées au socle de la colonne : le *Pérou* serrant le drapeau national sur sa poitrine, tandis que le colonel Galvez, son plus intrépide soldat, expire à ses pieds; la *Bolivie* donnant un de ses enfants pour la défense; le *Chili* offrant son épée; l'*Équateur* scellant le contrat d'alliance.

De même les six bas-reliefs qui forment une sorte de frise autour du soubassement, et dans lesquels sont figurés : les *Travaux de défense de Callao; le Colonel Galvez fortifiant la tour de la Mercède, en présence du président Prado; l'Explosion de la tour de la Mercède; l'Amiral Nunez Mendès blessé à mort sur la frégate Numancia; les Péruviens poursuivant l'ennemi en mer;* la *Rentrée des troupes à Lima,* méritent d'être signalés tant au point de vue de la composition que sous le rapport de l'effet décoratif.

Quel est ce poëte ou ce philosophe qui tient un manuscrit dans sa main droite, tandis que l'autre main vient effleurer la joue, indice du poids de la pensée qui tout à l'heure fera fléchir le tête? M. Aimé Millet va nous rappeler son nom.

Cet homme, c'est *Rocafuerte.* Né à Guayaquil le 3 mai

1783, don Vicente Rocafuerte fit ses études en France, aux portes de Paris, à Saint-Germain en Laye. A vingt ans, il est l'ami de Bolivar; à trente, il est le député de Guayaquil aux Cortès; à quarante, ambassadeur à Londres, et enfin, en 1835, président de la République de l'Équateur. Actif, courageux, capable de hautes conceptions pour le bien général, Rocafuerte reçoit dans le bronze sévère, imprégné de calme, de poésie, de noblesse, de volonté, que vient de sculpter M. Millet, un hommage équitable, en harmonie avec sa vie publique.

Nous ne passerons pas sous silence l'élégante figure du *Comte de Rambuteau* par M. Hiolle, et l'image apaisée du *Comte de Chabrol* par M. Frison. Chabrol et Rambuteau, deux artistes, tous deux membres de l'Institut et préfets de la Seine, en ce siècle, pendant trente-trois ans! Leurs statues décoraient hier l'Hôtel de ville dont les murs se relèvent à grand'peine.

Nous ne quittons pas l'Institut en posant notre regard sur la figure d'Ingres par M. Guillaume, une œuvre de caractère, modelée d'une main délibérée, au sujet de laquelle nous nous sommes prononcé en son temps[1]. M. Etex, dont la vie d'artiste est un frappant exemple des inconstances de la multitude, a voulu, lui aussi, célébrer la mémoire d'Ingres. Il n'a pas fait un buste, ni même une statue, mais, s'inspirant de cette page du maître disposée à la manière d'un bas-relief, l'*Apothéose d'Homère*, M. Etex a substitué l'image d'Ingres à celle du chantre de l'*Odyssée*, et nous nous trouvons en présence d'un vaste hémicycle sculpté, aux saillies légèrement passées, que l'on peut définir l'*Apothéose d'Ingres*. Cet éloge ingénieux

[1] Voir notre ouvrage *la Sculpture au Salon de 1877*, in-8°, p. 66.

pouvait être abordé par la plume ou le crayon, mais non, croyons-nous, par le ciseau. En revêtant une forme décisive, monumentale, éternelle, l'*Apothéose d'Ingres* prend un caractère d'exagération, très-pardonnable sans doute chez les contemporains de l'illustre peintre, mais qui ne sera peut-être pas ratifié par nos neveux. Homère est le dieu. Notre siècle n'a vu que des hommes. Ajoutons que le travail de M. Etex, tel qu'il est exposé entre deux pavillons dénués de style dans le jardin du Champ de Mars, ne paraît pas en son lieu. Il lui manque un encadrement, un entourage architectonique qui limite le regard sans le distraire, et ramène l'attention du spectateur sur l'aréopage d'immortels qui font cortége au peintre.

L'image de *Jean-Marie Vianney, curé d'Ars*, par M. Cabuchet, est une statue-portrait. Moins de sécheresse dans les traits, moins de contention dans la pose en auraient fait une statue. Nous supposons que la cuisson de la terre a pu altérer l'œuvre de l'artiste. C'est en marbre que M. Cabuchet doit reprendre avec pleine liberté l'effigie très-personnelle du curé d'Ars.

Les figures militaires nous réclament. Toutefois nous serons bref sur la statue équestre de *François-Joseph, empereur d'Autriche*, par M. Clésinger. Le personnage est court et guindé. M. Crauk est plus heureux lorsqu'il traite le costume officiel de nos généraux. Le *Maréchal Niel*, le *Maréchal de Mac Mahon*, le *Maréchal Pélissier*, donnent la mesure du talent de M. Crauk. Nous n'avons plus à dire notre pensée sur le marbre du maréchal Niel ou celui du maréchal de Mac Mahon[1], mais la statue de Pélissier

[1] Voir la *Sculpture au Salon de 1876*, p. 68, et la *Sculpture au Salon de 1877*, p. 61.

demande qu'on la juge. Sébastopol est le point culminant de la vie de ce rude soldat. M. Crauk l'a compris, et revêtant son modèle d'un costume doublé de fourrures, il a mis dans sa main le plan de l'imprenable citadelle, fortifiée par Nicolas Ier. Pélissier n'a pas la sveltesse de Niel sous le ciseau de son statuaire, mais le marbre enveloppé que surmonte la tête énergique du maréchal a quelque chose d'inflexible et de tenace qui rappelle les machines de guerre.

Silence! voici le maître en cet art sanglant et terrible. *Napoléon à Brienne,* debout, une main sur le pommeau de l'épée, l'autre derrière le dos, observe l'avenir d'un œil calme. Aucune ride qui trahisse le jeu de la pensée. Aucun mouvement, aucun geste. Le fougueux capitaine semble personnifier la patience. Il attend. Il sait que son heure viendra, et rien dans sa personne ne porte le signe de l'action prochaine. Voyez; il y a comme un effacement des bras; le personnage n'est pas en marche; le costume dépourvu d'ornements est sans aucun point de rappel qui fixe l'attention. Il est vrai que M. Guillaume, l'auteur de ce bronze étudié, a fait à son modèle un masque puissant, romain par le caractère, et nous nous rappelions involontairement en face du *Napoléon à Brienne* « le front de l'Empereur brisant le masque étroit » du premier Consul, ainsi que l'a dit un de nos poëtes. C'est en effet sur le visage de Napoléon que M. Guillaume a concentré le génie de son héros, et encore en a-t-il gravé l'empreinte avec mesure, dans les seuls contours de la face et la tranquillité du regard.

Du champ de bataille à la tribune le trait d'union est naturel. L'orateur n'est-il pas un soldat? Quelles luttes

sont plus semblables aux combats meurtriers que les mêlées parlementaires? *Berryer,* mal exposé au Champ de Mars, se dresse dans sa majesté. Nous avons dit ailleurs ce que vaut cette parole faite marbre [1], cette image souveraine du roi de la tribune à notre époque, dont la mémoire demeure, bien que l'homme ait pu dire spirituellement sur le seuil de l'Académie : « Je ne sais ni lire ni écrire. » Le verbe parlé tombe de plus haut que la parole écrite. M. le duc de Noailles est l'auteur de ce mot sur le parti monarchique : « Chateaubriand en a été la plume, et Berryer la voix. » Il était donc naturel que le symbole de la *Fidélité* fît cortége à l'image triomphale de l'orateur. Elle s'est assise, la vierge sévère, sur l'escabeau de la tribune, et sa tête s'est relevée en écoutant parler cet homme rare qui est resté son chevalier, alors que tant d'autres la délaissent! Ses lèvres sont prêtes à se détendre, son regard s'anime. Assurément l'orateur qui est là debout est le familier de la *Fidélité.*

M. Chapu, — ne l'avais-je pas nommé? — appelle une seconde Muse à cette fête de l'esprit, à ces enchantements de la parole qui se joue dans la lumière en s'échappant des lèvres privilégiées. Cette Muse a nom l'*Éloquence*. Que dis-je? L'*Éloquence* est venue d'elle-même se poser avec recueillement aux pieds de l'orateur. Attentive, retenant son souffle, l'œil inspiré, elle essaye de fixer avec la plume ces accents redoutables ou touchants qui l'émeuvent, le frémissement d'une imprécation, la puissance intime d'un sanglot. Nous pourrions marquer notre surprise en présence d'un détail fait pour rappeler l'éloquence écrite,

[1] *La Sculpture au Salon de* 1877, p. 37.

alors que le modèle de M. Chapu ne « sut pas écrire »; mais cette jeune femme, dont la tunique grecque laisse à nu deux bras blancs, cette Muse est une évocation du passé, c'est la Muse de Démosthènes qui se révèle à nous sous une forme indécise et charmante, et la plume qu'elle tient dans ses doigts est un suprême hommage au génie dont la flamme ne doit pas s'éteindre avec l'homme, dont la grande parole doit être éternelle.

Spes mea Deus, lisons-nous au fronton de cet autre monument, plus sacrifié encore que celui de Berryer par les commissaires du Champ de Mars. J'ai désigné le *Tombeau de La Moricière*, par M. Paul Dubois. Le *Courage militaire*, la *Charité*, la *Foi*, la *Méditation* sont assis aux quatre angles du lit d'honneur sur lequel le soldat d'Afrique, le général des troupes pontificales, dort son dernier sommeil[1]. Il nous faut constater que l'architecte du monument n'a pas su faire aux statues de M. Dubois une place logique et convenable. Aucune des figures décoratives ne se rattache à l'ensemble architectonique. L'espace qu'elles occupent est précaire. Des angles que rien n'amortit repoussent ces emblèmes sculptés, dont l'importance et le caractère exigeaient plus de respect. Une lacune évidente subsiste dans ce monument, et nous pensons que ce n'est pas au statuaire, mais à l'architecte qu'il faut s'en prendre de l'absence d'harmonie, d'homogénéité, de cohésion qui dépare le tombeau de La Moricière. Cependant, il ne nous coûte pas de reconnaître que

[1] Nous n'avons pas à apprécier ici le *Courage militaire* et la *Charité*, dont on trouvera la critique dans notre ouvrage : *la Sculpture au Salon de 1876*, p. 70. Disons toutefois que le bronze ajoute à la distinction de ces figures dont nous n'avons pu juger que le modèle en plâtre.

M. Boitte a délicatement traité les moindres détails de son œuvre. Les accessoires décoratifs, les figurines, les médaillons sont disposés avec goût, sans profusion. Aucune négligence, aucune hâte ne se trahit dans le travail du marbre ou de la pierre ; mais, du sculpteur et de ses statues qui devaient animer ce monument, l'architecte n'a pas su tenir compte.

La *Foi*, dans sa candeur et dans sa force, fait élan vers le ciel. Elle prie. Les mains jointes, le torse légèrement porté en avant, l'œil voilé, les lèvres sérieuses et confiantes, tout dans sa pose et sur ses traits porte le signe d'une profonde conviction. M. Paul Dubois s'est souvenu des gothiques. Il a caché les pieds de sa statue. La *Foi* ne tient plus à la terre : elle vit plus haut.

Emblème de l'étude, sœur de la maturité de la vie, la *Méditation*, au front chauve, aux tempes fermes, à l'œil austère, aux lèvres entr'ouvertes, a posé sa tête sur sa main. La partie inférieure du corps, sobrement drapée, intéresse peu le regard. Le style, la tablette que la *Méditation* tient sur ses genoux ne font pas obstacle à l'attrait du visage vers lequel converge l'attention. Et, je le suppose, ce philosophe, ce penseur, cet homme aux graves problèmes, presque un vieillard, ne se fût pas arrêté près de ce tombeau si le capitaine qu'il renferme n'avait été lui-même un homme supérieur.

La Moricière, dépouillé de son armure, est couché sur le marbre du monument. Son corps est drapé d'un linceul. La main droite presse le crucifix sur la poitrine. La tête, suffisamment élevée pour être aperçue de tous les points de station, est traitée avec largeur. Les attaches du cou sont robustes. Les plis silencieux du linceul envelop-

pent le torse et les jambes avec simplicité. Le dénûment et la grandeur se font équilibre dans le marbre militaire du héros. L'œil ouvert, La Moricière fixe d'un regard assuré la devise des martyrs qui fut son dernier cri : *Spes mea* **Deus**.

CHAPITRE XX

FRANCE

SCULPTURE ALLÉGORIQUE

Le domaine de l'allégorie, en sculpture, est le plus étendu. — Les pulsations de l'âme. — La forme, le maintien, les traits. — L'âme humaine restant le but, le sculpteur est toujours en face d'une passion. — Les passions individuelles, les sentiments qui se manifestent dans les relations privées appartiennent, en sculpture, à l'allégorie. — Il est interdit au sculpteur de s'arrêter aux passions sans noblesse. — M. Allar : *la Tentation*. — M. Guillaume : *Mariage romain*; *Termes*. — M. Clésinger : *Enlèvement de Déjanire par le centaure Nessus*; *Délivrance d'Andromède par Persée*. — Feu Louis Rochet : *Cassandre, poursuivie par Ajax, se réfugie à l'autel de Minerve*. — M. Maniglier : *Pénélope portant à ses prétendants l'arc d'Ulysse*. — Feu Joseph Perraud : *l'Enfance de Bacchus*; *Vénus et l'Amour*. — M. Marcellin : *Bacchante se rendant au sacrifice sur le mont Cithéron*. — M. Louis-Noël : la *Muse d'André Chénier*. — M. Jouffroy : *Nymphe de la Seine*. — M. Leroux : *Somnolence*. — M. Hiolle : *Narcisse*; *Arion*. — M. Blanchard : *la Bocca della Verità*. — M. Barrias : la *Jeune Fille de Mégare*. — M. Cambos : *la Femme adultère*. — M. Gérôme : *Gladiateurs*. — M. Bartholdi : la *Liberté éclairant le monde*. — M. Loison : la *Victoire le lendemain du combat*. — M. Bourgeois : la *Guerre*. — Michel Anguier : la *Force*; *l'Espérance*. — M. Capellaro : le *Laboureur*. — Feu Alphonse Gumery : le *Faucheur*. — M. Chapu : le *Semeur*.

La sculpture allégorique, pour être d'un caractère moins élevé que la sculpture religieuse ou historique,

offre au statuaire un champ d'action plus vaste qu'aucun autre genre. Elle est aussi plus accessible pour l'intelligence du spectateur; partant, plus généralement goûtée

Ce n'est pas l'idéal, ce n'est pas même l'idée qui est le terme obligé de l'allégorie en sculpture. Cependant nul précepte n'interdit à l'artiste, lorsqu'il traite un thème allégorique, d'avoir en vue le sublime. Rien ne lui défend de modeler le type d'une passion avec de tels accents de puissance et de vérité qu'en présence de son œuvre on soit tenté de prononcer le nom d'un homme illustre, demeuré grand par ses vertus ou ses vices. Mais encore que le statuaire demeure en deçà de pareilles limites, il peut aborder l'allégorie avec autorité, avec succès.

L'âme innomée qui tout à l'heure sommeillait, repliée sur elle-même, sort de son repos. Elle a conscience de soi. Elle jette, pour ainsi parler, un regard timide autour d'elle. Un réseau l'enserre, c'est le corps. Mais, chose étrange, ce réseau, dont les mailles sont infranchissables pour elle, est moins une prison qu'un domaine. L'âme est vraiment maîtresse de ses liens. L'enveloppe solide qui l'entoure est en sa possession. Elle la modifie selon son gré. Le corps prend un aspect radieux ou triste selon que l'âme qui l'habite est elle-même lumière ou ténèbres. Les pulsations de l'hôte invisible demeurent saisissables à travers le corps pour l'oreille du philosophe et de l'artiste. Et ce sont ces appels de l'être immatériel et souverain que le sculpteur s'empresse de graver sur l'épiderme d'un corps d'éphèbe ou de vieillard.

Mais quels sont les termes de la langue nouvelle que l'artiste va parler?

La forme, le maintien, les traits.

A la vérité, la sculpture historique use des mêmes moyens que la sculpture allégorique, mais on observera l'inversion qui caractérise précisément la nature de l'allégorie en sculpture. Les traits du visage priment la forme et le maintien dans la représentation plastique d'un grand homme; ils n'ont plus qu'une importance diminuée lorsque l'artiste veut aborder la sculpture allégorique. C'est la forme, sans accentuation d'aucune particularité, d'aucun caprice de la nature, que le sculpteur est tenu cette fois de reproduire dans un marbre de choix. La structure de l'image doit apparaître dégagée de toute accidentalité physique. L'organisme corporel veut être pur de tout alliage. Ce point de départ adopté, le maintien, la pose du personnage allégorique, permettent au statuaire d'écrire discrètement sur la matière le signe indiscutable de la passion qu'il entend évoquer.

Car l'âme humaine restant le but, le sculpteur est toujours en face d'une passion. S'il traite une page religieuse, la faculté d'aimer, dans ses tendances surnaturelles, s'impose à son étude. S'il aborde une œuvre historique, c'est l'amour des lieux ou des institutions, le culte de la liberté, le patriotisme, les passions sociales qui se réclament de son ciseau. Si le statuaire choisit l'allégorie, les passions individuelles, les affections ou les sentiments qui se manifestent dans la sphère limitée de la famille ou des relations privées peuvent devenir le sujet de ses œuvres philosophiques. L'orgueil, l'avarice, la prudence, le courage, la modestie, la pudeur, la tristesse, sont autant de passions individuelles. L'amour maternel, la reconnaissance, la pitié, la peur, la colère, la ven-

geance, sont des états d'âme en rapport avec ce milieu intime qui s'appelle un foyer, un groupe de citoyens, mais non la société dans son ensemble. Et chacune des inclinations de l'âme se multiplie ou se transforme selon que les causes externes ou les battements du cœur précipitent la vie de l'être intime. De là l'étendue presque sans bornes du domaine des idées, des penchants, des actes personnels. Or, c'est dans ce vaste milieu que le sculpteur allégorique est libre de chercher ses inspirations. Seules les passions sans noblesse, telles que le libertinage ou la vanité, n'appartiennent pas au sculpteur sérieux et sincère, parce qu'une loi primordiale exige que le marbre soit toujours digne.

Un certain nombre de belles œuvres auxquelles nous avons applaudi pendant les derniers salons se retrouvent au Champ de Mars. Parmi ces œuvres, signalons : la *Tentation*, par M. Allar[1]; le *Mariage romain*[2] et deux *Termes*, par M. Guillaume. Un nom de patricien sur le socle du *Mariage romain* ferait de cet ouvrage un groupe se rattachant à la sculpture iconique. De même des deux *Termes* auxquels il nous a plu d'appliquer jadis les noms d'Anacréon[3] et de Sapho[4]. Ces têtes, échappées de la gaîne qui leur tient lieu de corps, domineraient avec honneur les épaules de quelque personnage connu. Elles sont vivantes. Mais l'artiste en a voulu faire des types génériques : il nous faut obéir et les ranger dans le domaine de l'allégorie.

[1] *La Sculpture au Salon de* 1876, p. 77.
[2] *La Sculpture au Salon de* 1877, p. 66.
[3] *La Sculpture au Salon de* 1875, p. 53.
[4] *La Sculpture au Salon de* 1876, p. 68.

L'Enlèvement de Déjanire par le centaure Nessus, la *Délivrance d'Andromède par Persée*, deux groupes en marbre de M. Clésinger, ne laissent pas que d'être décoratifs, mais Andromède est mal posée sur le cheval qui l'emporte, et le monstre terrassé qui déchire les flancs de l'animal ne parvient pas à l'irriter.....

Combien nous préférons, à l'*Andromède* de M. Clésinger, la *Cassandre* de feu Louis Rochet! Affolée, suppliante, la fille de Priam et d'Hécube, poursuivie par Ajax, s'attache à l'autel de Minerve. Malgré la violence de la pose, le personnage garde une distinction voisine de la grâce.

La beauté sévère de l'épouse est écrite sur le marbre un peu pénible de M. Maniglier, *Pénélope portant à ses prétendants l'arc d'Ulysse*.

La science myologique, des silhouettes heureuses et remuées caractérisent ce groupe où tout est sourire, l'*Enfance de Bacchus*, par Perraud. *Vénus et l'Amour*, à peine ébauchés dans le bloc d'où la main puissante de Perraud les eût dégagés si la mort avait tardé de quelques mois, révèlent des qualités d'un autre ordre. La figure de Vénus, notamment, fait songer à la Vénus de Milo, et nous connaissons assez le talent individuel de Perraud pour être assuré que son marbre, une fois achevé, eût porté sa marque.

Une *Bacchante se rendant au sacrifice sur le mont Cithéron*, par M. Marcellin, chevauche, indolemment couchée sur sa panthère. On dirait une Muse antique, tant la prêtresse garde une attitude majestueuse.

Quelle est cette divinité maternelle, assise près d'un billot et s'empressant de la main autour d'une tête de

trente ans? C'est la *Muse d'André Chénier*, par M. Louis-Noël.

> O Muses, accourez; solitaires divines,
> Amantes des ruisseaux, des grottes, des collines!...
> Quand pourrai-je habiter un champ qui soit à moi!...
> Vous savez si toujours dès mes plus jeunes ans,
> Mes rustiques souhaits m'ont porté vers les champs.

C'est l'auteur du *Mendiant* et de l'*Aveugle* qui chante de la sorte, et, le lendemain :

> Un vulgaire assassin va chercher les ténèbres :
> Il nie, il jure sur l'autel...

Voilà le vers sanglant, courroucé, de l'ïambe vengeur. Or, c'est le chantre de Clytie, de Myrto, de Pannychis et de Néère, qui trouve dans son âme de pareils accents! O merveille! la poésie française va renaître. Nous avons parmi nous un neveu d'Homère et de Corneille. Le génie grec et l'esprit national se sont rencontrés sous sa plume : la grâce et la force ont effleuré ses tempes. L'instrument qui vibre entre ses doigts est la lyre aux sept cordes, dont le rhythme varié convient à l'ode et à l'élégie, au poëme non moins qu'à l'idylle. Salut à l'adolescent des trophées qui un jour peut-être s'appellera Sophocle. Salut au noble esprit enivré de pensées, de chefs-d'œuvre, de libertés. Qu'il marche sans obstacle dans la vie; qu'il compte de longs jours; que ses pages innombrables lui assurent l'immortalité près de ceux qu'il aura consolés...

Ainsi, de notre cœur oublieux et charmé se sont envolées maintes fois des paroles d'espérance quand nous

avons ouvert ce livre formé d'amour, d'harmonie, de fiertés, de larmes, les *Poésies d'André Chénier*. Hélas! le siècle des philosophes a été de fer, n'est-il pas vrai? pour la jeunesse qui s'essayait à la poésie. Gilbert et Malfilâtre sont morts de misère. Chénier leur succède sur un autre grabat.

> Seul il croyait mourir, mais des vastes prisons
> S'élance, près de lui, le chantre des *Saisons*.
> Oubliant que tous deux l'échafaud les appelle :
> « Oui, puisque je retrouve un ami si fidèle »,
> Dit Chénier, et ce chant d'un enfant d'Apollon
> Accompagna leur marche et fut encor trop long.

C'est Frédéric Soulié qui a raconté ce drame dans son premier livre, *les Amours françaises*. M. Louis-Noël l'a voulu reprendre avec le ciseau. Le poëte des *Saisons*, Roucher, n'a pas été sculpté par l'artiste; Chénier lui-même est invisible, mais la Muse éplorée, drapée dans ses voiles de deuil, a recueilli la tête du jeune maître. Quel respect attentif pour son front pâli, ses grands yeux blancs, tristes et doux, qui jadis ont brillé des mille feux de l'enthousiasme, du printemps, des espoirs sans fin! Et de quelle main nerveuse elle a couvert l'instrument du poëte avec les palmes de la victoire! Et ses poëmes, le *Jeune Malade*, la *Jeune Tarentine*, *Hermès*, la *Jeune Captive*, toutes ces œuvres exquises seront sauvées de l'oubli, car la divinité bienfaisante qui veille sur notre poëte a ressaisi les feuilles éparses échappées de ses doigts sans force. Rien n'est mort, rien ne sera perdu de cette âme si proche de la nôtre.

Le monument de M. Louis-Noël est un hommage déli-

cat à la mémoire d'André Chénier. Peut-être le statuaire ne s'est-il pas assez souvenu :

<blockquote>Que lorsqu'on meurt si jeune, on est aimé des dieux.</blockquote>

Peut-être n'a-t-il vu que la mort, non le triomphe de ce poëte entrant de plain-pied dans la gloire par la porte de la douleur. La muse d'André Chénier n'est pas suffisamment radieuse, elle n'est pas assez grecque.

<blockquote>Sur des pensers nouveaux faisons des vers antiques,</blockquote>

a dit ce descendant d'Homère. M. Louis-Noël eût ajouté à l'harmonie de sa composition en découvrant les bras de son personnage. L'aspect de la figure eût été moins sombre, moins tragique. Le nu, qui est une des conditions premières de la sculpture, était autorisé par le choix du sujet. Mais, tel qu'il est conçu, le marbre élégant et nouveau du statuaire renferme une pensée juste, poétique et toute française.

M. Jouffroy, membre de l'Institut, expose sa *Nymphe de la Seine*, dont le marbre original s'élève aux sources mêmes du fleuve, dans les montagnes de la Côte-d'Or. Elle est assise près de l'eau murmurante, et sa tête s'est penchée sur son épaule dans un mouvement rempli de nonchalance, de quiétude, de coquetterie, d'abandon. Et chaque nuit les Dryades et les Napées accourent des forêts voisines près de leur sœur aînée aux formes puissantes, à la taille robuste, modelée d'un doigt résolu par la nature, comme il convenait à la déesse familière d'un grand fleuve.

Dulcis et alta quies! M. Leroux a surpris pendant son repos une jeune fille endormie, et de son ciseau silencieux il a fait émerger du marbre l'image inconsciente de la *Somnolence*. C'est encore une composition gracieuse et calme, le *Narcisse* de M. Hiolle. Le fier adolescent, lestement campé sur son rocher, n'a rien de trop classique. *Arion* lui sert de pendant. Le père du dithyrambe nage sur un dauphin vers le cap de Ténare. Hérodote a raconté cette fable devenue populaire. Après lui, M. Hiolle a découvert le secret de la bien dire.

O l'espiègle! est-elle bien sûre, cette enfant terrible, que, si la légende romaine a dit vrai, si la bouche de la Vérité se referme sur la main du menteur, est-elle bien sûre de sauver ce petit doigt fuselé qu'elle expose intrépidement? *La Bocca della Verità*, par M. Blanchard, est une page ingénieuse; mais son héroïne de quinze ans nous paraît être la sœur cadette de la jeune fille de Greuze, *la Cruche cassée*. Plus sérieuse dans la pose, d'un caractère plus grave par les traits du visage est la *Jeune Fille de Mégare*, de M. Barrias. Assise et filant le lin comme le fera plus tard la reine Berthe, la belle Mégarienne donne au balancement de ses deux mains, armées de la quenouille et du fuseau, un rhythme élégant et sévère.

Adieu les œuvres tranquilles, voici le drame et voici la tempête. La *Femme adultère*, par M. Cambos, a fait pleurer le marbre. A travers ses deux bras liés, la malheureuse jette un regard furtif autour d'elle : on croit surprendre sur ses lèvres tremblantes le râle de la mort attendue. M. Gérôme, le peintre justement célèbre, a sculpté des *Gladiateurs*. Son groupe, de grandes propor-

tions, représente deux lutteurs de l'amphithéâtre, du genre des « hoplomaques », c'est-à-dire combattant avec des épées et des boucliers, le front protégé par un casque, les bras et les jambes couverts d'une armure. Le torse est nu. La lutte touche à son terme. L'un des deux hoplomaques est terrassé; il crie merci sous l'étreinte du vainqueur. Les qualités maîtresses de ce travail ne sont pas suffisamment lisibles à travers les pièces de l'armure, fidèlement sculptée, il est vrai, mais dont le cliquetis nuit à l'harmonie de l'ensemble, tandis que le nu est sobrement traité. Dépouillez par la pensée les lutteurs de M. Gérôme, et son groupe devient imposant.

N'oublions pas la *Liberté éclairant le monde,* par M. Bartholdi, un colosse qui rappelle la France dans la rade de New-York. Quelle actualité, dites-moi, dans les souvenirs patriotiques qu'éveille la *Victoire le lendemain du combat,* par M. Loison! Sculptée en 1869, on la dirait inspirée par les deuils de l'année terrible. Elle sait ce qu'elle doit aux morts; elle sait ce que coûte un triomphe, la sombre déesse que le sculpteur intelligent a demandée au bronze, et d'une main pieuse elle répand, sans compter, de glorieuses couronnes sur les innombrables *tumulus* du champ de bataille. Non loin d'elle est la *Guerre,* par M. Bourgeois. Elle pousse le cri de haine, elle agite sa chevelure, elle prend le ciel à témoin de la sainteté de sa cause! Vains efforts! La guerre est un mal; son image, si savante qu'elle soit, ne peut nous séduire.

Plus attrayants sont les symboles de la *Force* et de l'*Espérance,* par Michel Anguier, l'élève de Simon Guillain, et l'un des membres de l'Académie en 1660. L'impétuosité tempérée par la grâce, telle est la *Force;* la

souplesse d'une liane, la franchise d'un enfant, telle est l'*Espérance* sous le ciseau vivant et personnel de Michel Anguier. La Ville de Paris a eu raison de mettre à l'abri ces deux œuvres qui jadis décoraient la porte Saint-Antoine, et que le Louvre serait fier d'abriter.

Le *Laboureur* des Géorgiques est devant nous. *Mirantur grandia fossis ossa*..... C'est M. Capellaro qui l'a sculpté. Inspiré de Virgile, il rappelle, par l'amertume et la profondeur du regard, certains types de Poussin.

Nous ne quittons pas les sites champêtres avec le *Faucheur*, l'une des œuvres qui font le plus aimer ce statuaire, mort si jeune, Alphonse Gumery. Faisons halte devant le *Semeur*, de M. Chapu. Rappelez-vous, ou plutôt rappelez-moi les paroles du poëte qui a décrit le travail salutaire de « cet ouvrier mystérieux qu'on voit le soir au crépuscule, marchant à grands pas dans les sillons et lançant dans l'espace, avec un geste d'empire, les germes, les semences, la moisson future, la richesse de l'été prochain, le pain, la vie. Il va, il vient, il revient; sa main s'ouvre et se vide, et s'emplit et se vide encore; la plaine sombre s'émeut, la profonde nature s'entr'ouvre, l'abîme inconnu de la création commence son travail, les rosées en suspens descendent, le brin de folle avoine frissonne et songe que l'épi de blé lui succédera; le soleil, caché derrière l'horizon, aime ce que fait cet homme et sait que ses rayons ne seront pas perdus. OEuvre sainte et merveilleuse[1]. » M. Chapu connaissait-il cette page lorsqu'il a modelé son *Semeur*? Nous l'ignorons. Mais l'homme des champs qu'il a représenté fécondant la glèbe, jeune,

[1] Victor Hugo.

grave, attentif, naturel et majestueux tout ensemble; cet homme qui répand l'avenir à pleines mains, ce créateur, ce père des moissons prochaines a compris la beauté de sa mission. Providence de la terre, où les conquérants illustres se mesurent aux ruines, lui, le nourricier sans gloire, assure la santé, la paix, la force, le génie des nations qu'il préserve des vaines terreurs, de la gêne honteuse, de la faim, mauvaise conseillère. Virgile l'a dit avant nous :

Et metus, et malesuada fames et turpis egestas.

Ce dieu propice méritait qu'on lui dédiât une statue. M. Chapu s'est chargé de notre dette, et il l'a payée de l'argent des maîtres, qui est le sien.

CHAPITRE XXI

FRANCE

SCULPTURE ICONIQUE

Frontières de la sculpture historique et de l'art iconique. — Y a-t-il à proprement parler des statues-portraits? — La statue a le caractère d'une apothéose. — Un buste peut n'être qu'un portrait. — Les bustes de Socrate et d'Homère appartiennent à la sculpture d'histoire. — Le buste de Cornelius Rufus à Pompeï relève de l'art iconique. — Les seuls modes d'expression plastique qui conviennent au portrait sont le buste et le médaillon. — Le visage humain. — Symbolisme du front. — La bouche. — Équilibre des parties de la face. — La bouche prédomine chez l'animal; chez l'homme c'est le front qui commande. — L'œil. — De la mobilité de la prunelle. — Le feu du regard. — L'œil est âme. — L'image plastique a les yeux aveugles. — M. Chapu : *Montalembert; Vitet; M. Le Play ;* — M. Deloye : *Frédéric Lemaître.* — M. Croisy : le *Général Chanzy.* — M. Iguel : *Houdon.*

Ce qu'il importe de définir lorsqu'on veut parler de la sculpture iconique, c'est la ligne de démarcation qui sépare celle-ci du genre historique ou national.

Où commence le portrait?

En sculpture, il n'y a pas à proprement parler de statues-portraits. Qui dit statue suppose le mérite, la vertu, la gloire, et le marbre sculpté dans les proportions de la

personne humaine revêt invariablement le caractère d'une apothéose, d'un hommage enthousiaste, général, éternel, presque divin.

La règle n'est plus la même s'il s'agit du buste. Il est permis au buste de n'être qu'un portrait. Ce n'est pas qu'un sculpteur ne puisse honorer un grand homme à l'aide d'un buste. Les bustes de Socrate et d'Homère nous sont connus, et nous estimons que l'image idéalisée de ces hommes de génie appartient de plein droit à la sculpture historique. Mais l'artiste n'est pas toujours en face d'un Socrate ou d'un Homère. Des affranchis, des belluaires même ont posé devant les sculpteurs romains. Direz-vous que les bustes de ces êtres sans renom intéressent l'histoire? Plusieurs maisons de Pompéi gardent dans le triclinium le buste de leur propriétaire, un plébéien de ce temps-là qui ne fut ni consul, ni questeur, ni pontife, un homme que les patriciens dédaignaient de rencontrer. Voudriez-vous prétendre que Cornelius Rufus, par exemple, doit entrer dans l'histoire parce qu'un statuaire a fixé ses traits? Non, assurément.

Le sculpteur historique peut donc modeler à son gré une statue, un buste ou une médaille; au contraire, le sculpteur iconique n'a que le buste ou le médaillon pour traduire sa pensée, et selon que la tête humaine est interprétée avec la constante préoccupation de l'idéal ou simplement dans un sentiment de vérité individuelle; selon que le modèle se rattache à la vie publique d'une nation ou demeure étranger à toute renommée, vous pouvez dire si l'œuvre plastique appartient à la sculpture d'histoire ou à l'art iconique.

Si le buste et le médaillon constituent les seuls modes

d'expression dont le sculpteur iconique soit libre de disposer, il est superflu d'ajouter que la tête humaine, à l'exclusion du corps, devient l'objet obligé de son étude.

Ce n'est pas le lieu d'analyser en détail le visage de l'homme au point de vue du statuaire chargé d'en reproduire les traits. Le symbolisme du front, des tempes, des oreilles, du nez, des lèvres et de l'œil, leur conformation nécessaire, identique chez les êtres doués des mêmes aptitudes, demanderaient de longue pages pour être convenablement exposés [1].

Disons toutefois que le front est la partie de la face sur laquelle se résume, en sculpture, l'expression visible de la pensée. Sans doute le rôle de la bouche n'est pas sans portée dans le jeu du visage, mais la bouche, moins noble que le front, est un organe physique affecté au soutien matériel du corps. L'homme boit et mange avant de commander à ses lèvres de dire la douleur qui l'oppresse, la joie qui l'inonde, l'espérance, l'étonnement, le mépris. Les lignes de beauté se font rares, elles sont accidentelles, on oserait dire qu'elles sont fragiles dans la seconde moitié du visage, tandis qu'elles se rapprochent et se fortifient en un faisceau lumineux sur le marbre d'un front vaste et limpide.

Interrogez la science du physionomiste, elle vous dira que la bouche de l'animal est proéminente, tandis que dans le visage humain c'est le front qui commande.

Il importe que cette règle soit familière au sculpteur,

[1] Voir l'introduction de notre ouvrage la *Sculpture au Salon de* 1878. Ayant eu à parler du *Buste*, nous avons essayé d'aborder toutes les questions qu'il convenait d'esquisser au cours d'un pareil chapitre.

car il n'a pas la ressource, à l'instar du peintre, de faire vivre et palpiter le regard.

L'œil est l'âme.

Il semble que la prunelle enchâssée dans l'orbite ait été pétrie d'un autre limon que notre chair. Subtile comme la flamme, elle caresse de ses feux légers, elle perce de ses éclairs. Mais le mirage de l'œil disparaît en sculpture. Essayer d'en saisir le mouvement ou la chaleur, c'est tenter une œuvre inutile. Si donc l'opposition de l'œil et des autres parties du visage, si frappante en présence du modèle vivant, si réelle encore dans l'œuvre du peintre, doit rester lettre morte pour le statuaire, il n'est pas douteux que la tâche d'un sculpteur iconique est pleine de périls. Tenu de se renfermer dans la traduction de la tête humaine, privé de l'élément vital de la physionomie, quels soins ne voudra-t-il pas donner à toutes les parties de la face? Quelle étude permanente des moindres saillies! Que va dire au spectateur de ma glaise ce méplat soutenu, cette arcade sourcilière largement écrite? Quel sens aura ce pli des lèvres? Certes, je ne puis trop me pénétrer du caractère ou de la mobilité des traits, si le buste que je vais sculpter, image affaiblie de la beauté, de la grâce, de la jeunesse, est condamné d'avance à n'avoir que des yeux aveugles!

Les bustes de *Montalembert*[1] et de *Vitet*[2] par M. Chapu sont des pages historiques. De proportions moins colossales, celui de M. *Le Play*, par le même auteur, est aussi d'un aspect plus familier. La pénétration de l'esprit, je ne sais quoi d'alerte, qui cependant diffère de la jeunesse,

[1] *La Sculpture au Salon de* 1873, p. 49.
[2] *La Sculpture au Salon de* 1874, p. 77.

des sourcils nuancés d'impatience disent l'homme actif et volontaire. Le marbre respire. C'est un portrait.

Frédérick Lemaître par M. Deloye est crânement posé. L'acteur plutôt que l'homme a préoccupé le statuaire, et son œuvre est loin d'être ordinaire. Dieu sait pourtant si ces tragédiens impitoyables, bruyants, sont peu faits pour la pierre de Carrare ! La brosse hardie aux tons chauds, quelque peu violents, convient mieux à leurs personnalités tumultueuses. A la bonne heure ! Voici l'uniforme français que j'aperçois au loin. C'est le *Général Chanzy*. L'auteur de ce buste, M. Croisy, a représenté le général dans une attitude simple et digne. Nulle dissonance ni prétention chez le modèle. Il est grave et sérieux comme il sied à un chef d'armée.

De toutes parts, les bustes se dressent devant nous. Mais nous les avons étudiés en leur temps. Bien peu datent d'hier. Ils ont, pour la plupart, fait l'ornement des derniers Salons. Signalons en terminant le *Houdon* de M. Iguel. Le génie dans sa force est gravé sur ce masque puissant. La cavité de l'œil est profonde. Les arêtes du front sont anguleuses. Rien de moins classique qu'une pareille tête; mais c'est bien Houdon, et cela suffit.

CONCLUSION

CONCLUSION

L'art de Phidias et de Lysippe, étudié chez les maîtres contemporains. — Gloire à l'œuvre sculptée qui honore son auteur, l'école et le pays. — Où le batelier cargue sa voile. — La plainte des oubliés. — Un critique du dernier siècle. — Facultés héréditaires. — Les poëtes du marbre. — Que ce qui manque aux statuaires de ce temps, c'est un chef d'école.

Nous touchons au but. *Finis adest.* Mais ce n'est pas sans regrets, sans déceptions que nous venons de relire ces pages déjà nombreuses et encore incomplètes. Nous avions rêvé d'écrire un livre éclatant sur l'art de Phidias et de Lysippe, tel que l'entendent les maîtres contemporains. Et combien, parmi ceux-là, qui n'ont pas obtenu dans notre ouvrage les louanges auxquelles ils avaient droit!

Ce n'est pas que nous ayons voulu, de propos délibéré, taire notre admiration pour le génie. Nos éloges sont acquis d'avance à toute œuvre sculptée qui honore son auteur, l'école et le pays. Mais il vient une heure où la

batelier s'est promis de carguer sa voile, et la barque s'attache à la rive.

Cependant, je les entends qui m'appellent.

— Le fleuve, disent-ils, allait porter votre barque vers des sites inconnus; pourquoi résister au flot complaisant? Ce que vous avez vu de ce nouveau monde où l'heureuse Fortune vous a conduit ne vaut pas ce qui vous attendait.....

— O poëtes du marbre, je vous comprends. Ce sont bien les mêmes voix puissantes et jeunes qui descendent de tous les sommets difficiles où s'aventurent les philosophes, les orateurs, les poëtes, les écrivains, les artistes, génération magnifique qui seule fait les grands peuples. Hommes de lutte, aux longues espérances, qui demain laisserez tomber de vos lèvres ou de vos mains éloquentes des œuvres impérissables, pour Dieu, ne vous plaignez pas du critique qui ne vous a pas nommés...

Il y a plus de cent ans, un écrivain d'art, professeur de l'Académie royale de peinture et de sculpture, ne pouvant parler en détail des statuaires de son époque, s'exprimait en ces termes :

« La plupart des beaux ouvrages de sculpture faits depuis la renaissance des arts dévoilent plusieurs grands principes que les anciens semblent avoir abandonnés à leurs successeurs, en compensation d'autres avantages qu'ils ne se sont jamais laissé enlever. Ne trouve-t-on pas dans les compositions des plus célèbres sculpteurs modernes cette vérité, cette variété, cette convenance d'idées qui forment le caractère d'une invention ingénieuse; cette fidélité, cette clarté, cette décence, ce choix heureux qui anoblissent l'historique d'un événement?

Les efforts de leur génie ne réunissent-ils pas ce brillant enthousiasme, cette économie raisonnée, cette diversité de groupes, d'expressions, de contrastes, d'effets; cette harmonie aimable, cette savante exécution d'où résulte le Beau pittoresque; cette nouveauté de pensées, cette singularité intéressante, ce merveilleux éloquent qui par l'organe du ciseau parle aux yeux du connaisseur le langage de la poésie; enfin cette élévation d'idées, cette noblesse de sentiments, cette magnificence de spectacle, qui portent dans l'esprit et jusqu'au fond du cœur les impressions du sublime [1]? »

— Qui parle ainsi?
— Dandré Bardon.
— Quelle date porte cette page?
— 1765.

On la dirait écrite d'aujourd'hui. Le beau, la poésie, le sublime n'ont pas cessé de séduire les sculpteurs français. En ce moment encore, ce n'est point une flatterie que nous adressons aux statuaires quand nous les appelons « poëtes du marbre ». Mais, en vérité, quelque chose fait défaut à ces hommes vaillants. Ce n'est pas tout de gravir les flancs de la montagne, de se plaire aux endroits élevés, d'aimer les larges horizons. Nous ne pouvons ravir à la nature que quelques lettres de son poëme. Nos mains d'enfants savent à peine contenir une goutte d'eau. Il est donc insensé de vouloir posséder l'Océan. Et font-ils autre chose, ces impatients de la gloire qui entassent œuvres sur œuvres en variant chaque jour le mode, le genre, le

[1] *Traité de peinture* suivi d'un *Essai sur la sculpture*, etc., *ut supra*, tome II, p. 30-34.

rhythme, le caractère de leurs travaux? Font-ils autre chose, ces statuaires qui chaque jour, sans principe, sans frein, sans goût, sans préférences, changent de sentier, passant de la sculpture religieuse à la sculpture historique, de l'histoire à l'allégorie, de l'allégorie au portrait? Demandez-leur ce qu'ils aiment, ce qu'ils poursuivent.

Ils l'ignorent.

Tout homme qui veut être grand n'a qu'un but.

Or, pendant que vous cherchez ainsi votre voie, trop enclins aux courses buissonnières, quand votre renommée, votre talent, sont en jeu, jeunes hommes qui tenez un ciseau, vous ne savez pas voir vos aînés. Plus sages, plus réfléchis, plus épris de la règle, ils sont devenus des maîtres. Nous les saluons volontiers de ce beau nom que vous-mêmes pourriez conquérir, sans cette perpétuelle dispersion de vos forces.

N'y a-t-il donc pas en ce temps-ci, sur tous les champs de lutte, assez de germes perdus, assez d'intelligences qui s'épuisent sans profit? Ce ne sont pas les prodigues qui régneront. Ils vivent et ils s'usent. Oublions-les.

Mais vous qui le pouvez encore, aimez les maîtres : ceux du passé lointain, ceux d'hier, ceux de l'heure présente. Prenez votre ciseau dans vos mains courageuses et groupez-vous autour d'eux. Suivez leurs exemples. Saluez-les du titre de chefs d'école. Vous les aurez grandis, ce qui est un honneur, et vous-mêmes éprouverez sûrement le bienfait de leur voisinage. Donnez à ce siècle qui penche vers son déclin de compter parmi vous un chef que l'on puisse opposer aux peintres Louis David, Ingres, Delacroix, qui ont ajouté tant d'éclat à son aurore. Faites

que la France, toujours fertile en statuaires, puisse montrer un jour à l'Europe l'armée régulière, disciplinée de ses maîtres d'œuvres. Songez que vous avez charge d'avenir, et qu'il importe à notre génération de laisser, elle aussi, son sillon durable et lumineux au firmament de l'art plastique.

ANNEXE

DÉCORATIONS ET MÉDAILLES

I

NOMINATIONS ET PROMOTIONS
DE SCULPTEURS

DANS L'ORDRE DE LA LÉGION D'HONNEUR

1878

OFFICIERS.

MM.

Crauck (Gustave-Adolphe-Désiré),	France.
Falguière (Jean-Alexandre-Joseph),	France.
Leighton (Frédéric),	Angleterre.
Monteverde (G.),	Italie.

CHEVALIERS.

MM.

Allar (André-Joseph),	France.
Antokolski (M. M.),	Russie.
Becquet (Just.),	France.
Civiletti (B.),	Italie.
De Vigne (Paul),	Belgique.
Epinay (Prosper, comte d'),	Angleterre.
Fraikin (Charles-Auguste),	Belgique.
Gautherin (Jean),	France.
Kundmann (Carl),	Autriche.

MM.

Lafrance (Jules-Isidore),	France.
Maniglier (Henri-Charles),	France.
Marshall (W.-Calder),	Angleterre.
Tabacchi (Odoardo),	Italie.
Tournois (Joseph),	France.

II

GRANDS PRIX.

RAPPEL DE MÉDAILLE D'HONNEUR.

M.

Guillaume (Claude-Jean-Baptiste-Eugène),	France.

MÉDAILLES D'HONNEUR.

MM.

Antokolski (M. M.),	Russie.
Dubois (Paul),	France.
Hiolle (Ernest-Eugène),	France.
Mercié (Marius-Jean-Antoine),	France.
Monteverde (le commandeur G.),	Italie.

RAPPELS DE MÉDAILLES DE PREMIÈRE CLASSE.

MM.

Crauck (Gustave-Adolphe-Désiré),	France.
Falguière (Jean-Alexandre-Joseph),	France.
Millet (Aimé),	France.
Thomas (Gabriel-Jules),	France.

MÉDAILLES DE PREMIÈRE CLASSE.

MM.

Allar (André-Joseph),	France.
Barrias (Louis-Ernest),	France.
Chaplain (Jules-Clément),	France.
Civiletti (B.),	Italie.

DÉCORATIONS ET MÉDAILLES.

MM.

Delaplanche (Eugène),	France.
De Vigne (Paul),	Belgique.
Lafrance (Jules-Isidore),	France.
Leighton (Frédéric),	Angleterre.
Moreau (Mathurin),	France.
Schœnewerk (Alexandre),	France.
Zumbusch (Kaspar),	Autriche.

MÉDAILLES DE DEUXIÈME CLASSE.

MM.

Aizelin (Eugène),	France.
Becquet (Just),	France.
Belliazzi (R.),	Italie.
Boehm (J. E.),	Angleterre.
Caïn (Auguste),	France.
Degeorge (Charles-Jean-Marie),	France.
Gérome (Jean-Léon),	France.
Ginotti (G.),	Italie.
Lenoir (Alfred),	France.
Lepère (Alfred-Adolphe-Édouard),	France.
Leroux (Frédéric-Étienne),	France.
Marqueste (Laurent-Honoré),	France.
Mignon (L.),	Belgique.
Noël (Edme-Antony-Paul),	France.
Sanson (Justin-Chrysostome),	France.
Tautenhayn (J.),	Autriche.
Tilgner (V.),	Autriche.
Tournois (Joseph),	France.

MÉDAILLES DE TROISIÈME CLASSE.

MM.

Aubé (Jean-Paul),	France.
Baujault (Jean-Baptiste),	France.
Borghi (Ambroghio),	Italie.
Bortone (A.),	Italie.
Bourgeois (Charles-Arthur, baron),	France.
Caillé Joseph-Michel),	France.
Cattier (Armand),	Belgique.
Damé (Ernest),	France.
Gandarias (D. Justo),	Espagne.

MM.

Gautherin (Jean),	France.
Hove (Bartholemeus van),	Pays-Bas.
La Vingtrie (Paul-Armand Bayard de),	France.
Moreau-Vauthier (Augustin),	France.
Morice (Léopold),	France.
Moulin (Hippolyte),	France.
Simoes d'Almeida (J.),	Portugal.
Tchijoff (M. A.),	Russie.
Wagner (A.),	Autriche.

MENTIONS HONORABLES.

MM.

Ahlborn (madame L.),	Suède.
Barthelemy (Raymond),	France.
Berg (O.),	Suède.
Bertaux (madame Léon),	France.
Börjesson (mademoiselle Agnès),	Suède.
Comein (P.),	Belgique.
Corbel (Jacques-Ange),	France.
Doré (Gustave),	France.
Ferrari (E.),	Italie.
Idrac (Jean-Antoine-Marie),	France.
Maccagnani (E.),	Italie.
Runeberg (W.),	Russie.
Scharff (A.),	Autriche.
Schmidgruber (A.),	Autriche.
Smith (C.),	Danemark.
Soares dos Reis (A.),	Portugal.
Tabacchi (O.),	Italie.
Wiener (C.),	Belgique.

DIPLOMES A LA MÉMOIRE DE SCULPTEURS DÉCÉDÉS.

MM.

Barye (Antoine-Louis),	France.
Cabet (Jean-Baptiste-Paul),	France.
Carpeaux (Jean-Baptiste),	France.
Perraud (Jean-Joseph),	France.
Rochet (Louis),	France.

TABLES

SOURCES BIBLIOGRAPHIQUES

Anecdotes of the arts in England, or comparative observations on architecture, sculpture, and painting chiefly illustrated by specimens, by Rev. James DALLAWAY. Oxford-London, 1800, 1 vol. in-8°.

Annales ordinis sancti Benedicti, par DOM MABILLON. Paris, 1703-1739, 6 vol. in-fol.

Antiquités (les) et recherches des villes, châteaux et places remarquables de toute la France, suivant l'ordre des huit parlements, par André DUCHESNE. Paris, 1668, 2 vol. in-12.

Antiquités (les), histoires et choses les plus remarquables de la ville d'Amiens, par Adrien DE LA MORLIÈRE. Paris, 1642, 2 tomes en 1 volume in-fol.

Archives de l'art français, Recueil de documents inédits relatifs à l'histoire des arts en France, par M. Ph. DE CHENNEVIÈRES. Paris, Dumoulin, 1852-1862, 6 vol. in-8°.

Artistes français (les) à l'étranger, par L. DUSSIEUX. Paris, Lecoffre, 1876, in-8° (troisième édition).

Correspondance de Henri Regnault, recueillie et annotée par Arthur DUPARC. Paris, Charpentier et Cie, 1873, in-12.

Correspondance inédite des directeurs de l'Académie de France à Rome. Archives nationales 0^1 1936 (*Lettres de la Teulière*).

Cours d'histoire des États européens jusqu'en 1789, par SCHOELL. Paris, 1830-1834, 46 vol. in-8°.

David d'Angers, sa vie, son œuvre, ses écrits et ses contemporains. Paris, E. Plon et Cie, 1878, 2 vol. gr. in-8°.

Delle vite de' pittori, scultori, ed architetti Genovesi, par Carlo Giuseppe RATTI. Genova, 1768, in-4°.

Description de la ville de Dresde et des environs, par Johann August LEHNINGER. Dresde, 1782, 1 vol. in-12.

Description de Paris et des belles maisons des environs, par PIGANIOL DE LA FORCE. Paris, 1742, 8 vol. in-12.

Diccionario historico de los mas ilustres professores de las Bellas Artes en España, par Juan Agustin Cean BERMUDEZ. Madrid, 1800, 6 vol. in-8°.

Dictionnaire des artistes dont nous avons des estampes, avec une notice détaillée de leurs ouvrages gravés, par Carl Heinrich VON HEINECKEN. Leipzig, 1778-1790, 4 vol. in-8°.

Dictionnaire des artistes, ou Notice historique et raisonnée des architectes, peintres, graveurs, sculpteurs, musiciens, acteurs et danseurs, imprimeurs, horlogers et méchaniciens, par l'abbé DE FONTENAI. Paris, 1776, 2 vol. in-12.

Essais historiques et topographiques sur l'église cathédrale de Strasbourg, par l'abbé GRANDIDIER. Strasbourg, 1782, 1 vol. in-8°.

Esthétique d'HEGEL, trad. franç. par Ch. BÉNARD. Deuxième édition, Paris, Germer Baillière, 1875, 2 vol. in-8°.

Explication des ouvrages de peinture, sculpture, architecture, gravure et lithographie des artistes vivants exposés au palais des Champs-Élysées le 1er mai 1876. Paris, Imprimerie nationale, 1876, 1 vol. in–12.

Frédéric le Grand, ou Mes Souvenirs de vingt ans de séjour à Berlin, par THIÉBAULT. Paris, 1827, 5 vol. in-8°.

Grandes Chroniques de France (les), selon qu'elles sont conservées en l'église de Saint-Denis en France, publiées par M. Paulin PARIS. Paris, Techener, 1836-39, 8 vol. petit in-8°.

Histoire de l'abbaye royale de Saint-Denis en France, par Michel FÉLIBIEN. Paris, 1706, in-fol.

Histoire de la sculpture antique, par T. B. ÉMÉRIC-DAVID. Paris, Renouard, 1862, 1 vol. in-12.

Histoire de la sculpture française, par T. B. ÉMÉRIC-DAVID, *accompagnée de notes et observations,* par M. J. DU SEIGNEUR, *statuaire.* Paris, Renouard, 1862, 1 vol. in-12.

Histoire de la ville de Chartres, du pays chartrain et de la Beauce, par Guillaume DOYEN. Paris, 1786, 2 vol in-8°.

Histoire de la ville de Paris, par Michel FÉLIBIEN. Paris, 1755, 5 volumes in-fol.

Histoires et recherches des antiquités de la ville de Paris, par Henri SAUVAL. Paris, 1724, 3 vol. in-fol.

Histoire générale et particulière de Bourgogne, avec des notes, des dissertations et des preuves, par D. Urb. PLANCHER et D. MERLE. Dijon, 1739-1758-1781, 4 vol. in fol.

Histoire naturelle, par PLINE.

Idea del tempio della pittura, nella quale egli discorre dell' origine e fondamento delle cose contenute nel suo trattato del arte della Pittura, par Giovanni Paolo LOMAZZO. Bologna, 1785, in-8°.

Images (les) ou Tableaux de plate peinture des deux Philostrate, par Blaise DE VIGENÈRE. Paris, 1579, 1 vol. in-4°.

Influence de l'Italie sur les lettres françaises depuis le treizième siècle jusqu'au siècle de Louis XIV, par RATHERY. Paris, 1853, in-8°.

Institutions oratoires, par QUINTILIEN.

Inventaire général des richesses d'art de la France. Paris, E. Plon et Cie, 1876, in-8° (en cours de publication).

In Verrem, actio secunda, par CICÉRON.

Lettre sur Pierre Puget, sculpteur, peintre et architecte, par le P. BOUGEREL. Paris, 1752, in-12.

Mémoires contenant l'histoire ecclésiastique et civile d'Auxerre, par l'abbé LEBEUF. Paris, 1754-1757, 15 vol. in-12.

Mémoires et journal de Jean-Georges Wille, publiés d'après les manuscrits et autographes de la Bibliothèque, par Georges DUPLESSIS, avec une préface par Edmond et Jules DE GONCOURT. Paris, 1857, 2 vol. in-8°.

Mémoires inédits sur la vie et les ouvrages des membres de l'Académie royale de peinture et de sculpture, publiés d'après les manuscrits conservés à l'École impériale des Beaux-Arts, par MM. L. DUSSIEUX, E. SOULIÉ, Ph. DE CHENNEVIÈRES, Paul MANTZ, A. DE MONTAIGLON. Paris, Dumoulin, 1854, 2 vol. in-8°.

Monuments (les) de la monarchie française, par DOM MONTFAUCON. Paris, 1729-1733, 5 vol. in-fol.

Monuments français, tels que tombeaux, inscriptions, statues, vitraux, mosaïques, fresques, etc., tirés des abbayes, monastères, châteaux et autres lieux, par Aubin-Louis MILLIN. Paris, an XI (1802), 5 volumes in-4° avec planches.

Neus allgemeines Künstler-Lexicon oder nachrichten von dem Leben und den Werken der maler, Bildauer, Baumeister, Kupferstecher, Formschneider, Lithographen, Zeichner, Médailleure, Elfenbeinarbeiter, etc., par G. K. NAGLER. München, 1835-1852, 11 vol. in-8°.

Notice historique sur Bouchardon, suivie de quelques lettres de ce statuaire, par CARNANDET. Paris, Techener, 1855, in-8°.

Notice sur Laurent Guyard, par Émile JOLIBOIS. 1841, in-8°.

Nouvelle Biographie générale, publiée par MM. Firmin Didot frères. Paris, 46 vol. in-8°.

Nouvelle Description géographique et historique de France, par PIGANIOL DE LA FORCE. Paris, 1751-1753, 15 vol. in-12.

Œuvre (l') et la vie de Michel-Ange, dessinateur, sculpteur, peintre, architecte et poëte, par MM. Charles BLANC, Eugène GUILLAUME, Paul MANTZ, Charles GARNIER, MEZIÈRES, Anatole DE MONTAIGLON, Georges DUPLESSIS et Louis GONSE. Paris, *Gazette des Beaux-Arts*, 1876, in-4°.

Œuvres complètes d'Étienne Falconet, précédées de la vie de Falconet, par P. C. LEVESQUE, membre de l'Institut. Paris, Dentu, 1808, 3 vol. in-8°.

Raccolta di alcuni opuscoli sopra varie materie di pittura, scultura e architettura, par Filippo BALDINUCCI. Firenze, 1766, 6 vol. in-4°

Renaissance (la) des arts à la cour de France, études sur le seizième siècle, par le comte Léon DE LABORDE. Paris, 1851 et 1855, 2 vol. in-8°.

Rome moderne avec toutes ses magnificences et ses délices, par François DESEINE. Leyde, 1713, 6 vol. in-12.

Sculpture (la) au Salon de 1873.

Sculpture (la) au Salon de 1874.

Sculpture (la) au Salon de 1875.

Sculpture (la) au Salon de 1876.

Sculpture (la) au Salon de 1877.

Sculpture (la) au Salon de 1878.

Théâtre des antiquitez de Paris, par le P. Jacques DUBREUIL. Paris, 1612, 1 vol. in-4°.

Traité de peinture, suivi d'un *Essai sur la sculpture* et d'un *Catalogue raisonné des plus fameux peintres, sculpteurs et graveurs de l'école française pour servir d'introduction à l'histoire universelle relative à ces beaux-arts*, par DANDRÉ-BARDON. Paris, 1765, 2 vol. in-12.

Veterum aliquot scriptorum qui in Galliæ bibliothecis, maxime Benedictinorum, latuerant spicilegium, par DOM D'ACHERY. Paris, 1723, 3 vol. in-fol.

Vie de François Chauveau et de ses deux fils Evrard et René, par Denis-Pierre-Jean PAPILLON DE LA FERTÉ (réimprimée par les soins de MM. Th. ARNAULDET, P. CHÉRON et A. DE MONTAIGLON. Paris, Jannet, 1854, in-8°.

Vie de Houdon, par Anatole DE MONTAIGLON et GRATET-DUPLESSIS, *Revue universelle des Arts*, tome I et II.

Vies (les) des hommes illustres, de PLUTARQUE. Paris, Hachette et Cⁱᵉ, 1872, 4 vol. in-12.

Vite (le) de' pittori, scultori ed architetti, dal pontificato di Gregorio XIII, del 1572 *in fino a tempi di Papa Urbino Ottavo nel* 1642, par Giovanni BAGLIONE. Roma, 1642, 1 vol. in-4°.

Voyage de deux Français en Allemagne, Danemark, Suède, Russie et Pologne de 1790 à 1792, par FORTIA DE PILES. Paris, 1796, 5 vol. in-8°.

Voyage d'un Français en Italie en 1765-66, par Joseph-Jérôme LE FRANÇAIS DE LALANDE. Paris, 1786, 9 vol. in-12.

Voyage littéraire de deux religieux benédictins de la congrégation de Saint-Maur, par DOM MARTÈNE. Paris, 1724, in-4°.

Voyage fait en Asie, par BERGERON. Paris, 1634, in-4°.

TABLE RAISONNÉE

DES NOMS DE PERSONNES ET DES OEUVRES D'ART

CITÉS DANS CET OUVRAGE

Achery (dom d'), 26.
Achille, buste, 117.
Acier (Michel-Victor), 41.
Adam, statue, 85.
Adam aîné, 39.
Adam le cadet, 42.
Afrique (l'), statue, 63.
Agésandre, 16.
Agriculture (l'), statue, 60.
Ahlborn (madame L.), 226.
Air (l'), statue, 52, 63.
Aizelin (Eugène), 66, 67, 225.
Ajax s'éveillant de sa fureur, statue, 91.
Albrecht Dürer, statue, 76.
Alençon (comte d'), 28.
Alexandre, 23, 133.
Alexandre, statue, 116.
Alexandre III, 27.
Allar (André-Joseph), 46, 66, 198, 223, 224.
Allasseur (Jean-Jules), 66.
Amazone, statue, 4.
Amazone blessée (l'), statue, 20.
Amérique du Nord (l'), statue, 63.
Amérique du Sud (l'), statue, 63, 66.
Amour (l') aiguisant ses flèches, statue, 93.
Amour (l') qui cache une flèche parmi les fleurs, statue, 103.

Anacréon, ronde bosse, 55, 198.
Andersen (H. C.), statue, 90.
Ange déchu (l'), statue, 139.
Angleterre (l'), statue, 66.
ANGOULÊME (Jacques D'), 38.
ANGUIER (Michel), 39, 204, 205.
ANTOKOLSKI (M. M.), 46, 109, 110, 111, 223, 224.
APOLLONIUS, 14.
Apothéose d'Homère, plafond, 188.
Apothéose d'Ingres, bas-relief, 188, 189.
Après le bain, statue, 123.
Arcadie (l'), toile, 8.
Architecture (l'), statue, 60.
Arion, statue, 203.
ARISTOPHANE, 47, 92.
ARISTOTE, 14.
ARNAULDET (Th.), 42.
ARRAS (Nicolas D'), 39.
Artiste (l'), statue, 159.
Art militaire (l'), statue, 60.
Asie (l'), statue, 63.
ASNIÈRES (Jehan D'), 33.
ASQUILINUS, 27.
Astronomie (l'), statue, 60, 225.
Athlète luttant avec un python, statue, 148, 149
Athlètes, statues, 4.
AUBÉ (Jean-Paul), 60.
AUBER (Daniel-François-Esprit), 63.
Au revoir, buste, 160.
Australie (l'), statue, 66.
Autriche (l'), statue, 65, 66.

Bacchante se rendant au sacrifice sur le mont Cithéron, statue, 199.
Bacchus jeune, statue, 126.
BACHELIER (Nicolas), 39.
BAGLIONE (Giovanni), 39.
BALDINUCCI (Filippo), 38, 39.
Baptême de sainte Valère par saint Martial, bas-relief, 175.
BARILLE (Jean), 38.
BARRIAS (Ernest-Louis), 203, 224.
BARSE (Jacques DE LA), 30.
Bart (Jean), statue, 34.
BARTHÉLEMY (Raymond), 60, 226.
BARTHOLDI (Frédéric-Auguste), 204.
BARYE (Antoine-Louis), 12, 31, 149, 168, 226.

BAUJAULT (Jean-Baptiste), 60, 225.
BECQUET (Just), 46, 223, 225.
BEER (Friedrich), 77.
BEETHOVEN (Ludwig van), 9.
Beethoven, statue, 76, 77.
BEGAS (Renaud), 84, 85.
Belgique (la), statue, 66.
BELLIAZZI (R.), 123, 225.
BELLVER Y RAMON (D. Ricardo), 139.
BÉNARD (Ch), 169.
BERG (O.), 99, 100, 226.
Berger dormant, statue, 85.
BERGERON, 44, 45.
BERMUDEZ (Juan-Agustin-Cean), 36, 37.
Berryer, monument, 46, 56, 191, 192.
BERTAUX (madame Léon), 226.
BERTHE (la reine), 203.
BERTHELOT, 39.
Bettina, buste, 134.
BIARD (Pierre), 31.
Bichat, statue, 34
BISSEN (Herman-Wilhelm), 90, 93, 94, 95.
BLACKBURN (Henry), 147.
BLANC (Charles), 15.
BLANCHARD (Jules), 64, 203.
Blumer, buste, 134
Bocca (la) della Verità, statue, 203.
BOCK (A. R von), 109.
BOEHM (J. E.), 149, 225.
Boerhaave, statue, 153.
Bœuf, ronde bosse, 52, 64
BOILEAU (Étienne), 171.
BOITTE (Louis-François-Philippe), 193.
BOIVIN, 77.
BOLIVAR, 188.
Bolivie (la), statue, 187.
Bonchamps, statue, 34.
BONNASSIEUX (Jean), 46, 56, 184, 185.
BONTEMPS (Pierre), 30.
BORGHI (A.), 127, 225.
BÖRJESSON (mademoiselle Agnès), 226.
BORTONE (A.), 225.
Botanique (la), statue, 60.
BOTZARIS (Marco), 40.
BOUCHARDON (Edme), 31, 39.

BOUCHARDON (Philippe), 42, 99.
BOUCHER (Guillaume), 44.
BOUCHER (Laurent), 44.
BOUCHER (Roger), 44.
BOUDARD (Jean-Baptiste), 38.
BOUGEREL (le P.), 37.
BOURDAIS (Jules), 62.
BOURGEOIS (Charles-Arthur baron), 225.
BOURGEOIS (Louis-Maximilien), 60, 66, 204.
BOURGOGNE (Philippe DE), 36, 37.
BOUSSEAU (Jacques), 37.
BOUTEILLIER (Jehan), 29.
Buffon, statuette, 75.
BURG (J. L. VAN DEN), 153.
BRUNIN (C.), 157, 160.
BYRON (lord), 40.

CABAT (Louis), 8.
CABET (Jean-Baptiste-Paul), 46, 226.
CABUCHET, 189.
CAFFIERI (Philippe), 94.
CAILLÉ (Joseph-Michel), 66, 225.
Caïn, statue, 91.
CAÏN (Auguste), 52, 64, 168, 225.
CALDERON, 95.
Calista hésitant entre le christianisme et le paganisme, statue, 158-159.
CAMBOS (Jules), 60, 203.
Camoëns, statue, 43.
Canaris (Constantin), buste, 40.
Canaris à Scio, groupe, 122, 123.
Canéphores, statue, 5.
CANO (Alonzo), 137.
CANOVA, 103.
CAPELLARO (Charles-Romain), 205.
CAPTIER (Étienne-François), 46, 66, 185.
CARNANDET, 39.
CARPEAUX (Jean-Baptiste), 31, 226.
CARRIER-BELLEUSE (Albert-Ernest), 64.
CARTELLIER (Pierre), 22, 31.
Cassandre, poursuivie par Ajax, s'attache a l'autel de Minerve, statue, 199.
CATHERINE II, 22, 41.
CATTERMOLE (G.), 72.
CATTIER (A.), 160, 225.

Cauer (C.), 85.
Cavelier (Jules-Pierre), 52, 62, 186.
Céramique (la), statue, 60, 63.
Chabrol (comte de), statue, 188.
Chalepas, 117.
Chambard (Louis-Léopold), 60.
Champagne (Jean), 39.
Chanzy (général), buste, 211.
Chaplain (Jules-Clément), 224.
Chapu (Henri-Michel-Antoine), 11, 46, 56, 185, 191, 192, 205, 206, 210, 211.
Charité (la), statue, 192.
Charles Ier, 42.
Charles V, 29.
Charles de Valois, 33.
Charpentier (René), 42.
Chartres (Jacques de), 29.
Chateaubriand (François-Auguste, vicomte de), 191.
Chatrousse (Émile), 66.
Chaudet (Antoine-Denis), 31, 34, 94.
Chauveau (René), 42, 99.
Chelles (Jehan de), 27, 28.
Chennevières (Ph. de), 37, 39, 42.
Chéron (P.), 42.
Cheval, ronde bosse, 52, 64.
Chevalier (Hyacinthe), 60.
Chevaux de Marly, rondes bosses, 49.
Chevelure (la) de Bérénice, statue, 127.
Cheverus, statue, 34.
Chervet (Léon-François), 60.
Chili (le), statue, 187.
Chimie (la), statue, 60.
Chine (la), statue, 66.
Choûte, mulâtresse de la Guadeloupe, buste, 134.
Chrétien (Eugène-Ernest), 60.
Christ devant le peuple (le), statue, 110, 111.
Christ en croix, statue, 138.
Christ au tombeau, bas-relief, 175.
Churchill, 94.
Cicéron, 5, 6.
Ciocciara (la), buste, 160.
Civiletti (B.), 46, 122, 123, 223, 224.
Cléopâtre, statue, 127.
Clerc (Georges), 60.
Clésinger (Jean-Baptiste-Auguste), 65, 189, 199.

CLOTAIRE I^{er}, 25.
Clytie, statue, 148.
COLBERT (Jean-Baptiste), 15.
Colin-Maillard, statue, 108.
COLLOT (mademoiselle), 41.
Colomb (Christophe), monument, 43.
COLOMBE (Michel), 30, 34, 45, 46, 56.
Combat des Lapithes et des Centaures aux noces de Pirithoüs et d'Hippodamie, bas-relief, 77, 78, 79.
Combat de taureaux romains, groupe, 160.
COMEIN (P.), 226.
COPERNIC, 118.
CORBEL (Jacques-Ange), 226.
CORBELLINI (Q.), 127.
CORDIER (Charles), 39, 43.
Corneille, statue, 34, 200.
CORNELIUS (Pierre DE), 72.
Cornelius Rufus, buste, 208.
COROT (Jean-Baptiste-Camille), 8.
CORTOT (Jean-Pierre), 85.
COSTENOBLE (F.), 75, 76.
COUDRAY (François), 41.
COUDRAY (Pierre), 41.
Courage militaire (le), statue, 192.
COUSIN (Jean), 30.
COUSTOU (Guillaume), 31, 34.
COUSTOU (Nicolas), 31, 34.
COYSEVOX (Antoine), 31.
CRAUK (Gustave-Adolphe-Désiré), 46, 189, 190, 223.
CROISY (Aristide), 211.
Cruche cassée (la), toile, 203.
CUGNOT (Louis-Léon), 66, 186, 187.
Cupidon fait prisonnier par Vénus, groupe, 148.
Cuvier, statue, 34.

DAGOBERT, 26.
DALLAWAY (Rév. James), 43.
DAMÉ (Ernest), 225.
DANDRÉ-BARDON, 37, 217.
Danemark (le), statue, 66.
DANTE ALIGHIERI, 24, 182.
Daphnis, groupe, 160.
DAUBIGNY (Charles-François), 8.
David, statue, 56, 184, 185.
DAVID (Félicien), 9.

David (Jacques-Louis), 63, 218.
David d'Angers (Pierre-Jean), 22, 31, 34, 35, 40, 63, 94, 126, 172.
Davioud (Gabriel-François-Antoine), 62.
Debut (D.), 186.
Degeorge (Charles-Jean-Marie), 225.
Dejoux (Claude), 22.
Delacroix (Ferdinand-Victor-Eugène), 63, 72, 218.
Delaplanche (Eugène), 46, 63, 184, 225.
Delavigne (Casimir), statue, 34.
Délivrance d'Andromède par Persée, groupe, 199.
Delorme (Jean-André), 66.
Deloye (Gustave), 66, 211.
Démosthènes, 192.
Dernier Soupir (le), haut relief, 110.
Desaulleaux (Pierre), 30.
Deseine (François), 39.
De Vigne (P.), 46, 158, 223, 225.
Diogène cherchant un homme avec sa lanterne, statue, 91, 92.
Divonne (mademoiselle de), buste, 77.
Docteur F... (le), buste, 77.
Dom Sébastien enfant, statue, 143, 144.
Doré (Gustave), 226.
Doublemard (Amédée-Donatien), 66.
Douai (Jean de), 38.
Doyen (Guillaume), 27.
Drossis (L), 116.
Drouot, statue, 34.
Dubois (Paul), 45, 183, 184, 192, 193, 224.
Dubray (Vital-Gabriel), 60.
Dubreuil (le P. Jacques), 29.
Dubut (Charles-Claude), 42.
Duchesne (André), 33.
Dumandré (Hubert), 37.
Duparc (Arthur), 11.
Dupré (J.), 129.
Durand (Ludovic), 60.
Duret (Francisque), 31.
Dussieux (L.), 39.

Eau (l'), statue, 52, 63.
Education (l'), statue, 60.
Egypte (l'), statue, 66.
Eléphant, ronde bosse, 52, 64.
Eloquence (l'), statue, 46, 191.
Eméric-David (T. B.), 38, 39, 47.

Enfance (l') de Bacchus, groupe, 199.
Enfant, statue, 99, 100.
ENGUERRAND DE MARIGNY, 32, 33.
Enlèvement d'Amphitrite (l'), statue, 138, 139.
Enlèvement de Déjanire par le centoure Nessus, groupe, 199.
Enlèvement (l') des Sabines, groupe, 84.
EPINAY (Prosper, comte D'), 148, 223.
Epinay (madame d'), statue, 148.
Equateur (l'), statue, 187.
ERWIN DE STEINBACH, 29.
Erwin de Steinbach, statue, 29.
Espagne (l'), statue, 66.
Espérance (l'), statue, 204, 205.
Esprit (l') de Copernic, statue, 117, 118.
Etalon du Clydesdale, ronde bosse, 149.
Etats-Unis (les), statue, 66.
ETEX (Antoine), 188, 189.
Ethnographie (l'), statue, 60.
Etigny (d'), statue, 46.
Etude (l'), statue, 139.
EUDE (Louis-Adolphe), 60.
Europe (l'), statue, 63.
Ève, statue, 183, 184.
Ève après sa faute, statue, 184.
Evrard, évêque d'Amiens, statue, 28.
Exécution (l') sans jugement, toile, 11.
Explosion (l') de la tour de la Mercède, bas-relief, 187.

FABVIER (Charles-Nicolas), 23.
FALCONET (Étienne), 3, 22, 31, 41, 63.
FALGUIÈRE (Jean-Alexandre-Joseph), 46, 63, 177, 178, 223, 224.
Faucheur (le), statue, 205.
FAUCHIER (Robert), 30.
FELIBIEN (Michel), 26, 30.
FÉLON (Joseph), 60.
Femme adultère (la), statue, 203.
Fénelon, statue, 35.
FERRARI (E.), 123, 226.
Fidélité (la), statue, 46, 191.
FLAXMAN (John), 77, 147.
Fleuriste (la), statue, 123.
FOGELBERG, 99, 100.
Foi (la), statue, 192, 193.
FOIX (Louis DE), 37.
FONTANA, (G.), 148.

Fontenai (l'abbé de), 42.
Force (la), statue, 64, 204, 205.
Fortia de Piles, 41, 42.
Foy, statue, 35.
Foyatier (Denis), 22.
Fraikin (Charles-Auguste), 159, 223.
Franciosino (le), 39.
*François I*er, statue, 186.
François II, duc de Bretagne, monument, 45.
François-Joseph, empereur d'Autriche, statue, 189.
Franklin (Benjamin), 43.
Franqueville (Pierre de), 38.
Frédéric VII, statue, 90.
Frédéric-Barberousse, 109.
Frédérick Lemaître, buste, 211.
Frémiet (Emmanuel), 37, 52, 64, 149, 168.
Frison (Barthélémy), 188.
Fronton des Luttes olympiques, haut relief, 117.
Fulbert, 27.
Fuller (C. F.), 148.

Galvez, statue, 187.
Galvez fortifiant la tour de la Mercède en présence du président Prado, bas-relief, 187.
Gandarias (D. Justo), 138, 139, 225.
Gansel (Jehan), 30.
Garnier (Charles), 15.
Gautherin (Jean), 60, 175, 223, 226.
Gauthier (Charles), 60.
Général Prim (le), toile, 11.
Génie civil (le), statue, 60, 61.
Génie (le) du Progrès moderne, statue, 133, 134.
Géographie (la), statue, 60.
Gérome (Jean-Léon), 203, 204, 225.
Ghiberti (Lorenzo), 124.
Gilbert (Nicolas), 201.
Gillet (Nicolas-François), 40.
Ginotti (G.), 225.
Girardon (François), 31, 63, 94, 99.
Gladiateur combattant (le), statue, 91.
Gladiateur, groupe, 203, 204.
Gloria victis, groupe, 46.
Glosimodt (O.), 103.
Gobert, groupe, 35.
Goethe (Jean-Wolfgang), 41, 84.

Goncourt (Edmond de), 41.
Goncourt (Jules de), 41.
Gonse (Louis), 15.
Gontran, 25.
Gounod (Charles-François), 9.
Goujon (Jean), 30, 34, 46.
Gori (L), 123.
Grandidier (l'abbé), 29.
Grant (sir Francis), buste, 149.
Grant (miss Mary), 149.
Grattet-Duplessis (Georges), 15, 39, 41, 43.
Grèce (la), statue, 66.
Grétry (André-Ernest-Modeste), 63.
Greuze (Jean-Baptiste), 63, 203.
Gruyère (Théodore-Charles), 66.
Guillain (Simon), 31, 204.
Guillaume (abbé de Saint-Benigne), 27.
Guillaume (Claude-Jean-Baptiste-Eugène), 15, 45, 55, 175, 176, 188, 190, 198, 224.
Guerre (la), statue, 204.
Guisky (Marcelin), 77.
Gumery (Alphonse), 205.
Gutenberg, statue, 34.
Gutenberg, médaillon, 153.
Guyard (Laurent), 38.

Hagueneau (Nicolas de), 83.
Hamlet, statue, 109.
Hasselriis (L.), 92, 93.
Hegel (Georges-William-Frédéric), 84, 169, 173, 175.
Heiberg (Jean-Louis), buste, 93, 94, 95.
Heiberg (Pierre-André), 94.
Heine (Heinrich), statue, 92.
Heinecken (Carl-Heinrich von), 41, 42.
Heius, 5.
Héliotrope, statue, 158.
Henri IV, 31.
Hérodote, 203.
Hildebrand (Adolphe), 85.
Hincmar, 26.
Hiolle (Ernest-Eugène), 63, 188, 203, 224.
Histoire (l'), statue, 116.
Hoffmann (J.), 92.
Holberg, statue, 90.
Homère, 57, 189, 200, 208.

Hongrie (la), statue, 66.
HONORÉ (M.), 38.
HOUDON (Jean-Antoine), 31, 34, 39, 43, 94, 211.
HOVE (Bartholemeus VAN), 226.
HUET (Paul), 8.
HUTIN (Pierre), 41.
HOVE (B. VAN), 153.
Hypatie, statue, 127.

ICTINUS, 5.
IDRAC (Jean-Antoine-Marie), 226.
IGUEL (Charles), 211.
Imprimerie (l'), statue, 60.
Indes anglaises (les), statue, 66.
Industrie artistique (l'), statue, 75.
Industrie forestière (l'), statue, 60, 61, 62.
Industrie des métaux (l'), statue, 60, 62.
Industrie du meuble (l'), statue, 60, 61, 62.
Industrie des tissus (l'), statue, 60, 62.
INGRES (Jean-Dominique-Auguste), 63, 72, 218.
Ingres, haut relief, 188.
Inondation (l') de Saint-Cloud, toile, 8
Ione, statue, 147.
Italie (l'), statue, 66.
ITASSE (Adolphe), 60.

JACQUEMART (Henri-Alfred), 52, 64, 168.
JACQUES D'ANGOULÊME, 38.
Jacques Ortis, statue, 123.
JACQUET (les frères), 30.
Japon (le), statue, 66, 67.
JEAN DE DOUAI, 38.
Jean le Terrible, 109.
Jeanne d'Arc, statue, 21.
Jeanne d'Arc à Domremy, statue, 185, 186.
Jeanne de Navarre, statue, 29.
Jefferson, statue, 43.
JEHAN DE CHELLES. — DE LAUNAY. — DE LIÉGE. Voyez : CHELLES, LAUNAY, LIÉGE.
Jenner (Edouard) expérimentant le vaccin sur son fils, groupe, 128, 129.
JÉRICHAU, 90.
Jeune Fille et Enfant, groupe, 86.
Jeune Fille fuyant l'Amour, statue, 157.
Jeune Fille de Mégare, statue, 203.

Jeune Grecque au tombeau de Marco Botzaris, statue, 40.
Jeunesse (la), haut relief, 10, 11.
Joie (la), statue, 128.
JOLIBOIS (Émile), 38.
Joueurs d'osselets, statues, 4.
Joueuses de tali, groupe, 148.
JOUFFROY (François), 202.
Judith, toile, 11.
JULIEN (Pierre), 31.
JUSTE (Jean), 30.

KAFT (Emmanuel), 84.
KAULBACH (Guillaume DE), 72.
KERCKHOVE (Saïbas VAN DEN), 157, 160.
KISSLING (R.), 133, 134.
KRAFF (Adam), 83.
KUNDMANN (Carl), 72, 75, 223.

LABORDE (comte LÉON DE), 30.
Laboureur (le), statue, 205.
LACROIX (M.), 38.
LAFORESTERIE (Louis-Edmond), 163, 164.
LAFRANCE (Jules-Isidore), 66, 224, 225.
LALANDE (Joseph-Jérôme LE FRANÇAIS DE), 38.
LA MER, 37.
La Moricière, monument, 45, 56, 192, 193, 194.
LANDSEER (F.), 72.
Lansquenets, statues, 75.
Laocoon, groupe, 104, 149.
Lapithe (le) et le Centaure, groupe, 12.
LARCHEVÊQUE (Pierre), 42, 99.
Larrey, statue, 35.
LATINI (Brunetto), 24.
LAUNAY (Jehan DE), 29.
LAVERETZKI (N.), 109.
LAVIGNE (Hubert), 60, 186.
LA VINGRIE (Paul-Armand BAYARD DE), 60, 226.
LEBEUF (l'abbé), 26.
LEBRUN (André), 41.
Leçon (la) de lecture, groupe, 108.
LEGROS (Pierre), 39.
LEHNINGER (Johann-August), 41.
Leibnitz, statuette, 75.
LEIGHTON (Frédéric), 46, 148, 149, 150, 223, 225.
LEMOT (François-Frédéric), 22, 31.

Lenoir (Alfred), 60, 175, 225.
Léonidas, 23.
Le Père (Alfred-Adolphe-Édouard), 66, 225.
Le Play, buste, 210, 211.
Lequien (Justin-Marie), 66.
Leroux (Frédéric-Etienne), 66, 203, 225.
Leroux (les frères), 30.
Lessing, 77.
Le Sueur (Eustache), 63.
Le Sueur (Hubert), 42.
Levesque (P. C.), 22.
Liberté (la) éclairant le monde, statue, 204.
Liebig (Justus von), buste, 86.
Liége (Jehan de), 29.
Liens d'amour, groupe, 127.
Ligne (Prince-Charles-Joseph de), statue, 157.
Linden (van der), 158, 159.
Linné, statuette, 75.
Lion de Lucerne (le), haut relief, 133.
Loi (la), statue, 64.
Loison (Pierre), 204.
Lomazzo (Giovanni-Paolo), 38.
Lombard (Pierre), statue, 186.
Louis IX, 24.
Louis X, 33.
Louis XIII, 31.
Louis XIV, 31.
Louis XIV, statue, 21.
Louis XV, 31.
Louis XVI, 31.
Louis de Foix, 37.
Louis le Débonnaire, 26.
Louis-Noel (Hubert), 199, 200, 201, 202.
Lulli (Jean-Baptiste), 63.
Lysippe, 40, 215.
Lytton (Bulwer), 85.

Mabillon (dom), 26, 27.
Maccagnani (E.), 226.
Mac Lean (T. N.), 147.
Mac Mahon (maréchal de), statue, 189.
Mademoiselle de Divonne, buste, 77.
Madrazo (Federico), 72.
Magelssen (C. D.), 103.
Magni (le chevalier P.), 128.

MAILLE (Michel), 39.
MALFATTI (A.), 127.
MALFILATRE, 201.
MANIGLIER (Henri-Charles), 199, 224.
MANTZ (Paul), 15, 39.
MARAINI (madame A.), 127, 128.
Marais (le) dans les Landes, toile, 8.
MARCELLIN (Jean-Esprit), 66, 199.
MARCHAND (François), 30.
Mare (la) aux bords de la mer, toile, 8.
Mariage romain, groupe, 45, 198.
MARQUESTE (Laurent-Honoré), 66, 225.
MARSHALL (W. Calder), 148, 224.
MARTÈNE (DOM), 32.
Martyre de sainte Valère, bas-relief, 56.
Mathématiques (les), statue, 60.
Mater dolorosa, statue, 158.
Matin (le), toile, 8.
Mécanique (la), statue, 60.
Médecine (la), statue, 60.
Méditation (la), statue, 192, 193.
Méléagre, statue, 103.
Mendiant (le), statue, 123.
Menzel (le peintre), buste, 84.
MERCADANDE (Laurenzo), 137.
MERCIÉ (Marius-Jean-Antoine), 46, 65, 184, 224.
Mercure et Psyché, groupe, 84.
MERLE (DOM), 30.
Métallurgie (la), statue, 60, 62.
MEZIÈRES (Alfred-Jean-François), 15.
MICHEL (Robert), 37.
MICHEL (Sigisbert), 42.
MICHEL-ANGE BUONARROTI, 15, 36, 38, 124, 133, 137.
Michel-Ange, statue, 76.
MIGNON (L.), 160.
MILLET (Aimé), 46, 63, 186, 187, 188, 224.
MILLET DE MARCILLY (François-Édouard), 60.
MILLIN (Aubin-Louis), 28.
Milon de Crotone, statue, 15.
MILTON, 183, 184.
Minéralogie (la), statue, 60.
Minerve entourée d'enfants, groupe, 109.
Moïse sauvé des eaux et présenté à la fille de Pharaon, groupe, 127.
Moissonneur, statue, 117.
MOLTO Y SUCH (D. Antonio), 139.

Monsini (G.), 123.
Montaiglon (Anatole de), 15, 39, 42, 43.
Montalembert, buste, 210.
Montanez (Juan-Martinez), 137.
Monteverde (le commandeur G.), 46, 128. 223, 224.
Montfaucon (Dom), 26.
Monument funèbre, statue, 86.
Moreau (Mathurin), 63, 225.
Moreau-Vauthier (Augustin), 226.
Morice (Léopold), 226.
Morlière (Adrien de la), 28.
Mort de Socrate (la), statue, 110.
Moulin (Hippolyte), 226.
Mucius Scœvola, statue, 185.
Murillo (Bartholomé-Estéban), 137.
Muse (la) d'André Chénier, statue, 199, 200, 201, 202
Musique (la), 60, 61, 63, 143.
Myron, 5, 16.

Nagler (G. K.), 41, 42
Naissance (la) de Minerve, haut relief, 4.
Napoléon à Brienne, statue, 190.
Napoléon à ses derniers moments, statue, 125.
Narcisse, statue, 203.
Nast, 77.
Navigation (la), statue, 60, 62.
Néron, 40.
Newton, statue, 21.
Nicolas d'Arras, 39.
Nicolas de Hagueneau, 83.
Niel (maréchal), statue, 46, 189.
Niels-Juel, monument, 90.
Noailles (Paul, duc de), 191.
Nodier (Charles), 184.
Noel (Edme-Antony-Paul), 225
Norvége (la), statue, 66.
Nuit (la), statue, 15.
Nunes (A. A.), 143.
Nunez Mendès blessé à mort sur la frégate Numancia, bas-relief, 187.
Nymphe de la Seine, statue, 202.
Nymphe enlevée par un Triton, groupe, 75.

Océanie (l'), statue, 63.
Œhlenschlæger, statue, 90.

Œrsted (H. C.), statue, 90.
Oms (D. Manuel), 138.
Orfévrerie (l'), statue, 60, 61, 63.
Orion, statue, 153.
Ottin (Auguste-Louis-Marie), 66.

Pajou (Augustin), 31.
Palissy (Bernard), 115, 116.
Papillon de la Ferté (Denis-Pierre-Jean), 42.
Papini (J. J.), 127.
Paquette, 44.
Paré (Ambroise), statue, 34.
Paris (Paulin), 33.
Parras (L.), 153.
Parrhasius, 79.
Pausanias, 6, 143.
Paysan (le) en détresse, groupe, 108.
Pays-Bas (les), statue, 66.
Pécher (Jules), 160.
Pêcheur, statue, 117.
Pedro Ier (dom), monument, 43.
Peinture (la), statue, 60, 63.
Pélissier (maréchal), statue, 46, 189, 190.
Pénélope portant à ses prétendants l'arc d'Ulysse, statue, 199.
Perez (Juan), 137.
Péri (la), statue, 127.
Péri (la), groupe, 148.
Périclès, 5, 17, 32, 78.
Pérou (le), statue, 187.
Perraud (Jean-Joseph), 22, 31, 46, 199, 226.
Perrey fils (Léon), 60.
Perse (la), statue, 66.
Péruviens (les) poursuivant l'ennemi en mer, bas-relief, 187.
Peters (C. C.), 92.
Petite Folâtre (la), 108.
Pétrarque, 127.
Pharamond, 29.
Phidias, 3, 4, 5, 16, 23, 32, 40, 47, 78, 94, 110, 116, 123, 133, 170, 215.
Philippe, 23.
Philippe IV, 138.
Philippe V, 37.
Philippe de Bourgogne, 36, 37.
Philippe le Bel, 29, 32, 33.
Philippe le Hardi, 30.

PHILIPPOTIS (D.), 117.
Philopœmen, statue, 40.
PHOCION, 23.
Photographie (la), statue, 60.
Physique (la), statue, 60.
Pic de la Mirandole, statue, 127.
PIERRE LE GRAND, 41.
Pierre le Grand, buste, 110.
PIGALLE (Jean-Baptiste), 22, 31, 41.
PIGANIOL DE LA FORCE, 28, 29.
PILON (Germain), 30.
Pisciculture (la), statue, 60, 62.
PITUÉ (Pierre), 37.
Plaisir du revoir, statue, 153,
PLANCHER (dom Urb.), 27, 30.
PLATON, 14, 110.
PLINE, 3, 4, 5, 6, 14, 40.
PLON (Eugène), 94.
PLOTIN, 13.
PLUTARQUE, 17, 78.
Poésie (la) lyrique et la chanson populaire, groupe, 86.
POLYCLÈTE, 3, 4, 6, 16, 126.
POLYGNOTE, 3, 5.
Pompéienne après le bain, statue, 128.
PORSENNA, 185.
Portugal (le), statue, 66.
POUSSIN (Nicolas), 8, 205.
PRADIER (James), 31, 63.
PRAXITÈLE, 16, 17, 23, 40, 123.
Premier Bain de mer (le), statue, 127.
Premier Pas (le), statue, 138.
Premier Trophée (le), statue, 163, 164.
PRIEUR (Barthélemy), 31.
Printemps (le), toile, 8.
Prométhée, groupe, 77.
PRUSZINSKI (A.), 109.
Psyché, statue, 92.
Psyché avec l'aigle de Jupiter, statue, 108.
Psyché avec la lampe, statue, 108.
Psyché emportée par les zéphyrs, groupe, 107.
Puberté (la), statue, 144.
PUGET (Pierre), 15, 31, 37, 46, 63.

QUEYRON, 28, 29.
QUINTILIEN, 4.

Rabreau (M.), buste, 129.
Rabreau (madame), buste, 129.
Racine, statue, 34.
Ragnar Lodbrock dans la fosse aux serpents, statue, 104.
Ramazzotti (S.), 123.
Rambuteau (comte de), statue, 188.
Rameau (Jean-Philippe), 63.
Raphael, 38, 138.
Rathery, 24.
Ratti (Carlo-Giuseppe), 38.
Rauch (Christian), 72, 83.
Ravy (Jehan), 29.
Rebenga (Juan de), 137.
René d'Anjou, statue, 34.
Regnault (Henri), 11, 63.
Renommées, statues, 46, 64, 65.
Rentrée des troupes à Lima, bas-relief, 187.
Repos (le), statue, 123.
République (la), statue, 65.
Rêverie (la), statue, 163, 164.
Rhinocéros, ronde bosse, 52, 64.
Ribera (Iuseppe), 137.
Rigaud (Hyacinthe), 63.
Riquet, statue, 34.
Rocafuerte, statue, 187, 188.
Rochet (Louis), 43, 46, 199, 226.
Roger (François), 60.
Roldana (Luisa), 138.
Roldana (Pedro), 138.
Rollin, statue, 186.
Rossi (le chevalier A.), 128.
Rossini, statue, 21.
Roubeaud jeune (Louis-Auguste), 66.
Roubillac (Louis-François), 42.
Roucher (Jean-Antoine), 201.
Rouillard (Pierre-Louis), 52, 64, 168.
Rousseau (Théodore), 8.
Rubens (P. P.), buste, 160.
Rude (François), 22, 31, 63, 170.
Runeberg (W.), 107, 108, 226.
Russie (la), statue, 66.
Ruysbroeck, 44.

Saabye (A. V.), 90, 91.
Sabine de Steinbach, 29.

Saint Ambroise, statue, 37.
Saint Bruno, statue, 39.
SAINT-JEAN (Gustave), 60.
SAINT LOUIS, 28, 44.
Saint Louis, statue, 28.
Saint Louis sous le chêne de Vincennes, haut relief, 56, 176.
Saint Pierre, statue, 38.
Saint Pierre (Bernardin de), statue, 34.
SAINT-ROMAIN (Jehan DE), 29.
Saint Sébastien, statue, 37, 109.
Saint Thomas d'Aquin, statue, 175.
Sainte Famille (la), groupe, 153.
Sainte Valère, statue, 176.
Sainte Valère apparaît à saint Martial, bas-relief, 176.
Sainte Valère condamnée au martyre, bas-relief, 176.
Salomé, toile, 11.
SALY (Jacques-François-Joseph), 42.
SAMAIN (L.), 160.
SAMSÓ (D. Juan), 138.
SANCHEZ (Onofrio), 137.
SANSON (Justin-Chrysostome), 46, 66, 225
Sapho, statues, 55, 127, 128, 198.
SARAZIN (Jacques), 39.
Satyre, groupe, 117.
Satyre aspirant avec un chalumeau le vin d'une amphore, statue, 92, 93.
SAUVAL (Henri), 29, 30.
SCHARFF (A.), 226.
SCHELLING, 84.
SCHMIDGRUBER (A.), 76, 226.
SCHOELL, 24.
SCHOENEWERK (Alexandre), 63, 175, 225.
SCHROEDER (Louis), 60.
SCHWANTHALER, 83.
SCOPAS, 16.
Sculpture (la), statue, 60, 63.
Semeur (le), statue, 205, 206.
Senelfelder, médaillon, 153.
SERGELL (Jean-Tobie), 99, 100.
SILBERNAGEL (J.), 72.
SIMART (Pierre-Charles), 22, 31.
SIMOES D'ALMEIDA (J.), 143, 144, 226.
SKEIBROCK (M.), 104.
SLODTZ (Michel-Ange), 39.
SLUTER (Claux), 30.

Smith (C.), 91, 226.
Soares dos Reis (A.), 226.
Sobre, 60.
Socrate, buste, 208.
Soitoux (Jean-François), 65.
Soldi (Emile-Arthur), 60.
Somnolence (la), statue, 203.
Sorcière (la), statue, 85.
Sossi (G.), 126.
Soulié (E.), 39.
Soulié (Frédéric), 201.
Stassoff (W.), buste, 110.
Stein (H.), 90.
Steinbach, voy. Erwin et Sabine.
Stouf (Jean-Baptiste), 22.
Suède (la), statue, 66.
Suger, 27.
Suisse (la), statue, 66.
Sussmann-Hellborn, 85, 86.
Sylvestre II, statue, 35.

Tabacchi (Odoardo), 127, 224, 226.
Tacca (Pierre), 42.
Tacite, 116.
Tadolini (J.), 128.
Talbot (E.), 17.
Talleyrand, 94.
Talma, statue, 35.
Tarcisius, statue, 177, 178.
Taunay (Charles-Antoine), 43.
Taurigny (Richard), 38.
Tautenhayn (J.), 77, 78, 79, 225.
Tchijoff (M. A.), 108, 109.
Télégraphie (la), statue, 60.
Tell (Guillaume), 133.
Temple (Raymond du), 30.
Tentation (la), groupe, 198.
Termes, rondes bosses, 198.
Tête d'un Israélite, buste, 109.
Thabard (Adolphe), 60.
Théodon (Jean-Baptiste), 39.
Thésée, 17.
Thiébault, 42.
Thierry (Jean), 31, 37.
Tholenaar (T.), 153.

THOMAS (Gabriel-Jules), 46, 52, 63, 224.
THORVALDSEN (Bertel), 89, 90, 93, 94, 133.
THUCYDIDE, 17, 116.
TIECK (Ludwig), 41.
TILGNER (V.), 75, 225.
Timon le Misanthrope, statue, 185
Tinctoris (Jean), buste, 160.
TITE-LIVE, 57.
TITIEN (LE), 127.
TOEPFFER (C.), 134.
Tordensjold, monument, 90.
Tournefort, statuette, 75.
TOURNOIS (Joseph), 66, 224, 225.
Travaux de défense de Callao, bas-relief, 187.
Trois Grâces (les), médaillon, 40.
Tycho-Brahé, statue, 90.

VAL (Pierre DE), 29.
VALDÉVIRA (Pedro DE), 137.
VALENCE (Pierre), 30.
VALOIS (Charles DE), 33.
VARNIER (Henri), 60.
VARRON, 6.
VAURÉAL (Henri DE), 60.
VELA (Vincent), 125, 126.
VELASQUEZ (don Diego Rodriguez DE SILVA Y), 137.
Vendange (la), statue, 128.
Vénus de Milo, statue, 20, 199.
Vénus et l'Amour, groupe, 199.
VERMEYLEN (François), 158.
VERNE (Claux DE), 30.
VERNET (Émile-Jean-Horace), 72.
Vianney (Jean-Marie), curé d'Ars, statue, 189.
Victoires, statues, 75, 187.
Victoire (la) le lendemain du combat, statue, 204.
Vierge immaculée, statue, 175.
Vierge Mère (la), statue, 138.
VIGARNY (Grégoire DE), 37.
VIGENÈRE (Blaise DE), 38.
VILLA (J. L.), 127.
VIMERCATI (L.), 127.
VIRGILE, 160, 206.
VISCHER (Pierre), 83.
Vitet, buste, 210.
Vleminckx (docteur), buste, 160.

Volumnia, buste, 158.
VROUTOS (G.), 117, 118.

WAGMULLER (Michael), 86.
WAGNER (A.), 76, 226.
Washington, statue, 43.
WATTS (G. F.), 148.
WEIZENBERG, 109.
WESTMACOTT, 147.
WETHLI (L.), 134.
WIENER (C.), 226.
WILLE (Jean-Georges), 41.
WINCKELMANN, 83, 84.

YOLI (Gabriel), 37.

Zamoyska (la comtesse), buste, 77
ZÉNODORE, 40.
ZEUXIS, 14.
ZUMBUSCH (Kaspar), 46, 76, 77, 225.
ZURBARAN (Francesco), 137.

TABLE DES MATIÈRES

Pages.

Du Génie de l'art plastique.............................. 3
La Sculpture en Europe................................... 49

CHAPITRE PREMIER

AU CHAMP DE MARS

Des Expositions en France et à l'étranger. — Est-il vrai que l'art domine dans les Expositions françaises ? — La rue des Nations. — Pourquoi cette avenue n'est-elle construite que d'un seul côté ? — La galerie des Beaux-Arts. — Elle occupe le centre du palais. — Elle ne peut contenir toutes les œuvres d'art admises par le jury. — Le pavillon de la Ville de Paris. — Les auvents qui lui servent d'annexes. — Le *Monument de Berryer* et le *Tombeau de La Moricière* en plein air. — La rue des Nations, construite sur ses deux faces, devait occuper la partie médiane du Palais. — Deux galeries latérales étaient nécessaires pour les Beaux-Arts... 54

CHAPITRE II

LA SCULPTURE DES PALAIS

De l'image colossale. — Les accents en sculpture. — Les statues de la terrasse du Trocadéro manquent de proportions. — La courbe de la salle des Fêtes et les galeries latérales. — Des sujets traités par la

statuaire dans la décoration de la terrasse. — Quelle sera la destination future du palais? — L'art y doit tenir la première place. — Le château d'eau et ses statues assises. — Allégories de l'*Air* et de l'*Eau* par MM. Thomas et Cavelier. — Les animaux sculptés aux angles du bassin. — L'intérieur de la salle des Fêtes. — La *Renommée* de M. Mercié. — Le palais du Champ de Mars et ses statues. — M. Clésinger. — M. Aizelin.................................... 57

CHAPITRE III

AUTRICHE

L'Exposition de 1855 et celle de 1878. — MM. Kundmann et Silbernagel sont les seuls sculpteurs autrichiens qui aient pris part à deux expositions universelles organisées en France. — Statistique des statuaires exposants. — Nécessité d'une exposition internationale exclusivement consacrée aux arts. — La section autrichienne au Champ de Mars. — M. Kundmann : *Victoires; Industrie artistique*. — M. Tilgner : *Nymphe enlevée par un Triton*. — M. Costenoble : *Lansquenets; Leibnitz; Tournefort; Buffon; Linné*. — M. Wagner : *Michel-Ange*. — M. Schmidgruber : *Albrecht Dürer*. — M. Kaspar Zumbusch : *Beethoven*. — M. Friedrich Beer : *le Docteur F...; Mademoiselle de Divonne*. — M. Marcelin Guisky : *la Comtesse Zamoyska*. — M. Tautenhayn : *Combat des Lapithes et des Centaures aux noces de Pirithoüs et d'Hippodamie*.
71

CHAPITRE IV

ALLEMAGNE

L'école de sculpture allemande du douzième au seizième siècle. — L'école contemporaine. — Le luthéranisme. — Les maîtres de l'école actuelle datent de ce siècle. — Winckelmann, Gœthe, Kant, Schelling, Hegel. — La section allemande au Champ de Mars. — M. Renaud Begas : *l'Enlèvement des Sabines; le Peintre Menzel; Mercure et Psyché*. — M. Adolphe Hildebrand : *Berger dormant; Adam*. — M. Cauer : *Sorcière*. — M. Sussmann-Hellborn : *la Poésie lyrique et la Chanson populaire*. — M. Micaehl Wagmuller : *Monument funèbre; Jeune Fille et Enfant; Justus von Liebig*............................... 83

CHAPITRE V

DANEMARK

Les Danois ont le culte de la sculpture. — Une page éloquente de l'histoire de l'art en Danemark. — Les disciples de Thorvaldsen. — La section danoise au Champ de Mars. — M. Smith : *Ajax s'éveillant de sa fureur.* — M. Saabye : *Caïn.* — M. Peters : *Diogène cherchant un homme avec sa lanterne.* — M. Hoffmann : *Psyché.* — M. Hasselriis : *Heinrich Heine ; Satyre aspirant avec un chalumeau le vin d'une amphore.* — Un souvenir de Wilhelm Bissen. — Wilhelm Bissen : *Jean Louis Heiberg.* — Thorvaldsen fut un Grec en sculpture, Bissen, son élève, est un Romain............................. 89

CHAPITRE VI

SUÈDE

Un sculpteur français a fondé l'école de Stockholm. — Philippe Bouchardon et Pierre Larchevêque. — Sergell à l'Institut de France. — Fogelberg. — La section suédoise au Champ de Mars. — M. Berg : *Enfant.*
99

CHAPITRE VII

NORVÉGE

La section norvégienne au Champ de Mars. — M. Magelssen : *Méléagre.* — M. Glosimodt : *l'Amour qui cache une flèche parmi les fleurs.* — M. Skeibrock : *Ragnar Lodbrock dans la fosse aux serpents*... 103

CHAPITRE VIII

RUSSIE

La section russe au Champ de Mars. — M. Runeberg : *Psyché emportée par les Zéphyrs ; Psyché avec l'aigle de Jupiter ; Psyché avec la lampe.* — M. Tchijoff : *Colin-Maillard ; la Leçon de lecture ; le Paysan en détresse ; la Petite Folâtre.* — M. Von Bock : *Minerve entourée d'enfants.* — M. Pruszinski : *Saint Sébastien.* — M. Laveretzki : *Tête d'un israélite.* — M. Weizenber : *Hamlet.* — M. Antokolski : *Jean le Ter-*

17.

rible; Pierre le Grand; Portrait de W. Stassoff; la Mort de Socrate; le Christ devant le peuple; « Pater, dimitte illis. »......... 107

CHAPITRE IX

GRÈCE

Autrefois et aujourd'hui. — L'Art de terre, par Bernard Palissy. — La section grecque au Champ de Mars. — M. L. Drossis : l'Histoire; Alexandre. — M. D. Philippotis : Moissonneur; Pêcheur. — M. Chalepas : Satyre. — M. G. Vroutos : Achille; Fronton des Luttes olympiques; l'Esprit de Copernic................................ 115

CHAPITRE X

ITALIE

La critique vit de respect. — Une école sur son déclin. — La section italienne au Champ de Mars. — M. Civiletti : Canaris à Scio. — M. Belliazzi : le Repos. — M. Gori : Après le bain. — M. Monsini : le Mendiant. — M. Ramazzotti : la Fleuriste. — M. Ferrari : Jacques Ortis. — M. Sossi : Bacchus jeune. — M. Corbellini : le Premier Bain de mer. — M. Malfatti : Liens d'amour. — M. Vimercati : Moïse sauvé des eaux et présenté à la fille de Pharaon. — M. Villa : Pic de la Mirandole. — M. Borghi : la Chevelure de Bérénice. — M. Tabacchi : la Peri; Hypatie. — M. Papini : Cléopâtre. — Madame Maraini : Sapho. — M. le chevalier Magni : la Joie. — M. le chevalier Rossi : la Vendange. — M. Tadolini : Pompéienne après le bain. — M. le commandeur Monteverde : Edouard Jenner expérimentant le vaccin sur son fils. — M. J. Dupré : M. Rabreau; Madame Rabreau. 121

CHAPITRE XI

SUISSE

Genève et ses miniaturistes. — La Suisse est sans sculpteurs. — Le Lion de Lucerne. — Souvenir du mont Athos. — La section suisse au Champ de Mars. — M. Kissling : le Génie du Progrès moderne. — M. Tœpffer : Bettina; Choûte, mulâtresse de la Guadeloupe. — M. Wethli : Blumer.................................... 133

CHAPITRE XII

ESPAGNE

Grande renommée des peintres d'Espagne. — Les sculpteurs espagnols sont inconnus. — Salut à Onofrio Sanchez, Laurenzo Mercadande, Juan Perez, Juan de Rebenga, Pedro de Valdévira, Juan Martinez Montañez Pedro et Luisa Roldana. — La section espagnole au Champ de Mars. — Don Manuel Oms : *le Premier Pas*. — Don Juan Samsó : *la Vierge Mère*. — Don Justo Gandarias : *l'Enlèvement d'Amphitrite*. — Don Ricardo Bellver y Ramon : *l'Ange déchu*. — Don Antonio Moltó y Such : *l'Étude* .. 137

CHAPITRE XIII

PORTUGAL

La section portugaise au Champ de Mars. — M. Nunes : *la Musique*. — M. Simoes d'Almeida : *Dom Sébastien enfant; la Puberté*... 143

CHAPITRE XIV

ANGLETERRE

M. Henry Blackburn et la sculpture. — Les statuaires cèdent le pas aux aquarellistes. — A la recherche des disciples de Flaxman et de Westmacott. — La section anglaise au Champ de Mars. — M. Mac Lean : *Ione*. — M. Marshall : *Joueuses de tali*. — M. Fontana : *Cupidon fait prisonnier par Vénus*. — M. d'Épinay : *Madame d'Epinay*. — M. Fuller : *la Peri*. — M. Watts : *Clytie*. — M. Leighton : *Athlète luttant avec un python*. — M. Bœhm : *Étalon du Clydesdale*. — Miss Mary Grant : *Sir Francis Grant*.. 147

CHAPITRE XV

PAYS-BAS

La Hollande ne compte que des peintres. — La section hollandaise au Champ de Mars. — M. Parras : *Sainte Famille*. — M. Van den Burg : *Boerhaave*. — M. Tholenaar : *Gutenberg; Senefelder*. — M. Van Hove : *le Plaisir du revoir; Orion*.. 153

CHAPITRE XVI

BELGIQUE

La section belge au Champ de Mars. — M. Saïbas Vanden Kerckhove : *Jeune Fille fuyant l'Amour ; Au revoir*. — M. Brunin : *le Prince Charles-Joseph de Ligne ; Milanaise ; la Ciocciara*. — M. François Vermeylen : *Mater dolorosa*. — M. de Vigne : *Héliotrope ; Volumnia*. — M. Vander Linden : *Calista hésitant entre le christianisme et le paganisme*. — M. Fraikin : *l'Artiste*. — M. Mignon : *Taureaux*. — M. Cattier : *Daphnis*. — M. Jules Pécher : *P. P. Rubens*. — M. Samain : *le Docteur Vleminckx ; Tinctoris*............................. 157

CHAPITRE XVII

HAÏTI

Les républiques d'Amérique et la sculpture. — La section haïtienne au Champ de Mars. — M. Laforesterie : *la Rêverie ; le Premier Trophée*.
163

CHAPITRE XVIII

FRANCE

Sculpture religieuse

Le cycle de l'art plastique. — La sculpture religieuse chez les Grecs et chez les modernes. — Les maîtres gothiques. — Le travail dans l'atelier. — Au temps des corporations d'imagiers. — David d'Angers dans la cathédrale de Chartres. — Le rationalisme et la sculpture religieuse. — Une parole de Hegel. — Aucun genre en sculpture n'est moins indépendant de l'enceinte architecturale que l'art religieux. — Des *Iliades* de pierre. — Le terme dernier de la sculpture est la manifestation du divin. — M. Alfred Lenoir : *Christ au tombeau*. — M. Gautherin : *la Vierge immaculée*. — M. Schœnewerk : *Saint Thomas d'Aquin*. — M. Guillaume : *Baptême de sainte Valère par saint Martial ; Sainte Valère condamnée au martyre ; Martyre de sainte Valère ; Sainte Valère apparaît à saint Martial ;* statue de *Sainte Valère ; Saint Louis*. — M. Falguière : *Tarcisius*........................ 167

CHAPITRE XIX

FRANCE

Sculpture historique

Ce que nous appelons sculpture historique ou nationale. — Des lois qui régissent la sculpture d'histoire. — L'essentiel et l'accidentel. — Le nu et le costume. — Alliance du moderne et de l'antique. — Du rôle de l'idée dans la sculpture nationale. — Ce qui grandit, c'est le développement de la pensée. — Qu'il faut savoir sculpter une image française dans le paros. — M. Paul Dubois : *Eve*. — M. Delaplanche : *Eve après sa faute*. — M. Mercié : *David*. — M. Bonnassieux : *David*. — M. Captier : *Mucius Scævola*. — M. Chapu : *Jeanne d'Arc à Domremy*. — M. Hubert Lavigne : *Pierre Lombard*. — M. Debut : *Rollin*. — M. Cavelier : *François Ier*. — M. Cugnot : *Monument commémoratif de la victoire des Péruviens sur les Espagnols* (1866). — M. Aimé Millet : *Rocafuerte*. — M. Hiolle : *le Comte de Rambuteau*. — M. Frison : *le Comte de Chabrol*. — M. Guillaume : *Ingres*. — M. Etex : *Apothéose d'Ingres*. — M. Cabuchet : *J. M. Vianney, curé d'Ars*. — M. Clésinger : *François-Joseph, empereur d'Autriche*. — M. Crauk : *le Maréchal Pélissier*. — M. Chapu : *Monument de Berryer*. — M. Paul Dubois : *Tombeau de La Moricière*.................................... 179

CHAPITRE XX

FRANCE

Sculpture allégorique

Le domaine de l'allégorie, en sculpture, est le plus étendu. — Les pulsations de l'âme. — La forme, le maintien, les traits. — L'âme humaine restant le but, le sculpteur est toujours en face d'une passion. — Les passions individuelles, les sentiments qui se manifestent dans les relations privées appartiennent, en sculpture, à l'allégorie. — Il est interdit au sculpteur de s'arrêter aux passions sans noblesse. — M. Allar : *la Tentation*. — M. Guillaume : *Mariage romain; Termes*. — M. Clésinger : *Enlèvement de Déjanire par le centaure Nessus; Délivrance d'Andromède par Persée*. — Feu Louis Rochet : *Cassandre, poursuivie par Ajax, se réfugie à l'autel de Minerve*. — M. Maniglier : *Pénélope portant à ses prétendants l'arc d'Ulysse*. — Feu Joseph Perraud : *l'En-*

fance de Bacchus; Vénus et l'Amour. — M. Marcellin : *Bacchante se rendant au sacrifice sur le mont Cithéron.* — M. Louis-Noël : la *Muse d'André Chénier.* — M. Jouffroy : *Nymphe de la Seine.* — M. Leroux : *Somnolence.*— M. Hiolle : *Narcisse; Arion.* —M. Blanchard : *la Bocca della Verità.* — M. Barrias : la *Jeune Fille de Mégare.* — M. Cambos : la *Femme adultère.* — M. Gérôme : *Gladiateurs.* — M. Bartholdi : la *Liberté éclairant le monde.* — M. Loison : la *Victoire le lendemain du combat.* — M. Bourgeois : la *Guerre.* — Michel Anguier : la *Force;* *l'Espérance.* — M. Capellaro : le *Laboureur.*— Feu Alphonse Gumery : le *Faucheur.* — M. Chapu : le *Semeur*...................... 195

CHAPITRE XXI

FRANCE

Sculpture iconique

Frontières de la sculpture historique et de l'art iconique. — Y a-t-il à proprement parler des statues-portraits? — La statue a le caractère d'une apothéose. — Un buste peut n'être qu'un portrait. — Les bustes de Socrate et d'Homère appartiennent à la sculpture d'histoire. — Le buste de Cornelius Rufus, à Pompeï, relève de l'art iconique. — Les seuls modes d'expression plastique qui conviennent au portrait sont le buste et le médaillon. — Le visage humain. — Symbolisme du front. — La bouche. — Équilibre des parties de la face. — La bouche prédomine chez l'animal; chez l'homme c'est le front qui commande. — L'œil. — De la mobilité de la prunelle. — Le feu du regard. — L'œil est âme. — L'image plastique a les yeux aveugles. —M. Chapu : *Montalembert; Vitet; M. Le Play.* — M. Deloye : *Frédérick Lemaître.* — M. Croisy : le *Général Chanzy.* — M. Iguel : *Houdon*...... 207

CONCLUSION

L'art de Phidias et de Lysippe, étudié chez les maîtres contemporains. — Gloire à l'œuvre sculptée qui honore son auteur, l'école et le pays. — Où le batelier cargue sa voile. — La plainte des oubliés. — Un critique du dernier siècle. — Facultés héréditaires. — Les poëtes du marbre. — Que ce qui manque aux statuaires de ce temps, c'est un chef d'école.. 215

ANNEXE

Décorations et médailles accordées aux sculpteurs français et étrangers à l'occasion de l'Exposition universelle de 1878............... 223

TABLES

Sources bibliographiques................................... 229

Table raisonnée des noms de personnes et des œuvres d'art cités dans cet ouvrage.. 235

Table des matières.... 257

EN VENTE A LA MÊME LIBRAIRIE :

Ingres, sa Vie, ses Travaux, sa Doctrine, d'après les Notes manuscrites et les lettres du maître, par le vicomte Henri DELABORDE. Un volume in-8°, avec portrait. Prix. 8 fr.

Lettres et pensées d'Hippolyte Flandrin, accompagnées de Notes, précédées d'une Notice biographique et d'un Catalogue des œuvres du maître, par le vicomte Henri DELABORDE. Un volume in-8°, avec portrait et plusieurs *fac-simile* de lettres. Prix. 8 fr.

Le Département des estampes à la Bibliothèque nationale, Notice historique suivie d'un Catalogue des estampes exposées dans les salles de ce département, par le vicomte H. DELABORDE. Un vol. in-16 elzevir. 5 fr.

Thorvaldsen, sa Vie et son Œuvre, par Eugène PLON. Un volume grand in-8°, avec gravures. Prix. 15 fr.
LE MÊME. 2e *édition*, illustrée. Un volume in-16. Prix. 4 fr.

Le Sculpteur danois V. Bissen, par Eugène PLON. Un volume in-18, avec gravures. 2e *édition*. Prix. 3 fr.

Goya, par Charles YRIARTE. Sa biographie, les Fresques, les Toiles, les Tapisseries, les Eaux-Fortes et le Catalogue de l'œuvre, avec cinquante planches inédites. Un volume in-4°, papier bristol. Prix. 30 fr.

Inventaire général des richesses d'art de la France, publié sous les auspices du Ministère de l'instruction publique et avec le concours de l'Administration des Beaux-Arts. — Deux séries parallèles de monographies sont publiées simultanément. La première série comprend les *Monuments religieux et les Monuments civils de Paris.* La deuxième comprend les *Monuments religieux et les Monuments civils de la Province.* Chaque volume est publié en *trois* fascicules. Prix du fascicule : papier ordinaire, 3 fr.; papier vélin, 5 fr.; papier de Hollande, 10 fr. Prix du volume : papier ordinaire, 9 fr.; papier vélin, 15 fr.; papier de Hollande, 30 fr. — Le premier volume de la première série et le premier volume de la 2e série sont en vente.

Les Maîtres d'autrefois : Belgique-Hollande, par Eugène FROMENTIN. Un volume in-8°. Prix. 7 fr. 50

Gavarni, l'Homme et l'Œuvre, par Edmond et Jules DE GONCOURT. Un volume in-8°, avec portrait. Prix. 8 fr.

Galerie flamande et hollandaise, par Arsène HOUSSAYE. Un volume grand in-folio, comprenant 100 planches gravées sur cuivre d'après les chefs-d'œuvre de Rubens, Rembrandt, Van Dyck, Teniers, Ostade, Ruysdaël, etc. Prix. 125 fr.

Merveilles de l'art flamand, par Arsène HOUSSAYE, renfermant 10 gravures d'après Teniers, Ruysdaël, Berghem, Wouwermans, Hobbema, Brauwer, Ostade, etc. Bel album in-folio. Prix. 10 fr.

Le Génie civilisateur du catholicisme, tableaux historiques par M. A. MAGAUD. Album littéraire et artistique composé par une société de savants, sous la direction d'un Père de la Compagnie de Jésus, dédié à Sa Sainteté Pie IX. Album in-folio, enrichi de 16 gravures eaux-fortes. Prix : broché, 40 fr.; relié. 50 fr.

Le Génie des peuples dans les arts, par le duc DE VALMY. Un volume in-8° cavalier. Prix. 8 fr.

PARIS. — TYPOGRAPHIE DE E. PLON ET Cie, RUE GARANCIÈRE, 8.

www.ingramcontent.com/pod-product-compliance
Lightning Source LLC
Chambersburg PA
CBHW071629220526
45469CB00002B/540